U0139911

艺术与材料

刘喜梅　曹　枫　李建林　**编著**

上海交通大学出版社
SHANGHAI JIAO TONG UNIVERSITY PRESS

内容提要

本书主要分为四个部分,分别讲述石雕艺术、青铜和其他金属艺术、陶瓷艺术以及绘画艺术,同时讲述这些艺术形式的主要特点、经典作品,以及所用材料的特点和使用方法,其中特别强调了材料如何与艺术结合,以达到动人的效果。

本书的特色在于著者从材料的角度讲艺术,从艺术的角度讲材料,希望由此构建大学理工科教育与艺术学科教育的一座桥梁,帮助提高学生的综合素质,为社会培养乐观积极向上的优秀人才。

图书在版编目(CIP)数据

艺术与材料 / 刘喜梅,曹枫,李建林编著. —上海:
上海交通大学出版社,2023.6
ISBN 978-7-313-28278-1

I.①艺… II.①刘… ②曹… ③李… III.①艺术—
设计—材料 IV.①J06

中国国家版本馆CIP数据核字(2023)第080953号

艺术与材料

YISHU YU CAILIAO

编　　著:刘喜梅　曹　枫　李建林
出版发行:上海交通大学出版社　　　　　　　　地　　址:上海市番禺路951号
邮政编码:200030　　　　　　　　　　　　　　电　　话:021-64071208
印　　制:常熟市文化印刷有限公司　　　　　　经　　销:全国新华书店
开　　本:710 mm×1000 mm　1/16　　　　　　印　　张:13
字　　数:179千字
版　　次:2023年6月第1版　　　　　　　　　　印　　次:2023年6月第1次印刷
书　　号:ISBN 978-7-313-28278-1
定　　价:68.00元

前　言

　　一个有良好素养的人，在做出个人决策、参与公共事务或从事相关工作时，能够综合运用多种标准和尺度，包括科学精确的标准、人文道德的标准和艺术创意的标准。这种能力使得这个人能够更全面地考虑问题，更好地解决问题，更有效地与人交流，更创新地思考和行动。因此，具备这种多元尺度的素养对于个人和社会的发展都是至关重要的。科学的尺度归根结底是真，人文的尺度代表了善，而艺术的尺度呈现了美。

　　一个和谐的人应抱着缺一不可的信念，不断追求自身的科学素养、人文修养和艺术涵养。科学素养是指利用一切已系统化和公式化的知识，发现事物的规律，并最终做出具有实证的结论，以便对客观世界各种事物的本质及运动规律有所掌握；人文修养是指人对自己、社会、哲学、历史等人文学科的认识水平和以人为中心、以人为对象的人类生活方式精神的研究能力；艺术涵养是指个体的艺术知识和技能的状态及水平，把握人类文化遗产，树立正确的审美观念、兴趣、理想和情感，是一种注重精神素质和文化艺术素质的内在品质。

　　李政道先生说："科学和艺术是不可分割的，就像一枚硬币的两面。他们共同的基础是人类的创造力，他们追求的目标都是真理的普遍性。"杨振宁先生认为："艺术与科学的灵魂同是创新，二者的共性在于其本源是一致的，即自然。自然孕育了人类，发展了人类的智慧，丰富了人类的情感，所以二者均源于人类的社会实践，源于人类的智慧与创造。同

时，二者所追求的目标是一致的，都追求真理的普遍性。"清华大学美术学院柳冠中教授也认为："科学与艺术的目的是相同的，方法也是相通的。科学与艺术学同属哲学范畴的不同侧面，都是抽象的精神，是非物质的。"

因此，近些年来我国高校十分重视艺术教育，旨在将艺术作品背后的哲学思想、艺术观念和情感价值等人文价值传递给学生，进而培养学生艺术感知能力、形象思维能力和人文素养。相比较而言，由于学科和学习内容的原因，文科学生的艺术素养普遍较理工科学生要好，理科学生大多"无趣"。同样的原因，文科学生的科学素养普遍较理工科学生要差很多，社会上因此出现了"文科傻妞"的说法。虽然有失公允，但确实反映出大学生在科学素养和艺术修养方面的隔阂。

那么，如何提高文科学生的科学素养和提高理科学生的艺术素养呢？本书著者试图从材料的角度讲艺术，从艺术的角度讲材料，希望由此构建大学理工科教育与艺术学科教育的一座桥梁。

一、从艺术的角度讲材料

材料是构建人类文明延续发展的物质基础。20世纪70年代开始，在全球工业化时代的浪潮中，信息技术、材料和能源被认为是人类文明的三大物质支柱。然而，随着时代的发展，80年代全球工业化产业进一步升级，将性能卓越的新材料、信息技术和生物技术视为人类发展的三大物质基础。这些新材料根据它们的物理化学属性被划分为性能优异的金属材料、无机非金属材料、有机高分子和其他独特的材料组成的特殊材料。同时，从它们的应用领域来看，这些新材料可进一步分为电子材料、航空航天材料、核材料、建筑材料、能源材料、生物材料等。人们采用最常见的分类方法则可分成结构材料和功能材料。这些材料的应用和开发，对于人类文明的持续发展和繁荣至关重要，我们需要不断创新和探索，以不断推动科技的进步和人类文明的发展。

因此，材料科学是当今科学技术的集大成者，如果能为文科学生讲授一定深度的材料科学基础知识，将较为全面地提高文科学生的科学素养。由于材料科学极为宏达渊博，实际上是无法面面俱到的，著者因此从艺术作品常用的材料出发，来讲授这些文科学生较为熟悉的材料背后的材料科学知识。我们初步的实践表明，在这些学生对材料科学产生浓厚的兴趣后，他们往往会自己去追索更多材料背后的科学。

二、从材料的角度讲艺术

对大学生进行艺术修养的培养，是将美学与教育相结合，运用美学为基础到教育实践，培养学生正确的审美观念，同时让学生欣赏美，创造美的能力能够得到提高，使得心灵可以得到美化，健全人格，通过生动、具体、可感知的艺术形象，使人有一个直观的感受，然后净化心灵，得到美的熏陶，达到提高生活质量，达到潜移默化提高生活情趣的效果。爱因斯坦说过："我承认，自然界向我们所呈现的数学体系的优美性与简洁性深深地吸引了我。"在很多方案中选择，他明确表示，要选择最美的。笔者也曾长时间考虑，如何提高理工科学生的艺术素养，逐步体会到较好的方法还是从他们熟悉的领域出发，来培养学生对艺术的感受和欣赏能力。如前所述，材料科学深入到科学研究的各个方面，理工科学生对材料科学大都是有所了解的。因此，通过他们熟悉的材料科学，来讲述这些单调的材料如何在艺术家手里成为杰出的艺术品，让他们了解材料的特性在这个过程中扮演了多么重要的角色。

打破高校科学技术教育与艺术教育的隔阂是高等教育改革创新的重要目标之一。本书是编者从事多年相关领域教学的体会和总结，不揣菲薄，总结成册，意在抛砖引玉，大家共同努力推进这方面的教学。本人完成了书稿的3/4，其余部分由海南大学的李建林教授和湖州师范学院的曹枫教授完成。

本书属于素质教育课程用书，所以著者希望本书内容较为广博，同

时控制好课程深度，尽量避免过于专业化的阐述。鉴于本书是完全的非营利教学用书，故宫博物院、上海博物馆以及英国韦奇伍德（Wedgwood）瓷器和匈牙利Herend陶瓷等公司提供并同意本书无偿使用本书中的有关图片。本书写作过程中，除了查阅大量专业书籍和论文外，还查阅并引用了故宫博物院、上海博物馆、百度、搜狐、360、新浪等网站上的一些内容，由于这些内容是碎片化引用，故在此不一一标注，对相关网站和作者深表谢意。如果有版权问题，请联系协商解决。

　　本书经8年多的酝酿，在我国抗击疫情即将全面胜利之时，脱稿付梓，以为国家做一点贡献。

刘喜梅

2023年春于椰风海韵的海南大学

目　录

| 第4章 | 绘画艺术 | 126 |

第1章
石雕艺术

石质材料是我们生活中最早用到的天然材料之一，其实土壤也来自石材，是风化的石质材料，如果把人类打制的石头工具也作为最初的艺术品，那么石雕艺术可以追溯到许多万年前，伴随了人类的发展和进步。

人类的文明进步，也因此在石雕艺术品上留下了辉煌的印记。大至占据一座山的洞窟雕刻，小到细微的随身装饰品，无不投射出艺术家的神奇构思和高超技艺，同时也记录了历史，刻画了曾经显赫一时的英雄豪杰，描绘了人们心中曾经的理想。在中国，佛教雕塑非常普遍；而在西方，与圣经故事有关的雕塑比比皆是（见图1-1）。

1.1 源远流长的石雕艺术

1.1.1 古代中国石雕艺术的特点

经过长期的发展，东亚石雕艺术在佛像造型过程中达到了高峰。石雕佛像和佛教文化是联系在一起的，人们通过石雕佛像表达对佛的敬仰。

石雕佛像有三种不同的艺术表现形式。例如，在岩石墙上雕刻出石崖佛像，在洞穴壁上雕刻出佛像，这两种都是依托本身地理位置所加工而成的佛像雕塑。此外，大中小型的线条雕刻、薄壁雕刻（浮雕）、圆雕、沉雕等使用单块或者多块可移动的石头塑形，也为一类。前两种是

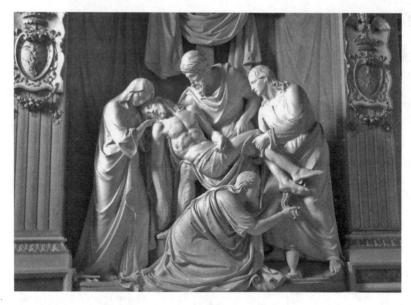

图1-1　耶稣降下十字架

天然场所雕刻，把佛像和自然紧密地结合在一起的话，前者艺术为人工艺术，通过艺术家创造出景观；后者我们也称之为独立佛像，具有便于移动的极大优势。

　　中国最早的石雕佛像出现在西北地区，这里曾是西方和东方文化沟通的枢纽地带，石窟寺（也就是新疆千佛洞）为早期的主要代表，洞内有壁画、圆雕、佛像等，保存着中国最早的洞窟石雕艺术。自佛教传入以来，中国的艺术家在洞穴和庙宇中创作了许多大型的石佛群，而从新疆到洛阳这一路最为集中，分布有大大小小的石窟约460个，是世界上最大的洞窟石雕群。其中，被誉为"中国四大石窟"的是甘肃敦煌的莫高窟、山西大同的云冈石窟、河南洛阳的龙门石窟和甘肃天水的麦积山石窟。

　　1. 莫高窟

　　敦煌地处中国西北荒漠，居中西方交流之要冲，乃是古丝绸之路的必经之地，分布有中国规模最大、内容最丰富的石窟群。除去雕塑，这里的壁画多达4.5万平方米，描绘了佛经故事，以及当时的生活场景、生产和交通工具以及古建筑等。

2. 云冈石窟

云冈石窟始建于北魏，地处山西省大同市，大同古称云中，自古以其壮观的石刻而闻名，享有"雕饰奇伟，冠于一世"之美称，是中国最大的石刻艺术宝库。云冈石窟的石刻表现出精湛的雕刻技艺和丰富多彩的内容。现存的5万多尊塑像，大至十几米，小至几厘米，形态神采动人，窟中的菩萨、力士、飞天，形象生动活泼，塔柱上的雕刻也精致细腻，栩栩如生。

3. 龙门石窟

龙门石窟位于河南省洛阳市，始建于北魏，现存窟龛2 100多个，佛塔近40个，造像题记和碑碣3 600多块，造像10万多尊，是历代皇家贵族祈愿之地。因为与皇家的关系密切，它的延续时间长，跨越朝代多，以大量的实物形象和文字资料从侧面反映了中国古代社会的变迁，对中国石窟艺术的创新与发展做出了重大贡献。在龙门石窟，最著名的是一座以武则天为原型的石雕卢舍那大佛雕像，也被人称为龙门大佛（见图1-2），建于唐朝高宗年间，是唐代最大的雕像。

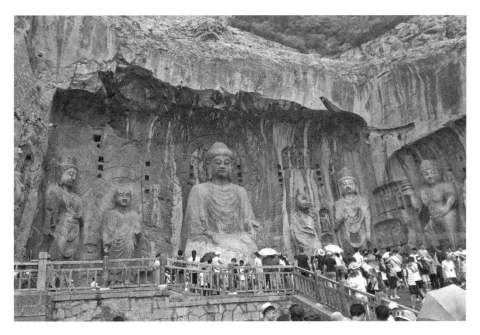

图1-2 龙门大佛

4. 麦积山石窟

麦积山石窟地处甘肃省境内，始建于十六国时期，被誉为"陈列塑像的大展览馆"。石窟所在的麦积山地势险峻，风光绝美。这里不以石雕著名，其泥塑艺术出类拔萃，保存了自北魏以来数以千计的精美塑像，大的高达十五六米，小的仅20多厘米，体现了千余年来各个时代塑像的特点，系统反映了中国泥塑艺术的发展和演变过程。

四大石窟是以中国佛教文化为脉络创造的巨型石窟艺术景观，是中国古代传统文化艺术的精华之一，也是全人类的瑰宝。这些石雕佛像的基材系采用适合雕刻的材料，诸如砂岩和大理石之类的石头。

四大石窟之外，在四川乐山，依山取势，借山为石，信徒们开凿出宏伟的乐山大佛（见图1-3）。大佛法相慈严，俯瞰众生。由于阿富汗巴米安洞窟佛像被战乱所毁，乐山大佛成为现存世界上最高的古石雕佛像。

此外，中国的佛像很多时候雕琢在石塔上，如在舍利塔、经幢塔、佛塔上面雕刻佛像，这是古代非常流行的修行方式。一般每个寺庙都有

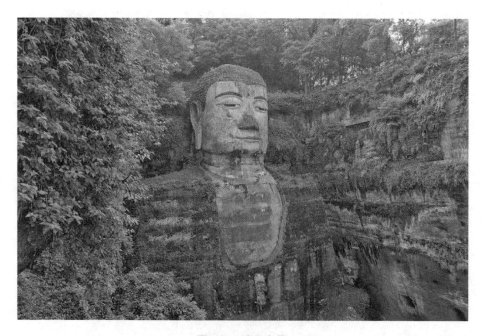

图1-3 乐山大佛

佛塔，在规模较大的寺庙里则常有宏伟的塔林。其中，古都开封的繁（音婆）塔建造技术高超，久负盛名（见图1-4）。繁塔在宋代初建时是一座六角九层，80余米高的佛塔，极为壮观。有诗云："台高地迥出天半，瞭见皇都十里春"。故而，"繁台春色"成为宋代著名的汴京八景之一。

繁塔下部三层，系原塔遗存，为六角形的楼阁式佛塔，最低一层每面宽13.10米，面积501.6平方米，从下向上，各层逐级收小，到第三层呈平顶。平顶上的七级

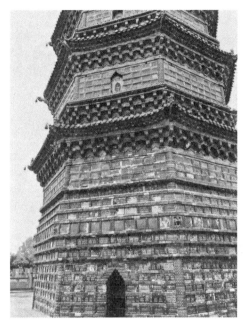

图1-4 开封繁塔

实心小塔建于清初重修国相寺时，高约6.5米，约为下部一层的高度，从下面大塔底部到小塔的顶尖，总高约为32米。繁塔的内外壁镶嵌佛像瓷砖，塔表的每块砖30厘米见方，为凹圆形佛龛，中有佛像凸起，一砖一佛，趺坐其中，姿态、衣着、表情各具特色，共108种，7 000余尊。

1.1.2 古代亚洲其他地区石雕艺术

石雕佛像在东方分布广泛，据考证，在古印度西北部（现在的巴基斯坦）的犍陀罗地区，古印度人在1世纪首先雕刻了石佛像，系采用蓝黑色片岩加工而成，故称为片岩石雕，如今的白沙瓦博物馆仍藏有2世纪时期的片岩佛像，这种佛像在当时也曾传入了希腊和罗马，目前在当地仍有类似的佛像雕塑遗存。

古代印度石雕佛像后来开始采用当地的红砂岩（曼陀罗片岩石）雕刻（见图1-5），并一直持续到5世纪。在印度南部阿玛拉巴蒂地区，从2到4世纪，当地人采用大理石创作了许多充满活力的雕像。印度地势复杂，石

图1-5　古印度犍陀罗片岩石雕佛像

矿资源丰富，用这些石料加工成的佛像逐渐流传到东方、东南亚、中亚和中东地区。石雕佛像的雕刻极大地推动了佛教的传播。

在阿富汗，大约在5世纪时期，建造了两座分别高53米和38米的巴米安洞窟大石佛像，但二者均在2001年被摧毁。中亚地区由于缺乏优质的石头而很少有大型的石雕佛像，所以这个地区是受佛教影响非常小的地区。东南亚地区因为距离古印度遥远，且当时交通极为不便，只有很少的古佛像存在，其中以7至11世纪的古普塔式石佛和8～9世纪的爪哇的婆罗浮屠遗址最为著名。

日本石雕佛像的出现晚于7世纪，早期的石雕多为图案和神明，如龟井石、二面石、石神，主要原因是当时的日本缺乏适合的石料。现存最古老的日本石佛遗物是东京清水寺的石雕像（大约为7世纪的作品），由单块凝灰岩制成。这种岩石非常容易雕刻，但容易损坏，硬度和耐久度不高。奈良石佛塔据说是奈良时代在东大寺创建的，当时日本出现了丰富的浮雕佛像，其中有花岗岩质雕像。石碑雕刻在石塔的底部，在塔内，有些洞穴壁上分布有浮雕佛像。

奈良地狱谷雕塑和滋贺县的佛教石庙出现于日本平安时代的前半期，这些雕像深受新密的佛教文化的影响，这个时期的日本佛像和新密佛像极为类似。在平安时代的后半叶，北九州等地都出现了摩崖佛。大分和熊本地区成为日本佛像文化的宝库，这里的雕刻石材是阿苏山的熔岩，大分县的臼杵石佛尤为著名，而中部的弘基佛陀阿弥陀石雕佛像是由凝

灰岩雕刻而成的宏伟的崖佛，其手法接近现代圆雕工艺。

唐朝时期，密宗佛教自中国传入日本，其佛教文化因此更加丰富。日本在密宗佛法的引导下，不断为适应社会而改革，直到明治维新时期，石雕佛像的文化传播逐渐平稳。从中国的唐朝到明治维新这段时期，日本的石雕佛像深受欢迎，在各地建造了许多大大小小的寺庙，岩壁佛像建造也非常普遍，日本各地的石雕佛像今天成为当地的文化遗存（见图1-6）。

图1-6　日本石刻佛像

1.1.3　非洲和欧洲石雕名作

古代的埃及和欧洲南部往来密切，后来的欧洲艺术深受埃及文化的影响，从石雕造像上可以明显地看出二者之间的联系。

石头是埃及雕像、特别是浮雕的主要材料，如吉萨的大狮身人面像之类的纪念性作品。埃及的石雕以其宏伟的体量着重于表现力量和法老的威严。

石头也是古代波斯以及美索不达米亚雕塑中的主要材料。这些作品对后来的古希腊雕塑产生了重要影响，尤其对希腊古雕塑（公元前650—公元前480年）。这些古雕塑被称为"kore雕像"。

1. 古希腊石雕

kore即希腊语"年轻女性"，在雕刻艺术中，指希腊古风时代（公元

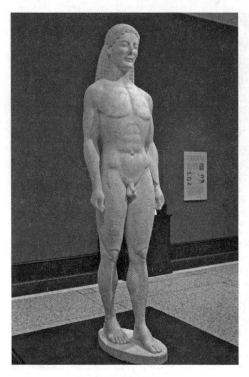

图1-7 "青年"雕像

前800—公元前479年）与真人大小接近的圆雕少女雕像。相似地，kouros在希腊语中意为"年轻男性"，亦是可作为圆雕青年男性雕像的统称（见图1-7）。

作为古风时代希腊雕刻的代表，二者基本上都由大理石雕刻而成——古风时代虽然也出现过大量青铜雕像，但大都被后人熔毁铸成他物而不存于世。古希腊石雕造型的共同特点是站姿强调人物正面，两脚并排或一脚向前迈出，通常面露微笑（古风式微笑），kore和kouros二者最显著的差异是男性全裸或仅戴腰带，女性则衣着整齐。

早期的青年男女雕像从发型到姿态都带有明显的埃及风格，源于这两个隔地中海相望的地区多方面的交流。后来人们将这种脸呈三角形、站姿僵硬、身体如一块厚板的风格和传说中的希腊巧匠代达罗斯联系起来，称之为代达罗斯风格。但在材质的选择上，相比埃及人常用的软而多孔、置于户外容易受损的石灰石，希腊人青睐更加美观、坚硬且耐候性好的大理石。在坚硬的铁制工具的帮助下，发端于古风时代早期的大理石雕刻技艺渐趋成熟。

公元前480年，波斯人入侵希腊并纵火焚烧雅典卫城，之后，雅典人挖坑深埋了被摧残的卫城少女雕像，这类雕像的制作似乎也就此终止。

最后一批古风时代少女雕像长着方脸，表情严肃，迥异于前期，不再露出令人沉醉的欢愉的"古风式微笑"，这种严肃风格的雕像伴随着古风时代向古典时代的过渡。在随后的古典时代和希腊化时代，希腊雕

刻艺术渐至巅峰：衣着贴身、站姿固定的微笑少女被衣裙飘飞或赤身裸体的千姿百态的女性雕像所取代，然而，那些微笑的少女为以后许多卓越的艺术品指引了道路。假如没有古风时代对人体、五官、秀发和衣褶的雕刻技艺的探索，也就不会诞生菲狄亚斯的雅典娜像、厄瑞克忒翁神庙的女像柱，甚至会没有米洛斯的维纳斯像、萨莫色雷斯的胜利女神像。

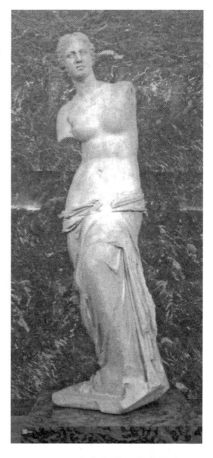

图1-8 米洛斯的阿芙洛蒂忒

在希腊化时期，表现女性人体美的艺术作品逐渐增多，对爱与美之神维纳斯赞颂的雕塑作品成为当时重要的主题。其中，"米洛斯的阿芙洛蒂忒"是最著名的雕塑艺术品（见图1-8），这件作品极具象征意义，被认为是赞颂女性人体美的巅峰之作。

1820年，位于爱琴海上的米洛斯岛上，一名农夫挖到了一尊断成两截的雕像，不远处还有刻着名字的台座和拿着苹果的手臂，以及其他散乱的碎片。因为农夫对希腊艺术品有一定的了解，所以他将土重新埋了回去，并马上报告给了岛上的法国领事。当时，在爱琴海的一位法国海军士官对希腊艺术很有研究，当他看过这些部件之后，认为它们是维纳斯雕像的碎片，并决定把雕像买下。雕像顺利运抵巴黎后，成为法国国家财产，与蒙娜丽莎的画像、胜利女神的雕像并称为卢浮宫三大镇馆之宝。

这座雕塑"米洛斯的阿芙洛蒂忒"一直受到全世界艺术家以及热爱艺术的人们的景仰。

另一件希腊传世雕塑作品是现藏于罗马梵蒂冈美术馆的"拉奥孔"

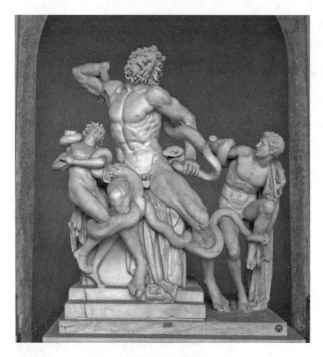

图1-9　拉奥孔大理石群雕

（见图1-9）。据考证，这件作品于公元前1世纪中叶，由阿格德罗斯和他的儿子波利佐罗斯和阿典诺多罗斯三人共同完成。1506年在罗马出土，被誉为"最完美的作品。"诸多艺术家和文学家都对其称赞有加，意大利文艺复兴三杰之一、伟大的雕塑家米开朗琪罗对其赞叹不已："真是不可思议。"德国诗人、哲学家歌德称赞"拉奥孔"高超的悲剧性使然产生无限的想象力，在锓刻语言上又是"匀称与变化、静止与动态、对比与层次的典范"。

传说中，拉奥孔是太阳神阿波罗或海神波塞冬的祭司，他生活在特洛伊，因他结婚生子而违背了神的旨意。古希腊史诗描述他在特洛伊战争中警告特洛伊人不要接受希腊人留下的木马，"不要相信这木马，特洛伊人，即使希腊人带着礼物来，我也怕他们。"但没有成功，后来他就被两条跨海而来的大蛇夺去了性命。

在罗马帝国期间，石雕的使用很广泛，出现大量宣传皇帝的半身像，以及由大马士革的阿波罗多洛斯设计的历史性浮雕。例如，图拉真的哥伦布和君士坦丁拱门的浮雕。在早期的基督教艺术时代（150—550年），石雕也是基督教石棺的装饰图案。

2. 古罗马石雕

公元前1世纪，罗马崛起，并将希腊吞并，后世将这一事件视作西

方文明中心从希腊移至罗马的开端。罗马人通过武力征服了希腊，却在艺术上被希腊同化，罗马人对希腊艺术的崇拜是狂热的，在随后的数个世纪中都在模仿希腊艺术，通过这样的方式延续了希腊艺术。由于有不同的文化背景和民族特点，两种艺术也有许多不同之处。例如，古罗马注重实用主义，建筑追求宏大壮丽、形式繁复的效果，雕塑与绘画则更愿意表现世俗生活和个性。古罗马的社会生活离不开雕塑艺术，其种类之多、题材之丰富，今天仍然让人叹为观止。古罗马在肖像雕塑方面取得了极大的成就。古罗马人崇拜祖先，很早之前就用石膏或者腊从人脸上翻下模子，再施以彩绘制作成写实感很强的面具，放在家中显眼的地方纪念祖先。古罗马统治者十分注重自己的权威，也会通过肖像雕塑来炫耀自己的文治武功，以制造个人崇拜。例如，这座"奥古斯都像"

（见图1-10）就是古罗马前期十分著名的帝王全身像。公元前27年，罗马元老院在屋大维强大的军事压力下，授予他"奥古斯都"的称号，从此，罗马帝国诞生了，屋大维也成为古罗马第一位皇帝。

这尊雕像刻画了这位雄心勃勃的罗马皇帝发号施令的场景，他身材魁梧，身披华丽的铠甲，铠甲上的图案清晰可见，象征着对世界的统治。屋大维左手指向前方，似乎在向部下发布命令，左手则握着象征权力的权杖，右脚旁站立着爱神丘比特，象征他不但是一位雄才伟略的皇帝，也是一名充满

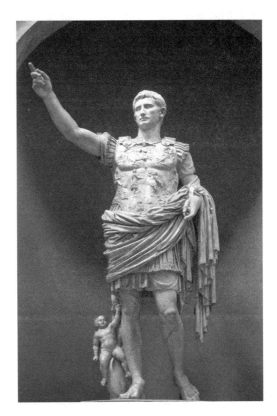

图1-10 奥古斯都像

仁爱之心的君主。屋大维表情沉着冷静，充满自信，透露出罗马皇帝的尊严和高贵。雕塑是典型的罗马式写实风格，被称为"奥古斯都古典主义"。

罗马的雕刻艺术师承希腊，但与希腊相比又有其以下特点：

（1）罗马人物雕像大多以贵族、帝王为主。

（2）强调真实和个性，人物形象严峻、矜持，不及希腊生动、秀丽。

（3）人物大多陷于凝神沉思中，缺乏希腊雕刻中的想象力，缺乏对力量和动态美的刻画。

罗马石雕的顶峰在 1 000—1 300 年间，当时罗马的修道院流行一种新型的罗马建筑风格，庞大的教堂建筑计划导致各种新雕像和浮雕的巨大需求。在法国，罗马式艺术的重要中心包括克鲁尼、奥敦、维泽莱、图卢兹和穆萨克；在意大利，分别位于科莫、摩德纳、维罗纳、比萨、卢卡和阿普利亚等城市；在西班牙，罗马式雕塑的中心是利昂、马德里和圣地亚哥德孔波斯特拉；在爱尔兰，修道院当局竖起了凯尔特人高十字架雕塑——这是自文艺复兴以来最大的独立雕塑。

3. 哥特式石雕

罗马式时代之后，以哥特式建筑形式开始了以石材为主要材料雕塑的黄金时代，以法国沙特尔大教堂、巴黎圣母院（2018年遭遇大火，见图1-11）、亚眠和兰斯大教堂为代表，高耸的拱顶、彩色的玻璃窗、圣经浮雕雕塑和圆柱雕像是当时石雕的特征。

实际上，这些建筑包含了雕塑史上最多的立体宗教艺术收藏，就像罗马西斯廷教堂的屋顶和墙壁上的米开朗琪罗壁画的立体版本一样，这些纪念性教堂的外部和内部描绘了大量的圣徒、使徒、神圣家族成员以及各种天使和其他圣经人物，以及描述耶稣诞生、基督受难和其他圣经事件的叙述性浮雕。

类似的主题也出现在很多其他的西欧教堂中，如英格兰中部利奇菲尔德大教堂（见图1-12）。

4. 复活节岛的石像雕塑

复活节岛的波利尼西亚领土上有一种特别醒目且异常坚固的艺术作

图1-11　巴黎圣母院

图1-12　英格兰中部利奇菲尔德大教堂

品（见图1-13）。这些是在坚硬的火山岩石上雕刻出来的一系列人物雕像，也称为"复活节岛头像"，这些头像造型简单而苗壮，表现出藐视一切的力量。

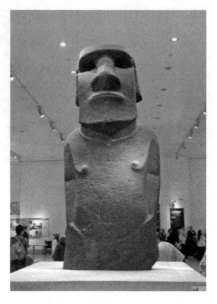

图1-13　复活节岛上的石像雕塑

1.2　石雕材料与艺术表现力

按照材料的化学组成和特性，可以把材料分为金属材料、无机非金属材料、有机高分子材料等三大基础材料。石雕使用的石材是标准的无机非金属材料，其化学键以离子键为主。因此，石雕作品耐久、坚硬而且美观。

1.2.1　砂岩雕刻

砂岩属于沉积岩，主要由砂粒胶结而成，颗粒直径为0.05～2毫米，其中砂粒含量大于50%，结构稳定，主要含硅、钙、黏土和氧化铁。砂岩的主要成分是石英石或长石。而颜色也与砂岩的主要成分有关，可以是任何颜色，主要取决于其中含有的金属氧化物，最常见的是棕色、黄色、红色、灰色和白色。

砂岩首先由水或大气搬运的砂粒一层层地沉积而成，被从上面淋滤下来的碳酸钙或含硅水溶胶将沙粒胶结到一起，所以易受雨水等侵蚀，且组织结构较为粗糙疏松，虽然易于雕刻加工，但是雕刻出来的精细细节难以长时间保持，故砂岩雕像不强调局部，而以整体和表现气势为主。由于砂岩作品极易腐蚀风化，置于室外的雕塑长时间后无法保持细节。

砂岩材料易于开采加工，也常常用作建筑装饰材料，上面雕刻有人物故事等，曾经是教堂的主要建筑材料之一（见图1-14和图1-15）。

图1-14 英国旧约克大教堂的雕刻砂岩石柱块

砂岩的表面通常需要涂覆耐候的涂层，以保护砂岩免受雨水的侵蚀，尤其是工业革命后，大工业时代雨水的酸度增加，严重腐蚀了许多杰出的砂岩作品，即使是室内，空气中的CO_2浓度的升高也会加速砂岩雕塑的风化。

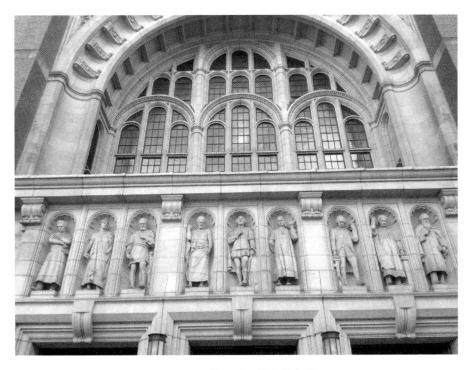

图1-15 英国伯明翰大学主楼

1.2.2 大理石雕刻

天然大理石是岩石在地壳中经过高温高压而形成的变质岩，主要成分是碳酸钙，属于中硬度石材，按材料分类主要是石灰石、白云石、方解石等。与砂岩相比，大理石不易受雨水等侵蚀，且组织结构较为致密坚硬，虽雕刻加工较为困难，但能够雕刻精细细节，表现出生动细腻的质感。

图1-16是伯明翰大学收藏的爱德华七世大理石雕像。爱德华七世是维多利亚女王和阿尔伯特亲王之子，是英国国王及印度皇帝（1901—1910年在位）。爱德华七世曾在牛津大学与剑桥大学就读。由于他的生活落拓不羁，甚至还有情妇，所以维多利亚女王即使是在缺少助手时，也

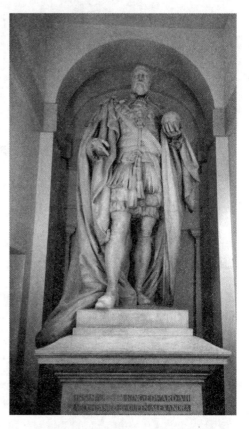

图1-16　英王爱德华七世大理石雕像

拒绝让他掌握朝政的任何事务，女王驾崩时他才得以继位，那时他已50多岁，在位期间他大力复兴英国君主制度的荣光，成为极受爱戴的君王。1903年，他访问巴黎为"英法协约"奠定了基础。这座雕像细节刻画极为成功，从衣饰的曲线到厚重的高底靴，从傲然的表情到手托的地球，栩栩如生，无不表现出一个君主的狂放不羁和雄才大略。

纯白色的大理石又称为汉白玉，其通体洁白，内含闪光晶体，给人冰清玉洁和肃穆恭毕的美感，被广泛运用在各种题材的雕塑艺术中，古希腊时期艺术家就使用白色大理石进行创作，中国古时多用以制作宫殿、

庭院的护栏、台阶等，所谓"玉砌朱栏"，因其一尘不染，洁白无瑕，所以称作汉白玉。例如，天安门前的华表（见图1-17）、紫禁城内宫殿的基座、玉阶、围栏等都是由汉白玉雕琢而成的。

"华表"代表的是中华民族的威严。华表将近10米高，直径接近1米，根据计算，每根柱子的重量达到20吨。华表与天安门一起修建完成，至今已有500多年的历史。华表分成三个部分，分别是柱头、柱身和基座。在柱子

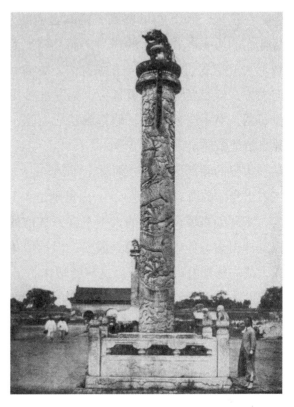

图1-17 天安门广场的华表

的顶部，圆盘状的造型为"承露盘"，对应的是天圆地方的意思。在承露盘的上方，有一个神兽，名字叫作朝天吼。前、后柱子顶部的神兽，头部朝向相反，一对朝向门外，一对朝向宫内。朝向宫外的意思是望君出，到民间看看，去体察一下百姓的生活，了解民间疾苦；向内的意思是，希望皇帝们不要太迷恋外面的世界，在体察完民情之后，就回宫处理国家大事。每一根柱子上面，都缠绕了一条神龙，盘旋而上，祥云遍布，配合八角形的柱身，气势恢宏。

在欧洲，艺术家将汉白玉视为神圣的材料，用以雕刻英雄和用于皇室建筑。名作"大卫"是文艺复兴时期人文主义思想的具体体现，米开朗琪罗在雕刻过程中注入了巨大的热情，它通过对人体的赞美，宣告人们已从黑暗的中世纪桎梏中解脱出来，人具有改造世界的巨大力量。

在这里，米开朗琪罗没有延续之前的艺术家表现大卫战胜敌人后，将他们的头颅踩在脚下的情景，而是表现大卫迎战时的状态。他精心刻画了大卫临战前的神情：充满自信，英姿勃勃，面容英俊，头部微微转向左方，双目紧紧凝视着远方，随时准备投入战斗；他左手持握肩上的投石器，右手自然下垂，略握拳状；右腿坚定地屹立于大地，左腿则略显自信地微屈。

大卫的腰部刻画十分细腻，"腰部成了塑像的主要兴趣所在，从那里放射出身体的所有其他平面"。力量则是大卫展现出的最亮丽的光芒。

米开朗琪罗所展现的大卫王在开战前的瞬间，使这件雕塑作品更具视觉冲击力。他的姿势很是放松，但神情却表现出一定的紧张情绪，给人大战一触即发的紧迫感。这尊雕塑作品是用一整块大理石雕琢而成的，按照西方雕塑重在表现五官和手臂的传统，米开朗琪罗放大了大卫的头部和两条胳膊，使整体看起来更加英武有力。

在人类社会初期，人们尚没有掌握利用大自然的动力，源于自己身体的力量在与洪水猛兽搏斗中，在生产实践中，往往感到力不从心。因此，大力士成为古代人们崇拜的偶像，也成为艺术作品中经常描述刻画的对象，表达了人们对力量和战无不胜的向往。有趣的是，中国的力士表现出藐视一切的自豪感（见图1-18），西方的扛柱力士则非常努力地工作，确保大厦的稳定与安全（见图1-19）。

欧洲在流行巴洛克风格的时期，有一种建筑手法很有特色，就是用雕像来取代圆柱作为建筑的支撑，有女像柱和男像柱之分。这种装饰手法很古老，其发展历史可以追溯到古希腊艺术时期。扛柱力士应该就是这种风格的表现手法，迎合了人们新鲜好奇的心态。扛柱力士肌肉饱满、匀称、立体感强。除了表现人物的体态动势之外，古人认为人体比例关系可以做适当调整，并不完全尊崇森严的人体比例，在他们看来人体美也是由度量和秩序决定的。因此，古希腊柱式没有遵循古埃及和古印度的森严感，裸体雕塑柱式显得更加活泼、生动而生机勃勃，充满了世俗感的热情。

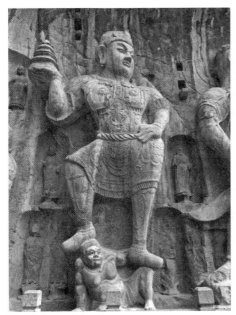 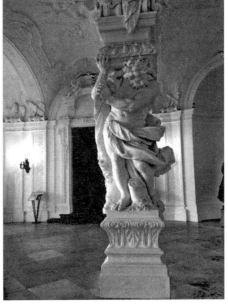

图1-18　力士像　　　　　图1-19　奥地利美泉宫的汉白玉力士柱

1.2.3　花岗岩与玄武岩

火山爆发时喷出的岩浆有两种，分别是侵入岩和喷出岩。侵入岩是指岩浆由于高温高压侵入地壳，待冷却后形成的岩石，由于矿物颗粒较大而非常坚硬，如花岗岩。喷出岩也是地下岩浆由于高温高压，但与侵入岩的区别是喷出岩会从地壳薄弱处喷出地表，在地表凝固冷却后形成岩石，喷出岩矿物颗粒较小，很多会形成天然美感的水波纹或螺旋纹，如玄武岩。

花岗岩是火成岩中分布最广的一种岩石，其成分以SiO_2为主，占$65\%\sim75\%$。花岗岩这个术语是谷粒的意思，因为它在构造上是由小粒体形成的。花岗岩是最硬的石材，硬度超过钢，不会氧化、风化，色泽美观，外观颜色可以保持上百年，由于高强度、耐磨性强的特性，常被用作高级建筑的装饰材料、大厅地面铺装或者被雕刻成露天雕塑。

石马是霍去病的战马，但它象征了霍去病。石马气宇轩昂，雄姿英

发，前蹄将匈奴士兵狠狠地踏在蹄下，匈奴士兵左手持弓仰面朝天，惊惶万状。工匠将汉帝国的强悍用马踏匈奴的形式刻画得酣畅淋漓。整件作品如汉隶一样方正、简要，将马的头、腿、股和颈做了精准的雕琢，将刚健勇敢的战马刻画得十分庄重圆浑，如纪念碑一般矗立。这件雕塑，将中国传统的圆雕、浮雕和线雕融为一体，既保持了岩石简要、凝练的自然美，又展现了雕塑的艺术美。但是，由于花岗岩的高硬度，汉朝当时的铁制工具难以雕刻出精致的细节。

"汉穆拉比法典"石柱创作于公元前1792—公元前1750年间，材质为玄武岩。这座石碑是由古巴比伦国王汉谟拉比下令建造的。石碑上部左侧刻着汉谟拉比王头戴高边王冠，太阳神沙玛什头戴牛角形圆锥帽冠，将象征王权的戒指和权杖递给汉谟拉比。石碑其他大部分面积都是用楔形文字和阿卡德语书写的法典内容。

玄武岩极其坚硬，是当时人们能够找到的最耐久的材料，虽然雕刻极其困难，尤其是在缺乏硬质工具的古代，但为了将法典昭示天下，永远流传，汉穆拉比法典这部重要而辉煌的法典被精心雕刻在玄武岩上，而其厚重的黑色更增加了法典的肃穆和不可侵犯性。

1.2.4　玉石和其他宝石

玉石是指色彩丰富，坚硬又稀少的矿物集合体或岩石，其特性可雕琢成各种首饰或工艺品，如玛瑙、翡翠、绿松石、琥珀等，其组织结构致密，气孔极少，能够抛光出镜面一样的表面。狭义来说，玉石分为硬玉和软玉。硬玉的代表是翡翠，软玉的代表是白玉、青玉等。广义则包括用以雕琢成物的矿物集合体或岩石。

图1-20的玉琮为筒形长方柱体，外方内圆，显示出庄严、神秘。玉琮是古代的一种神器，是良渚文化晚期的典型器物。玉琮的四角以中心对称，饰有简化的神面纹，几何形突棱表现神人的神秘面孔，是良渚文化晚期玉琮最为典型的图案。此外，玉琮上端部位有一对阴线刻的展开的翅膀，是简化的飞翔鸟纹，在良渚玉琮里比较罕见，十分珍贵。

图1-21玉人属石家河文化，因发现于湖北省天门市石河镇而得名，距今4 000—4 600年。此件玉神人属于圆雕，玉质黄绿，晶莹剔透，制作工艺高超，以工艺复杂精美的减地阳纹著称于世，在海内外目前仅此一件。神人头戴平圆形冠，方脸，梭形眼，宽鼻，阔嘴，耳饰环，双手交于胸前，双腿微屈，跣足，全身裸露，仅着一裤衩，头顶至双腿间有一穿孔，一般认为这是古代巫师正在做法、通神的形象。

图1-20　新石器神面纹玉琮

图1-21　玉雕

汉代青白玉谷纹璧（见图1-22），玉质上乘，颜色灰白，凸点精巧圆润，排列整齐，富有秩序感。《说文解字》载："璧，瑞玉，圜也。"《周礼》记："礼神者必象其类，璧圆象天，琮八方象地。" 玉璧是中国上古时期流传下来的最重要玉器之一，几乎贯穿整个中国玉文化史，从殷商、两周直至两汉时期达到鼎盛。此时，玉璧花纹形式多变，饰纹种类丰富，数量为历代之冠。

玉璧是祭天的礼器，也是身份的象征和权力等级的标志。《尔雅·释器》载："肉倍好谓之璧，好倍肉谓之瑗，肉好若一谓之环。" 根据中间孔洞大小将玉片分为玉璧、玉瑗、玉环等。

汉代玉璧多用质地较好、厚而大的玉料制作，剖面平直，颜色通体用深绿或墨绿色青玉。玉璧表面还有隐约的灰白、褐红、青绿等色泽，

图1-22　汉代青玉谷纹璧（左）和青玉蒲纹璧（右）

这是由于玉器有"沁心"特性，对外来离子具有较强吸附力，玉器在汉代多作为祭祀、陪葬等场所作为礼器使用，许多贵族也会用玉璧来装饰房屋墙壁或镶嵌进生活用品当中，如铜镜、玉枕等，也会将较小玉料雕琢成配件，称为系璧。汉朝玉璧可分为六式：一式，用素色玉料雕成，表面光洁的素璧；二式，表面按照一定规律排列一种纹样，如螺旋纹、云纹、谷纹、虫纹等；三式，由两种纹样向外发散的多层纹样玉璧，通常内层由简要的谷纹或云纹组成，外层则是形式复杂的兽面纹或凤鸟纹；四式，即是在二式或三式的玉璧边缘凿刻镂空各式纹样，称为出廓璧，纹样内容通常是龙纹、螭纹或"长乐""永寿"等吉祥文字；五式，由两个或多个玉璧构成一器，或交缠或并体的双联璧；六式，重环璧，即把玉璧透雕为大玉璧内含小玉璧的重环状。

《周礼》有"周制王执镇圭，公执桓圭，侯执信圭，伯执躬圭，子执谷璧，男执蒲璧"的记载。形制大小之异以示爵位之等级。

"子执谷璧、男执蒲璧。"谷纹和蒲纹是汉代玉璧上最常见的两种纹饰，谷璧上按照一定规律雕刻许多凸点，凸点上再雕饰漩涡纹，取谷可养生之意。蒲璧指带有极浅的六角形格子纹的璧，取蒲能织席，可以安人之意。刻有蒲纹的玉璧，璧面蒲后为瑞草，象征草木繁茂，欣欣向荣。拱璧的形

制、色泽和纹饰都与礼天的礼仪有一定联系。谷纹、蒲纹的制作方法相近，谷纹用细线排列成小格，蒲纹用粗线排列成大格，再加以修琢而成。

1.2.5 宝石

宝石系列指色彩丰富、坚硬又稀少的单晶或双晶体，其特性适合雕琢成各种首饰或工艺品，分为人工合成宝石和天然宝石两种，如钻石等。宝石特有的晕彩效应是因为拉长的石聚片双晶薄层之间的光相互干涉形成的。当转动拉长石时，其表面可呈现出蓝、绿、橙、黄、紫等晕彩，转动过程中宝石同一部分的晕彩颜色也不断发生变化。另外，沙金效应是宝石含有的红色或红褐色薄片状赤铁矿包裹体，在光的照射下因反光而引起的。

常见的宝石有：绿松石、赤铁矿、硅孔雀石、虎眼石、石英、电气石、红玉髓、黄铁矿、苏吉来石、孔雀石、芙蓉石、黑曜石、红宝石、苔玛瑙、碧玉、紫水晶、纹玛瑙、天青等。

宝石的化学元素组成基本按照成分组成定律的，化学成分比较均衡，杂质较少，所以宝石颜色比较纯净，通常由一种或两种固定的离子所构成。以红宝石为例，其颜色是由Cr离子引起的，而蓝宝石则是由铁与钛离子引起的。宝石种类虽然繁多，但颜色比较均匀，每种宝石的颜色都是由一种或者多于两种颜色构成的。

宝石多呈透明体。由于宝石化学元素主要是满壳层离子加上一部分过渡型离子，化学键主要是离子键、共价键或二者混合键。宝石的化学键决定了宝石呈透明状，钻石看起来清澈透明，就是因为由碳原子以强共价键形成的。

宝石的表面光泽是由晶体的反光力决定的，而反光力也称为折射率，是由宝石晶体化学键性质和相对密度等因素决定的。钻石是典型的共价键，折射率大，相对密度也大，能够形成璀璨的金刚光泽；锆石的化学键是复合价，由共价键和离子键共同构成半光泽的金刚光泽；水晶晶体为共价键，相对密度较小，使光更易于通过，形成玻璃光泽。

此外，各类宝石形成的环境条件比较复杂，对组成宝石的各类化学元素、环境温度、压力等因素要求严格，且化学成分比较纯净，所以造就了宝石的密度值比较稳定，变化范围很小，如鉴定钻石的标志就是鉴定它的相对密度值（3.52）。

宝石的单晶体结构特点是，内部没有晶粒界面，晶格振动的传播受到的散射较弱，所以宝石对热能的传导更强，具有传热速度快，接触到人的皮肤会使人有凉爽的感觉。不同的宝石由于化学价和物质构成不同，也会影响它们之间的导热性，不同宝石的导热性区别较大。一般来说，越硬的宝石，其弹性模量越大，随之其格波速度也越大，导热能力也更出众。钻石是自然界天然晶体中最硬的物质，故其导热能力也是最强的；其次是水晶，导热能力要比钻石低不少，但比非晶体、玉石或者有机宝石等材料更强。

宝石的美丽是由单晶体特性决定的，各几何晶面对光线造成折射、反射或透射，不同的晶面对光的反射率不同。因此，如果想让宝石呈现出最璀璨的光学效果，对宝石刻面的加工工艺要求就越高。不同化学元素和化学键构成的宝石，所形成的晶体特征也不同，导热能力和光学效果也不同。

钻石是最名贵的宝石之一。1905年南非发现了重达3 106克拉的钻石原矿，当时称之为"库利南（Cullian）"钻石，这是一块晶体不太完整的金刚石块，无色透明，无任何瑕疵，质地极佳。英王爱德华七世时期，南非是英国的殖民地，大家都想将这枚钻石运往伦敦，献给国王。后来这块钻石被分为数块，其中最大的一枚重达530.02克拉，取名"库里南1号"，也就是著名的"非洲之星"。

1.3 石雕工艺

1.3.1 雕刻工具

最初，人们是通过石头的摩擦撞击来雕刻石头，显然，这种技术只

能创作出粗犷的作品。青铜器的发明为石雕艺术提供了便利的工具，但是由于青铜硬度较低，青铜工具只适合于雕刻砂岩等较疏松或较软的石材。后来，钢铁的发明带来了石雕的黄金时代。

在最常见的雕刻工具中，有刀、凿子、圆凿、圆锥、扁斧和锤子等。最典型的操作是：一只手拿着凿子，另一只手拿木槌，用木槌将凿子敲入石头中，来剔除不需要的部分。雕刻的刀法也被称为锲刻语言，就像书法中的笔触，起到变换节奏、渲染艺术效果的作用，优美、熟练的笔触代表了技术纯熟。在临摹绘画作品时，最难的部分莫过于模仿画家的笔触，因为笔触是画家心灵和技艺相结合达到的表现，即使是现代技术也无法完全复刻，所以只有体会到作家的艺术思维并勤加练习，不断积累经验之后，才有可能掌握富于变化的刀法。石雕上的质感与刻痕、光滑与粗糙、肌理与明暗、锲刻与晕染……这些重要的艺术语言，是其他材料的雕刻无法比拟的。刀法是艺术家表达自己作品构思的技法，也是表达其艺术内涵的重要手段。运用刻刀的抑扬顿挫，都是为了人工锲刻与自然材质的完美契合，充分体现石雕所蕴含的雕琢之美。

随着现代科技的发展，多种电动工具也被用在石刻创作中。现代工具大多使用镶嵌金刚石颗粒的钻头或锯片代替传统的凿子，大大提高了效率，但是也失去了人们推崇的刀法。

1.3.2 雕刻过程中的材料学

虽然随着现代工具的使用，石雕创作效率大大提高，但是自古至今石雕的材料学原理始终没有变化，石质材料在工具的冲击下，发生一系列极为复杂的变化，从弹性变形到塑性变形，再到裂纹产生和扩展，直至断裂产生一次性刻痕，无数的刻痕最终成就了一件伟大的石雕艺术品。在此过程中，雕刻工具同样经历着复杂的材料组织结构变化。

1. 材料弹性变形规律——胡克定律和泊松比

图1-23所示在材料的线弹性范围内材料的应力应变曲线，即在极限范围内，大多数材料都服从虎克定律，固体力学中的胡克定律是描述固

体弹性变形的基本规律，它告诉我们：当固体受到单向拉伸时，所受外力与其变形量成正比。换言之，在应力未超过比例极限的情况下，固体中的应力和应变呈线性关系，可用公式表示：

$$\sigma = E\varepsilon$$

其中，E 为弹性模量，也称为杨氏模量。如果将胡克定律扩展应用于三向应力和应变状态，便可得到广义胡克定律。胡克定律的提出为弹性力学的研究奠定了基础，也为材料工程等应用领域提供了重要的理论支持。

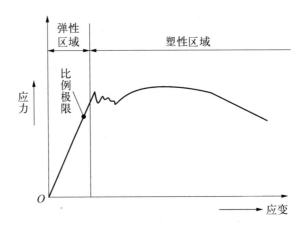

图1-23　材料的应力应变曲线

材料在受载荷的方向上发生变形的同时，垂直于载荷方向的方向也会发生相应的变形。这种现象导致了物体沿着载荷方向伸长或缩短，同时在垂直方向上缩短或伸长。而材料的泊松比则是描述这种垂直方向上的变形程度。具体来说，泊松比是垂直方向上的应变与载荷方向上的应变之比的负值。垂直方向上的应变 ε_l 与载荷方向上的应变 ε 之比的负值称为材料的泊松比，以 v 表示，则 $v = -\varepsilon_l / \varepsilon$。在材料弹性变形阶段，$v$ 是一个常数。理论上，各向同性材料的三个弹性常数，即弹性模量 E、泊松比 v 以及切变模量 G，只有两个是独立的，因为它们之间存在如下关系：

$$G = \frac{E}{2(1+\nu)}$$

材料的泊松比一般通过试验方法测定。对于传统材料，在弹性工作范围内，ν一般为常数，但超越弹性范围以后，ν随应力的增大而增大，直到$\nu = 0.5$为止。

2. 材料变形规律——位错的产生及滑移

材料在应力作用下，当应变超过弹性应变后，即会发生塑性变形，而位错是材料塑性变形的基础。在材料学中，晶体材料的完美结构很难得到保持，因为其内部难免存在一些微观缺陷。位错就是晶体材料中一种常见的微观缺陷，它可以被视为是晶格的一种局部不规则排列，表现为晶体中已滑移部分与未滑移部分的分界线。位错的存在对材料的物理性能，特别是力学性能，产生了极大的影响。

位错的产生可以由多种原因引起，如热应力、机械应力等。当外界应力作用于材料时，位错就会发生移动，从而引起材料的变形。同时，位错的运动也会导致材料的内部应力分布发生变化，进而影响材料的性能。因此，对位错的理解和研究对于深入探究材料的物理本质和优化材料的性能具有重要意义。理想位错主要有两种形式：刃位错和螺旋位错（见图1-24）。混合位错兼有前面二者的特征，可由透射电镜直接观察到。

材料的塑性变形即由材料内部的位错不断滑移到材料表面而产生的。由于石材属于离子键合，内部位错密度很低，且位错滑移阻力很大，故

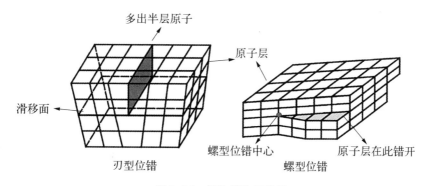

图1-24 螺位错和刃位错

常温下石材的塑性变形极不明显。

3. 材料的理想强度

1）弹性变形与裂纹扩展

材料强度理论的发展历史已相当久远。1638年，意大利科学家加利莱奥（Galileo）在其代表作《关于两门新科学的对话》中提出了两大"新科学"，其中之一就是材料的强度理论，可见，强度理论早在近代科学的启蒙时代就已被作为一项重要的研究课题。

在材料学中，裂纹是一种内部微观或宏观缺陷，是材料在应力或环境的作用下产生的一种损伤。裂纹的形成是一种非常复杂的物理过程，通常称为裂纹形核。一旦形成，裂纹就会像一条无形的伤口，不断地在材料内部扩展，这个过程被称为裂纹扩展或裂纹增长。裂纹扩展的速度取决于材料的物理性质和外界作用力的强度和方向。当裂纹扩展到一定程度时，材料就会发生断裂，造成材料的失效。因此，对于材料的裂纹形成和扩展机理的研究，对材料的力学性能和安全性能有着重要的意义。

脆性断裂是指构件未经明显的塑形变形而发生的断裂，雕刻时石材的断裂即是典型的脆性断裂。脆性断裂时材料几乎没有发生过塑性变形，石材碎块脱落时剩余的石材基体没有发生可观察到的形状改变。因此，如果把脱落的碎石块小心地装配回去，又可以得到完整的一块石材。例如，寒冷海洋上航行的轮船，桅杆脆断时没有明显的伸长或弯曲，更无缩颈。脆断的构件常形成碎片，而材料的脆性是引起构件脆断的重要原因。

1920年，英国科学家葛里菲斯通过对脆性材料玻璃的反复试验，提出了脆性材料断裂理论。他认为，脆性材料的断裂是由已存在的裂痕不断延伸所致，材料的断裂强度取决于裂痕的尺寸。当施加的荷载达到裂痕的强度时，材料就会自动断裂。他还通过推导出一个公式，描述了脆性材料的断裂过程。这里，可导出如下公式：

$$\sigma_f = \left(\frac{2E\gamma}{\pi a}\right)^{\frac{1}{2}}$$

根据这个公式，断裂应力 σ_f 与已存在裂缝长度的平方根成正比，这种关系由材料的弹性模量 E 和表面能 γ 所决定。但是这个公式仅适用于脆性材料，这些材料在断裂前不会发生明显的塑性变形。然而，许多非脆性材料在断裂前裂纹顶端已经产生了显著的塑性变形，为此所消耗的能量远大于裂纹产生新表面所需的表面能 γ。因此，欧文和奥万独立提出了修正后的葛氏公式，将裂纹扩展过程中消耗的塑性功纳入其中考虑，从而更准确地预测了韧性材料的断裂强度。各自独立提出：

$$\sigma_f = \left[\frac{2E(\gamma+P)}{\pi a} \right]^{\frac{1}{2}}$$

欧文-奥罗万理论是描述材料断裂的重要理论之一，其中的 P 值代表单位面积裂纹扩展所需的塑性变形功。对于某些材料，如中强度钢，P 值比表面能 γ 值大几个数量级，因此表面能 γ 在这些材料中可以被忽略。葛里菲斯公式和欧文-奥罗万理论为断裂力学的发展提供了坚实的理论基础，它们不仅有助于人们理解材料的断裂行为，还在工程实践中发挥了重要的作用。

2）塑性变形和位错滑移

与脆性材料相比，断裂前发生明显塑性变形的材料产生的断裂原因更加多样。1930年之前，材料塑性力学现象一直是科学界难以逾越的难题。1926年，苏联科学家雅科夫·弗仑克尔提出在理想完整模型构想出发，微观上对应着切变面两侧的两个最密排晶面（即相邻间距最大的晶面）发生整体同步滑移。根据该模型计算出来的理论临界分剪应力 τ_m 为

$$\tau_m = \frac{G}{2\pi}$$

在金属的塑性变形试验中，我们会发现一个令人困惑的矛盾：虽然金属的剪切模量一般都在104～105兆帕之间，理论上的切变强度也应该达到103～104兆帕，但实际上测得的金属屈服强度却只有0.5～10兆帕，比理论强度低了整整3个数量级，这是一个令人困惑的巨大矛盾。

在材料学的早期研究中，科学家们在测量金属的强度时，发现实验结果与理论预测存在着令人困惑的巨大矛盾。这个谜团直到欧罗万、波拉尼和泰勒三位材料学家在1934年提出塑性变形的滑移机制后才得到解决。他们的理论揭示了晶体切变在微观上并不是一侧相对于另一侧的整体刚性滑移，而是以一种位错运动进行的。具体来说，当位错从材料内部运动到材料表面时，其位错线扫过的区域整体沿着该位错的伯格斯矢量方向滑移了一个单位距离。随着位错运动的不断延伸，晶面间出现了连续的塑性形变。相对于整体滑移需要打断晶面上所有原子与相邻晶面原子的键合，位错滑移仅需要打断位错线附近少数原子的键合，因此所需的外加剪应力大大降低。这一位错滑移机制的提出，有效地解决了金属强度实验结果与理论预测之间的矛盾，为材料学领域的进一步研究提供了新的方向和理论基础。

位错在晶体内部的运动，是受到点阵排列的周期性阻碍的，如图1-25所示。位错两侧的原子处于对称状态，导致它们对位错的作用互相抵消，使得位错在这一区域内处于低能量状态。然而，当位错运动到了非对称状态区域时，必须要克服一个势垒才能继续前进。这个势垒是由晶体点阵的周期性排列所形成的，而这种点阵阻力又被称为派-纳力。换句话说，位错的滑移运动是在晶格排列上行进，必须克服一定的点阵阻力才能通过势垒到达下一个区域。

这个过程中，位错会扭曲和变形，使得它所经过的晶体区域产生塑性变形。

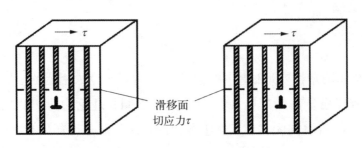

滑移面
切应力τ

图1-25　位错移动受到的点阵阻力

4. 硬度

对材料来讲，尤其是对用作雕刻创作的材料来讲，硬度是一个至关重要的指标。硬度是指材料抵抗外力作用（如刻画、压入、研磨）的机械性能。硬度较低的材料和结构较疏松的材料，例如砂岩，相对较为容易雕刻，而致密和坚硬的材料，如花岗岩和大理石等，雕刻就较为困难，但是硬度大的石雕不易损坏，更耐磨损。

针对不同材料和用途，硬度有多种表征指标，但是材料之间的相对硬度次序排列在所有的表征体系中是一致的，简略介绍如下。

（1）布氏硬度试验。布氏硬度试验是1900年由瑞典人布里涅耳首先提出来的，其方法是用一定大小的载荷把钢球压入被测材料表面，到事先规定好的时间后，拿走钢球，根据面积计算公式计算出印痕表面积，得出硬度值，用HB表示。相对来说，布氏硬度压痕较大，一般以10毫米及2.5毫米的钢球应用最为广泛，因此布氏硬度检测的硬度值最具代表性，较易得出材料的平均硬度，但所测工件表面压痕明显，不适用于检测成品件。

（2）洛氏硬度试验。美国冶金家S.P.洛克韦尔提出了该测试方法，也是目前运用最广泛的测试方法。方法是以锥角为120度的金刚石圆锥或直径为1.588毫米的钢球为压头，根据压入深度核算后得出硬度值。在洛氏硬度计上可以不经计算直接在表盘上读出硬度HR值。

上述方法适用于钢材、金属和各类金属合金材料等，因其压痕较小，常用于检测成品及半成品的硬度，但对于组织不均匀的材质会存在检测到的硬度值差别较大的可能性。

（3）维氏硬度试验。英国冶金学家维克斯提出以49.03～980.7牛的负荷，将相对面夹角为136度的方锥形金刚石压入材料表面，一定时间后，测试对角线的长度，以计算出硬度的数据，该法也称为维氏硬度测试法。当维氏硬度试验的作用载荷在1千克力（980.5牛顿）以下时。可以在微观层面测出材料硬度，小至金属中杂质，大至单晶体的硬度。维氏硬度值也可根据压痕对角线长度和载荷查表得出。

维氏硬度试验适于用来测定金属镀层或化学热处理后材料的表面层硬度。

（4）肖氏硬度试验。肖氏硬度试验是一种广泛应用于材料研究和工业生产中的硬度测试方法，它利用金刚石圆头或钢球的重锤，以一定高度从被测材料表面落下，通过重锤回跳的高度来度量材料的硬度值。硬度值与回跳高度成正比，因此可以通过该方法快速、准确地测定材料的硬度，从而评估材料的机械性能和适用性。虽然肖氏硬度试验的应用范围较为广泛，但需要注意的是，该方法只适用于弹性模量相同的材料进行硬度比较，因为不同材料的回跳特性可能不同，因此可能会产生误差。此外，肖氏硬度试验也可以用于测定不同原材料和经过热处理的材料的硬度，为工业生产和科学研究提供了重要的实验数据。

（5）摩氏硬度。摩氏硬度也称为莫氏硬度，是一种利用矿物的相对刻画硬度划分不同矿物硬度的标准。该标准是德国矿物学家Friedrich Mohs于1812年提出来的。其将自然界中常见的矿物质按照硬度，由小到大分为10级，（分别为1滑石、2石膏、3方解石、4萤石、5磷灰石、6正长石、7石英、8黄玉、9刚玉、10钻石）。

摩氏硬度测试的方法比较简便，在未知硬度物质上选择一个光面，将已知物质在其表面刻画，如果未知物质出现划痕，则表明硬度不如已知物质。反之，如果已知物质表面出现划痕，则代表未知物质的硬度要高于已知物质。摩氏硬度测试法是一种相对硬度测试方法，简便但数据比较粗略。虽滑石的硬度为1，金刚石为10，刚玉为9，但经显微硬度计测得的绝对硬度，金刚石为滑石的4 192倍，刚玉为滑石的442倍。

1.3.3 微观尺度的雕刻工艺

石雕工艺可以分为两个步骤：雕刻和抛光。前者用于作品成型，后者旨在提高作品的光泽和突出细节，对于一些大件作品抛光不是必需的，甚至特意造成粗糙表面以表现力度美。

雕刻机械加工的方法大致可以分为两类：机械剥离和机械磨削。

机械剥离是指通过机械力冲击加工石材，一般采用金属工具，加工原理则是以脆性崩裂为主。用金属工具在雕刻前段冲击石材表面，使石料产生裂纹或使已有的裂纹扩展断裂，去除石屑。与此同时，金属工具通过塑性变形和回跳来吸收石材反冲的能量。在远古时代，最早的雕刻艺术家也曾使用石刀和石凿加工石材，在工作时，反冲力使得石制工具刃部发生微小崩裂而逐渐变钝。

在石雕过程中，凿子等工具与石材接触的部位，受到坚硬石材的反冲，凿子尖端的位错发生滑移，导致凿子尖端钝化和卷刃（见图1-26）。显然，最初的铜制工具硬度较软，在使用时容易钝化，后来出现了青铜器的时候，即加入少量的锡或铅以后，其硬度得以大幅度提高，但是用于加工硬度较高的花岗岩还是不够的。在铁器发明以后，尤其是钢铁工具的使用，因为钢铁的硬度远远高于青铜，使得雕刻效率大为提高。

图1-26 工具对石料的冲击示意图

显然，硬度高的工具不易磨损，但是硬度较石材低很多的工具，甚至木制工具，也能够用来雕刻石材，其根本源于材料脆性剥离是通过空隙和裂纹的形成或延展、剥落及碎裂等方式发生的。在这里，工具只是起到传递力的作用，石材的脆性断裂机制起到关键作用。

对于极其坚硬的石材，以及石雕表面的抛光，主要涉及机械研磨工艺。这种工艺主要有以下几类（见表1-1）。

表1-1　机械研磨工艺

分 类 方 式	加 工 方 法		
机械磨削	磨料加工	固结磨料加工	磨削
			纱布砂纸加工
			研磨
		悬浮磨料加工	超声波加工
			抛光
			水刀
			抛光
	刀具加工	水刀	
机械剥离			

1. 固结磨料加工

机械磨削的方法很多，主要有两种：固结磨料加工和悬浮磨料加工。固结磨料加工系采用砂轮、砂纸等工具加工石材表面。这里采用的切割介质是黏结或烧结成块体的高硬度的金刚石颗粒或陶瓷颗粒。现在常用的电动切割机或雕刻刀都是使用镶有金刚石颗粒的刀头。

塑性材料和脆性材料的不同之处主要表现在三个重要的指标上。第一是断裂韧性，即材料抵抗裂纹扩展的能力，塑性材料的断裂韧性要远远大于脆性材料。第二个是韦伯系数，韦伯系数表征了材料强度性能的均匀性，塑性材料的韦伯系数要远大于脆性材料。第三个是裂纹扩展速率，脆性材料的裂纹扩展速率远大于塑性材料的裂纹扩展速率。

对于金属来说，加工的基本工艺都是以切削为主（见图1-27）。加工时，在车刀应力作用下，工件承受从弹性变形到塑性变形而被切除，或者造成裂纹产生和扩展，直至断裂成为切屑（见图1-26）。在此过程中，位错的移动是主要机制。

脆性和塑性材料的形变行为如图1-28所示。金属会因裁切产生条状或接近条状的切屑，而陶瓷则会因其内部裂痕的延伸而使得断痕进一步

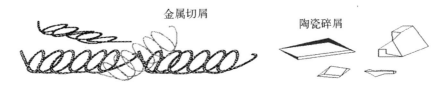

图1-27　金属切削产生连续的切屑

扩大、连接，进而造成局部脱落。

表1-2　陶瓷材料和金属材料的磨削性能指数

断裂韧性兆帕·米$^{1/2}$		韦伯系数		裂纹扩展系数	
金属	陶瓷	金属	陶瓷	金属	陶瓷
50	5	50	10	3	60

对硅玻璃和低碳钢的切削行为做个对比。对于脆性材料玻璃而言，因为脆性材料发生塑性变形的应变范围很小，屈服应力近似等于裂纹产生的应力，故当应力达到屈服应力的时候，玻璃会因其内部裂痕的延伸而使得断痕进一步扩大、连接，进而造成局部脱落。对于塑性材料而言，当应力达到屈服应力

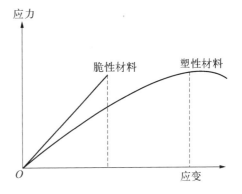

图1-28　脆性和塑性材料的形变行为

的时候，材料发生塑性变形，金属会因裁切产生条状或接近条状的切屑。

磨削时磨粒在材料表面的行为可以用维氏压头来模拟，假定施加在压头（磨粒）上的法向载荷P将导致长度为c的中位/径向裂纹产生，如图1-29所示，相应地该裂纹将降低材料的断裂强度；载荷越大，磨削条件越苛刻，磨削后陶瓷工件产生的裂纹就越深，断裂强度就下降得越大。

使用断裂力学来研究中位/径向裂纹最早始于1970年，由于磨粒与工件的接触属于点面接触，在先前的研究中，中位裂纹长度的预测主要

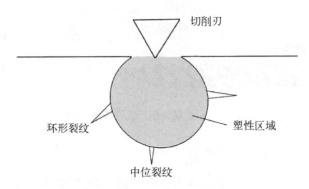

图1-29　维氏压头产生的塑性变形区及中位/径向裂纹（R）和侧向裂纹（L）

是通过计算其弹性应力场来实现的。在结合中位裂纹周围应力场的基础上，应用应力强度因子来预测载荷 p 与裂纹大小 c 之间的关系。

人们在后续工作中发现，中位裂纹不但在加载时会扩展，在卸载后也会扩展，这主要缘于压头下方塑性变形不均匀，导致产生残余应力而致。当然，在卸载时侧向裂纹也同样会扩展。许多研究人员已经研究了塑性变形和残余应力对中位/径向裂纹的影响。早期关于中位/径向裂纹扩展的研究主要集中于两部分：弹性变形部分和残余变形部分，结果表明，弹性变形部分使得中位/径向裂纹产生并使其在加载时向下扩展，而残余变形则使裂纹在压头卸载后继续扩展。

与静态压痕相似，滑动压头也会导致局部的塑性变形，然而与静态压痕不同的是，其法向接触压力取决于接触轮廓和压头几何形状。中位裂纹的长度已可用平面塑性应变分析来近似地进行预测，并可以估计到侧向裂纹扩展力垂直于滑动平面（见图1-29）。

切削过程，尤其是对于脆性材料的切削过程是非常复杂的。应力引起应变层和裂纹的形成，侧向裂纹造成大的片状剥离，晶粒拔出、剥落、断裂、晶界破碎，后方拉应力或侧向裂纹挤压造成形成细小颗粒。磨粒不但在材料表面沿法向施加载荷形成压痕，还将在滑动方向施加一个切向力。通常，切向力将使接触点前面区域的拉伸应力增大，该拉伸应力垂直于滑动方向。拉伸应力的增大将有利于滑动平面内中位裂纹的形成，这就造成加工后的材料的横向强度要远远小于其纵向强度。

在加工区，裂纹的末端有选择性地沿裂纹或微损伤方向呈锯齿状生长，因此材料的断裂韧性似乎得到了增长，这就是所谓的 R 曲线（见图1-30）。通常，尺寸为30～300微米的微裂痕会由于重复扩展而终止运动，在表面形成宏观裂痕，在裂痕扩大到临界点时发生断裂。此时，裂痕的扩展速度就是声音传播速度，也就是我们常说的声速：

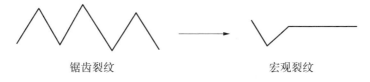

锯齿裂纹　　　　　　　　宏观裂纹

图1-30　微观裂纹发展为宏观裂纹示意图

$$\frac{\mathrm{d}C}{\mathrm{d}t} = \sqrt{\frac{E}{\rho}}$$

式中，E 为弹性模量，ρ 为材料密度。

脆性材料的塑性模式加工也叫作延性域加工。在脆性材料加工时，当应变达到0.02%～0.03%时，属于塑性流动。假如采用金刚石磨粒磨削，单个切削刃周围的变形区域大小为10～20微米，0.02%～0.03%的应变，近似对应塑性流动区域的2～6纳米，更大的变形将可能形成新的裂纹，并且使加工模式由塑性转变为脆性。只有在应变位于区域的初始点和终止点之间时，脆性材料才能在塑性模式下被去除。因此，为了满足理想的塑性切削条件，塑性模式加工要达到每个切削区域和相关轨迹，才能够让切削连续进行。

在一般情况下加工脆性材料时，当切削深度足够小的时候，可以发生塑性切削，它们的临界切削深度可通过下式估计：

$$d_c = 0.15\left(\frac{E}{H}\right)\left(\frac{K_c}{H}\right)^2$$

式中，H 为硬度，K_c 为韧性。

由以上分析可以看到，古代石刻的微观机制主要以颗粒和晶粒的剥离为主，天然石材中发生晶粒破裂的机会较小，而又由于雕刻工具较软，

进行塑性切除也不可能。因此，天然石材的显微结构决定了石雕的雕刻方式。在此，我们回头审视我国的四大石窟的雕刻特点。

莫高窟建立在一片岩壁上，主要是第四纪时形成的砾岩。砾岩结构不均匀，易碎，且表面不规则，这些客观条件都不利于雕刻。于是工匠们依次用粗砂和麦秸混合的粗草泥、细草泥和混合了棉或麻的细泥敷在凿壁表面上，叫作"地仗"，起到规整、加固表面的作用。在地仗表面直接绘画，或在地仗上涂有一层白粉的底上绘画（早期壁画一般待表面干燥后再作画，唐后期则直接就湿作画，颜料更具渗透性，不易褪色），这便是壁画的绘制过程。

佛像雕塑则是用木为骨架，在上捆扎苇草，用粗泥填充出基础形象，再用细泥雕刻出肌肤、五官、表情和服饰等细节，最后再涂装彩绘。莫高窟是泥塑与彩绘结合的旷世奇作。

云冈石窟开凿在侏罗纪时形成的细砂岩上，由于质地坚固，为分布均匀的细砂岩构成，所以未再敷泥。云冈石窟是中国古代纯石刻艺术的起点。

石刻技法中，有"阴刻"法和"阳刻"法之分。阴刻是使图案凹进去，而阳刻则是使图案在表面凸出来。中国早期雕刻作品多采用阴刻法，相对来说，技法更加简单，只需要将多余石料刻掉即可，阳刻则要将主题之外的材料全部刻掉。云冈石窟正是由于这里天然的环境造就了岩石密度较大，岩层较厚，才能够让工匠直接在其上开凿。在云冈石窟中，因为石材适宜雕刻，可以看到不少"阳刻"的例子（见图1-31）。

图1-31　云冈石窟佛像

位于洛河边的龙门石窟（见

图1-32）则建立在碳酸盐岩上，这个石窟达到了石刻艺术的高峰，除开工匠的技艺不说，石材也是很重要的因素。佛像衣服左侧衣襟的纹路，采用了"阳刻"法，弧线优美，层次分明，很好地表现了自然条件下衣服的层次感，这比云冈石窟采用大块几何归纳法雕刻的衣服，要精美很多。龙门石刻在石头上能表现出如此细节，也要归功于岩石的特性。

这座麦积山石窟雕塑，坐落在浑然天成的第三纪元的砂岩之上，砂质比莫高窟更加细腻，较云冈石窟则更粗一些，由于解构松散，不能直接进行锲刻，所以采用了在地仗上泥塑的方法。但与莫高窟最大区别在于，莫高窟砾岩容易发生碎裂，只适合作大块造型雕刻，不能用石头做骨架。但麦积山砾岩质地坚硬，虽然其表不适合直接雕刻，但可以作为骨架加以利用。这里的雕塑大多采用"石胎泥塑"的方法，将石头与山崖连接，使雕塑更加坚固（见图1-33）。

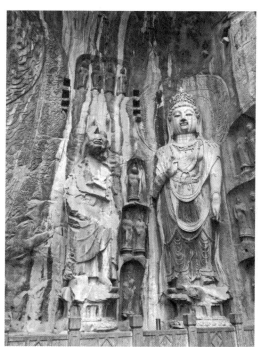

图1-32 龙门石刻天王与力士（唐）

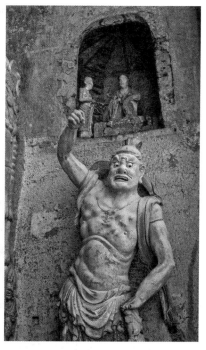

图1-33 麦积山表情和肌肉的塑造都很细腻的力士塑像

2.悬浮磨料加工

在古代，更多的雕刻是采用悬浮磨料加工的，即把坚硬的石粉或金刚石粉等与水或油等液体混合后，加入少量胶质形成悬浮磨料，用于坚硬石料的加工和雕像的表面抛光（见图1-34）。

与前文讲到的磨粒磨削的不同之处是，在悬浮磨料加工过程中，磨粒在切削石材表面的过程中不断发生翻转，因此切削量更小，加工效率更低，而石材表面突起部分的较平坦处被切削的量更大，因此石雕表面愈加光滑。当采用微小磨粒加工时，石雕的表面能够发生塑性流动，以填平凹陷处达到镜面效果。

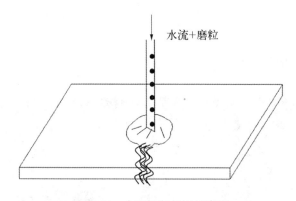

水流+磨粒

图1-34　水刀切割加工示意图

在现代，主要是采用水刀切割技术，即高压水射流切割技术，但是基本原理是一致的。这项技术最早起源于美国，用于航空航天与军事工业，因其冷切割不会改变材料的物理化学性质而备受青睐，后经技术不断改进，通过加入金刚砂、石榴砂等辅料，可以使高压水枪的冲击力更强，能够增加它的切割速度和切割厚度，在大理石、陶瓷、金属等切割领域，水刀切割被广泛运用，可以对任何材料进行复杂花样的一次性切割（目前只有水刀切割不受材料品种的限制）；水刀切割可以将加工时产生的高温随水流冲走，材料无热效应（冷态切割），也不对材料产生化学反应从而制造有害物质，并且是一次性切割，具有安全、环保、效率高等优点，可以切割出任意曲度或繁复的花样，方便灵活、用途广泛。水切割是目前适

用性较好的成熟切割工艺方法。水切割可进行高精度的任意曲线的切割加工，成品率高，降低了生产成本，大大提高了加工产品的附加值。

3.热崩裂的方法

这种方法都是通过火焰加热石材表面，在石材局部产生热膨胀，由于表层受到周围石材的限制，表层内产生局部压应力。根据泊松比概念，被加热的局部表层受到向外的应力，促使裂纹沿平行于表面扩展，造成石材表面剥离（见图1-35）。

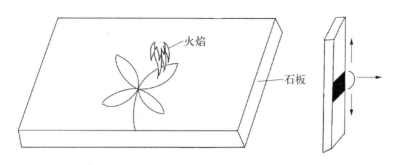

图1-35 石材表面热崩裂方法示意图

1.3.4 玉雕

古代制玉技法源于制作石器，切、磋、琢、磨是玉石器加工所用的工艺程序。这套制玉技术，早在商代就已为工匠们所掌握，具体过程如下。

1.相玉

相玉是琢玉工艺过程之一。从一块璞玉，到做成一件玉器，首先就是进行"相玉"。相即是"看"，以判断玉石的内在质量和外形的优劣，而后据此立意制作相应题材的作品。

2.划活

划活就是根据所构思的形象，在玉料上用笔划上线条，把作品形象地划画出来。"划活"在琢玉工艺中是关键的一环。

3.雕刻

雕刻主要包括如下几个环节。

（1）切。切，即解料。解玉是用无齿的锯加工硬度高的解玉砂，类

似于悬浮磨料加工，将玉料分开。

（2）磋。磋，即采用圆锯蘸砂浆进行修治、加工。

（3）琢。琢，即采用钻、锥等工具雕琢花纹、钻孔，此时亦需要加入磨料颗粒。

（4）磨。磨是最后一道工序，是光亮处理，也叫作"抛光"，根据玉器的不同粗糙部位选择不同的材质，如木、葫芦、牛皮等制成的铊子，对玉器表面进行摩擦，使玉料发生裂纹扩展以除去冗料。采用软软的传递应力的工具，以避免强的应力导致裂纹过度扩展而损坏玉器，随后应用氧化铬等高硬度的粉剂作为媒介，对玉器做抛光处理，使玉器展现出晶莹剔透的本质。抛光旨在提高成品的光泽和突出细节，对于一些大件石雕作品抛光不是必需的，但是对于玉器是必须采取的一道工艺。抛光可以被看作是类似于加工过程的微加工，只是加工尺度很小，使用弹塑性基底的微细磨粒对工件表面进行摩擦，将石材表面微凸起的断裂磨平，生成细微的切屑，并且使之在最表面发生塑性流动，进而消除表面的凹凸。

机器抛光的工作原理是以滚碾破碎为主的方法对作品进行抛光。滚轮上的磨粒越粗，材料剥离越多，形成的表面粗糙度越高。磨粒越硬，研磨效率越高，但造成表面损伤的可能性也越高。磨料一般采用刚玉粉和金刚石粉，或由抛光粉制成的抛光膏。对于较大尺寸或形状复杂的作品，通常采用研磨膏或砂布进行抛光。

图1-36是故宫收藏的翠螭带钩，钩头呈龙首状，龙首阔嘴，宽额，双角后弯，眼凸（俗称虾米眼）。钩腹呈长条状，其上镂雕一螭，小头，长尾，头与钩首相对。钩背为圆形纽。这件艺术品，综合使用了多种工艺，其中最重要的是"琢"。带钩在春秋、战国时已很流行，直到清代仍在使用，玉带钩是其中的精品。带钩主要有两种，一种横向使用，用以束带，较大；另一种纵向嵌于带上以挂物。帝王

图1-36　翠螭玉雕

多用龙首带钩。

1.3.5 金刚石加工

1.金刚石切割

如果仔细观察硬度的列表，我们就可以发现有一些石材硬度高，有一些较低。根据硬度的定义，我们可以用较硬的石材来琢磨加工较软的石材。即使是对同一种材料，由于它的晶体结构的各向异性，不同晶面之间的硬度也存在差别。一个著名的例子就是金刚石的琢磨，金刚石是我们所知的材料中最硬的，它可以用来研磨加工其他所有的材料，但是金刚石本身的加工也是利用金刚石粉末和其他金刚石颗粒来进行琢磨的，其原理在于金刚石有较硬的晶面，也有较软的晶面，用较硬的晶面就可以加工较软的晶面。

那么，金刚石最硬的晶面是怎么加工出来的呢？实际上，在硬度列表中，相差一个单位硬度的材料之间是可以互相琢磨的，硬度比金刚石低一个等级的材料也是可以用来琢磨金刚石的。也就是说，金刚石较软的晶面也是可以用来琢磨金刚石较硬的晶面的，只是此时较软的晶面磨损更大。

钻石在发掘之初并不具有宝石的魅力，必须经过仔细的切割、处理，才会让我们看到璀璨闪烁的宝石光。钻石的价值体现在加工过程中的质量，最重要的切割标准是保持钻石的最大重量，和如何减少瑕疵。钻石的加工工艺包括以下几个步骤：

（1）标记。标记是钻石加工工艺的第一步，画线员在检验过钻石坯之后，用印第安墨水在表面做标记，标识出要按此线切割钻石，这需要丰富的钻石加工经验，技术要点是既要保持最大重量，又要减少杂质。

（2）劈割和锯切。劈割时，劈割师将划好的线的钻坯安放在套架上，然后以另一颗钻石沿分割线削一个凹痕，再把方边刀放在凹痕上，以合适的力敲击劈刀，这样，钻石会沿纹理方向被劈成两半或多块。

很多钻石不适合劈割，需要用涂有钻石粉或润滑剂的青铜锯片进行

加工。首先，将钻石固定在夹子上，开动机器使锯片达到很高转速，就可以锯开钻石。随着生产技术的发展，激光技术可以最大化地减少损耗，提高精度，极大地提高了钻石的加工效率。

分割好的钻石就进入成型工序，根据设计图把钻石切成圆形、菱形、多边形、心形等。要打磨钻石只能使用钻石，这便需要工匠具有丰富的经验，由于钻石各个界面硬度不同，所以研磨时需要把握钻石的基本特性，如三方体、八面体、多边体等。常用的方法是将钻石固定在高速转动的车床上，再用另一条臂杆上的钻石粉将高速转动的钻石打磨成型。

2. 金刚石抛光

对金刚石进行抛光时，需要在涂有钻石粉和润滑油的铸铁盘上碾磨出所有刻面。研磨的过程通常是首先在底层做出 8 个大面，然后做 16 个刻面，加上尖底，共 25 个刻面，由此延伸出三角小面，加上风筝面及腰上刻面，一共 33 个刻面，这样一颗圆形钻石一共有 58 个刻面，如果没有底尖的小刻面则共有 57 个刻面。

随着现代加工工艺的不断进步，钻石级抛光也不再都要经过以上所有工序，可以根据不同形制的形状选择不同工艺，如扁平状的钻坯就不需劈割，祖母绿钻石就不用通过打圆。但不论什么形制的钻石都要经过精确的计算，才能产生不同的瓣面，使钻石具有璀璨的光彩。综上所述，将世界上最坚硬的钻石加工成珍贵的工艺品，不但需要精密的设备，更需要工匠们丰富的经验、精湛的技术和全神贯注的责任心，才能打造出流光熠彩的工艺品。商场中销售的钻石首饰，经过切割、打磨、镶嵌等制作后，才经过很多人之手。随着激光技术、数字化技术在现代加工领域的广泛使用，钻石的设计、劈割、碾磨等工序更加精确无误。

1.3.6 石雕艺术品的装饰——鎏金

艺术家将金涂敷在石雕的表面，赋予雕像华丽高贵的特质，采用的工艺即是历史悠久的鎏金工艺。鎏金最初用于在铜器表面镀金，但类似方法完全可以用于石雕镀金。鎏金是将黄金溶于汞中，做成糨糊状的金

汞合金，将其均匀地涂抹到干净的器物表面，加热使汞挥发，黄金与表面形成牢固的机械结合，形成光亮的金黄色镀层（见图1-37）。

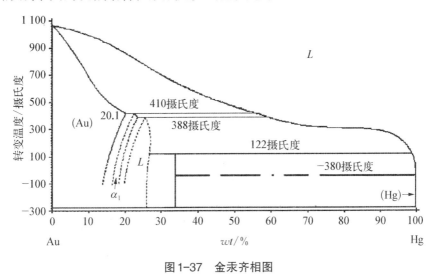

图1-37　金汞齐相图

埃及在3世纪就有金汞合金用于镀金的记载，罗马人普列尼在1世纪已有金能熔于水银的记载，即形成金汞合金。中国是最早使用鎏金工艺的国家，具体工艺如下：

首先是预处置，对整器整体清洁，将污垢和油渍都清理干净。

第二道工序是熔炼金汞合剂（行话"杀金"或"煞金"），将盛有金丝球的坩埚置于热锅上，将锅和金丝球都烧红，按金汞1：7的重量比将汞倒入坩埚中，因金比汞的比重大，金会沉在下层；再用烧红的碳棒在锅中搅拌，让金与汞充分融合，形成糊状的"金泥"，成为类似玫瑰金色的金汞合剂（见图1-37）；最终将金泥倒入清水中冷却。

第三道工序是"抹金"，用鎏金棍蘸上硝酸，敷上"金泥"，再蘸些硝酸，随后对图案进行均匀涂抹。由于硝酸的腐蚀作用，金泥深入到器件的较深处，保证镀层与器件的牢固的机械结合。

第四道工序是"烤黄"，也叫开金。经过不断高温烘烤，汞蒸发后金泥不断向外扩散，颜色也从白色逐渐变为黄色，直到鎏金层不断融合形成暗黄色。由于水银的挥发，所镀金层含有大量气孔，表面粗糙。

最后的工序是压金，即为了镏金表面更加光滑牢固，用玛瑙或玉石做成压子在金表面不断按压。金的出色的塑形在这一步非常重要。

鎏金常用于装饰重要的建筑物和贵重器具。位于北京天安门广场的人民英雄纪念碑的碑文即是采用传统的鎏金工艺，在雕刻的题词上镀上明亮的纯金。

1.4　石雕艺术品的保护和修复

1.4.1　石雕艺术品的保护

石雕工艺品应该避免剧烈碰撞和接触腐蚀性液体，保持其外观的持久亮丽。小件工艺品可用封蜡法保养，即加温后涂上薄蜡，用软布擦亮。对一些收藏时间长，已"褪光"的石雕作品，用温水洗净、阴干、加温封蜡、擦光，即可使作品亮丽如新。

露天文物要想延长寿命，就要改善存放环境，尤其是风化严重且无法转移的文物，必须进行防护处理，具体的防护材料要具备无色、透明、哑光、化学性稳定等特点。具备这些特点的防护材料有有机硅、聚氨酯、硅酮等无机化学材料。为了文物的安全，使用前必须对石雕防护层材料的性能进行检测，包括物理力学性能、抗风化能力、化学稳定性、重涂性等。

1.4.2　石雕艺术品的修复

从墓葬或由野外放入博物馆内收藏的石质文物需要表面除垢，清除内含的各种盐类或微生物。其主要方法有：

（1）清除可溶盐。先在流水中浸洗，再用去离子水浸洗，体量大的石器，可用纸浆涂敷，干后揭除。

（2）表面去垢。易清除污渍可通过超声波震荡清洗。顽固污渍，如大理石锈壳可用二甲树脂将其周围封护后用稀酸腐蚀锈处，再用机械法剔除。其他石器可用稀酸软化污垢，再用去离子水洗净。

（3）粘接修复。粘接材料一般用环氧树脂类黏合剂，使用时调入少量石粉和颜料，也可用硝基纤维素或聚醋酸乙烯酯类黏合风化严重的石器。对严重疏松或表面有彩绘的石质文物，粘接前先选用丙烯酸甲酯等材料进行渗透加固。修补材料常用的有熟石膏加纤维素、由丙酮和乙酸戊酯混合剂配成的10%赛璐珞溶液再调以细石粉、聚醋酸乙烯酯乳液加入岩粉及无定形 SiO_2，并将颜料调成糊状进行修补。

本章参考文献

[1] 李琪.浅论中国石雕艺术 [J].天工，2017（4）：126.

[2] 李合民.中国大写意石雕的典范——从霍去病墓石雕谈传统雕塑艺术的表现特色 [J].甘肃联合大学学报，2012（2）：82.

[3] 王方晗.以石雕为中心的艺术史叙事——伦敦中国艺术国际展览会中的中国古代石雕 [J].艺术设计研究，2015（4）：94.

[4] 高砚平.赫尔德论雕塑：触觉，可触性与身体 [J].文艺理论研究，2019，39（5）：43-51.

[5] 付建.古希腊人体雕刻与秦代人体雕塑对比研究 [J].文博，2018（2）：61-65.

[6] 乔国锋.西方古典绘画中的线条艺术探析 [J].艺术百家，2017，33（1）：219-221.

[7] 金艳.论希腊雕刻艺术的静穆之美——以拉奥孔雕像群为例 [J].艺海，2013（6）：233-234.

[8] 罗斯.古希腊雕刻艺术再认识——浅析古希腊雕刻艺术发达原因 [J].艺术教育，2008（4）：119，143.

[9] 奚传绩.欧洲美术史简编（试用教材）[J].南京艺术学院学报（美术与设计版），1978（2）：115-133.

[10] 周之骐.欧洲文化的基石——古代希腊艺术浅淡 [J].青海师范学院学报（哲学社会科学版），1984（1）：57-63.

[11] 张频.梵蒂冈博物馆的几件古希腊雕刻 [J].外国文学，1984（2）：95-2+97-98.

[12] 张鸣.永恒的典范——古希腊的雕刻艺术 [J].艺术探索，1998（2）：73-74.

[13] 付卫东.古希腊雕刻艺术巡礼 [J].安阳师专学报，2000（1）：119-120.

[14] 韩士连.历史情境下的古希腊罗马雕刻艺术 [D].扬州：扬州大学，2012.

[15] 邵大箴.罗马肖像雕刻——古典作品欣赏 [J].美术，1962（1）：64-68.

［16］左奇志.罗马肖像雕刻的"真实主义风格"［J］.湖北美术学院学报，2012（4）：65-71.

［17］马颖.汉代玉器审美形式与风格研究［D］.西安：西北大学，2018.

［18］陈少炜.浅述玉雕工艺的传承与发展［J］.大众文艺，2015（16）：90.

［19］刘立东.古代玉雕技法［J］.西部资源，2015（2）：73.

［20］孔富安.中国古代制玉技术研究［D］.太原：山西大学，2007.

［21］朱怡芳.中国玉石文化传统研究［D］.北京：清华大学，2009.

［22］贾文超.谈古代青铜器的传统修复技术［J］.江西文物，1991（3）：103-106.

［23］杨晓宁，张惠良，朱国华.致密砂岩的形成机制及其地质意义——以塔里木盆地英南2井为例［J］.海相油气地质，2005（1）：31-36.

［24］牛天越.雕塑八大风格论中国四大石窟［J］.艺术品鉴，2018（18）：9-10.

［25］李霞.中国的四大石窟［J］.今日中国（中文版），1997（2）：30-32.

［26］柳风.卢浮宫的三大镇馆之宝［J］.海内与海外，2020（8）：75-76.

［27］邹璐萍.维纳斯［J］.宝藏，2016（10）：102-102.

［28］名作欣赏［J］.教师博览：原创版，2016（8）：F0004.

［29］叶成蹊.探析雕塑《拉奥孔》的悲剧审美意象［J］.大观：论坛，2020（9）：168-169.

［30］肖巨成.美化与写实——浅析古罗马雕塑艺术风格［J］.湖北师范学院学报（哲学社会科学版），2015（2）：63-65.

［31］李巧燕.沙特尔大教堂——溢彩流芳的宗教世界［J］.世界博览，1996（9）：59-61.

［32］杰里美·泰那，张萱.作为表现象征主义的艺术：古雅典雕像的社会学分析［J］.民族艺术，1998（4）：34-47.

［33］泰杰尔·考索恩.英国王室浪漫史［M］.长春：吉林人民出版社，1998.

［34］高继海.历史文学中的英国王室［M］.北京：中国社会科学文献出版社，2004.

［35］袁仁庆.从天安门前的华表说开去［J］.理论与当代，1995（1）：34-34.

［36］王宜涛.华表的起源与演变［J］.文博，1997（6）：44-51.

［37］赵敏.简论大卫之美——米开朗基罗雕塑《大卫》赏析［J］.艺境（山西艺术职业学院学报），2013（1）：38-41.

［38］张驰.浅析米开朗基罗的《大卫》之美［J］.艺术品鉴，2015（7）：276-276.

［39］丁哲.汉代玉璧谈微［J］.文物鉴定与鉴赏，2010（8）：66-68.

［40］吴桐.汉代玉璧用途考略［J］.文物鉴定与鉴赏，2020（16）：22-23.

［41］梁国飞.珍贵的汉代玉璧［J］.艺术市场，2008（6）：84-86.

［42］周长明，邵国有，侯文萍.花岗石抛光机理探讨［J］.非金属矿，1997（1）：58-60.

［43］李远，黄辉，于怡青，等.切磨过程中花岗石材料去除机理研究［J］.矿物学报，2001（3）：401-405.

［44］谢益.秦汉雕塑［J］.书画艺术，2003（6）：42-43.

［45］戴韵茹，齐小群.从霍去病墓前石雕看秦汉雕塑的美学价值［J］.合肥工业大学学报：社会科学版，2003（6）：170-173.

［46］杨婵娟.恢宏与气魄——探析秦汉雕塑艺术［J］.美与时代（上旬），2013（10）：60-62.

［47］胡波，韩效钊，肖正辉，等.我国钾长石矿产资源分布、开发利用、问题与对策［J］.化工矿产地质，2005（1）：25-32.

［48］龚江宏，关振铎.陶瓷材料断裂韧性测试技术在中国的研究进展［J］.硅酸盐通报，1996（1）：53-57，67.

［49］张存信，陈玉如.金属材料断裂的分析方法［J］.理化检验：物理分册，2008（11）：622-625，642.

［50］陈冠国.金属材料的硬度与磨损［J］.唐山工程技术学院学报，1990（3）：75-81.

［51］闻学雷，张彩霞.材料的硬度试验［J］.口腔材料器械杂志，1995（1）：38-40.

［52］张泰华，杨业敏.纳米硬度技术的发展和应用［J］.力学进展，2002（3）：349-364.

［53］崔建林.玉器收藏系列之三：玉器雕琢的工序与方式［J］.当代人，2009（3）：58-60.

［54］孙紫峰，夏佑.从两汉诸侯墓出土玉器浅谈汉玉雕琢技法［J］.文物鉴定与鉴赏，2020（15）：64-65.

［55］白文源.浅谈商周玉器的雕琢技法［J］.文物春秋，1999（4）：30-31.

［56］吴京山.试解良渚文化玉器的雕琢之谜［J］.东南文化，2001（4）：72-79.

［57］程铭劼.荷兰的钻石切割工艺［J］.新智慧：财富版，2012（12）：73-73.

［58］Sarah.钻石切割 你不知道的事［J］.优品，2015（10）：54-57.

［59］刘富康.彩色钻石的切割［J］.中国宝玉石，2021（2）：66-67.

［60］佚名.钻石新切割式样介绍［J］.中国宝石，1998（2）：60-61.

［61］姚智辉.对古代错金、鎏金工艺的再认识［J］.华夏考古，2019（5）：113-119.

［62］高西省.鎏金工艺研究——从洛阳发现的战国鎏金铜器谈起［J］.洛阳师范学院学报，2009（6）：23-26.

［63］贾武莹.浅谈石质文物的保护［J］.黑龙江史志，2014（5）：163-165.

［64］王卫星.浅谈石质文物的技术保护［J］.商业文化：下半月，2013（7）：239.

第2章

青铜和其他金属艺术

人类的文明进步伴随着工具的使用而来，最早的制造工具和工艺品原料，都是直接取自于大自然，人类认识并开始使用金属才使人类真正进入文明社会。

2.1 最早的金属制品

距今一万年前，在今天位于土耳其东部的卡莹泰佩，发现了退火处理的铜制品，未经冶炼，由自然铜加工而成，这是迄今为止世界上发现的最早铜制品。

在之后的两千年中，铜制品在中东地区的土耳其东部、伊拉克北部以及叙利亚西南部和伊朗西南部等地都有所发现，并出土了铜珠等铜制品，在距今8 000年左右传播到巴基斯坦中部地区。此时，土耳其中部地区发现了用于熔化或熔炼铜的坩埚，证明这是青铜冶炼的发明。考古学家在塞尔维亚发现的少数铜块和炉渣，经检测为距今7 000年前人工冶炼所得，这是世界上已知的最早"青铜冶炼"技术。

距今6 000年左右，土耳其东部地区的冶铜技术已经比较成熟，冶炼出了砷铜。大约1 000年后，西亚地区又发现了锡青铜。与此同时，欧洲中部和亚洲地区也大量发现青铜浇铸品，证明欧亚各大文明核心地区的

金属冶炼技术得到了突飞猛进。

中国发现的最古老的青铜浇铸品是位于陕西姜宅出土的黄铜残片，距今已有6 000到7 000年历史。稍后发现的早期青铜制品是甘肃马家窑文化遗址，经碳14鉴定，该遗址发现了距今5 000多年的单刃青铜刀，这也是迄今为止全世界最早的青铜刀，刀全长12.5厘米，没有槽及环首等部件，在刀具形成史上具有典型的代表意义。

从大量考古文献中发现，最早掌握冶金技术的地区是今天的土耳其，之后是中国，虽然中国青铜冶炼技术掌握时间略晚，但就铜制品的冶炼规模、冶炼技术、铸造工艺和形制艺术而言，中国青铜器是世界上质量最好，艺术性也是最好的。因此，中国青铜冶炼技术是世界青铜器史上最独具特色的。

2.1.1 中国青铜和其他金属艺术品欣赏

随着远古氏族社会的发展，青铜鼎最初的功能是烹制食材。祭祀的礼制使鼎演变为象征权力的礼器。贵族拥有鼎的多寡，代表其地位的尊贵；鼎体积越大，重量越重，代表权力越大。商周时期，鼎的地位逐渐变重，形成了以青铜为核心的制品体系，包括礼器、盛物容器、敲击乐器、兵器、车马等，青铜器上的纹样也极其丰富，如饕餮纹、螺旋纹、云纹、夔纹或具象的人形及鸟兽纹样，形成复杂的图腾纹样，反映中国先民从蒙昧向文明过渡（见图2-1）。

盛行于商和西周时期的卣，是一种盛酒器和礼器。根据金文和文献资料青铜卣主要用于祭祀。在《尚书》里记载有"以秬鬯二卣"，又《诗·大雅·江汉》"秬鬯一卣"，造型多为椭圆形，颈微束，垂腹，圈足，带提梁，俗称提梁卣，也有部分呈方形和直筒形。青铜卣商代多装饰兽面纹、夔纹，西周时期后多见凤鸟纹。西周次卣（见图2-1）体积不算很大，但极其精美，高21.8厘米，宽21.5厘米，重达2.44千克。西周次卣形制优美，鼓腹，圈足，上覆盖，盖两侧铸有把手，握柄为喇叭形。器以半环衔接提梁，提梁两端雕饰兽头。卣颈和盖都有精美兽首，像早期青铜器一样，兽首外侧伴有饰纹。器身刻有铭文，均为5行30字：唯二月初吉

丁卯，公姞令次司田人。次蔑历，赐马赐裘。对扬公姞休，用作宝彝。其大意是在2月首个吉日丁卯，公的夫人姞任命次为管理农业的官员，并且赐予次马和皮裘，为报答姞夫人的恩德，次制作了这件贵重的宝彝。

西周时期青铜器是中国古代青铜冶炼的鼎盛时期，周继承了商的冶炼技术，包括纹饰。在殷周之际，是青铜纹饰发展的黄金时期。这与商周文化特点是分不开的，虽然殷商更重视祭祀，但发展到周时，已经形成了系统的礼制，在礼为核心的文化体系中，以最为贵重的青铜器为礼的载体，再适合不过了。同时，纹饰也被周继承，如殷商的牛角纹、虫草纹、内卷纹、螺旋纹，龙纹、云纹在西周仍被大量使用。

"义尊"（见图2-2）为西周早期青铜器，饰有早期的云纹，铭文为隹十又三月丁亥，武王赐义贝三十朋，用作父乙宝尊彝。"义尊"为敞口，方唇，扉棱发达、器体厚重，圈足下接高台，内铸23字铭文，铭文中显示周武王赏赐"义"三十朋贝。"义"是周武王身边近臣，赏赐贝币高达三十朋，非常少见。

图2-1　西周次卣

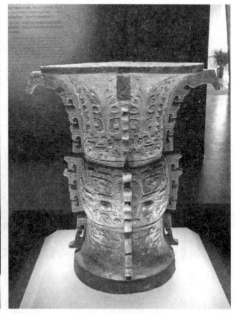

图2-2　义尊

　　这一时期，兽面纹也很流行。常见的兽面纹是饕餮纹（见图2-3）。饕餮纹是青铜器上常见的纹饰之一，最早见于良渚文化的陶器和玉器上，于商周时期盛行。饕餮纹凶猛庄严，结构严谨，制作精妙，境界神秘，代表了青铜器装饰图案的最高水平。兽面纹青铜盉（西周时期），盉身似鬲，颈饰夔纹，肩有斜角雷纹，腹以裆为界，每足由雷纹构成一组饕餮纹。鋬手由两个镂空的夔龙相合而成，构思巧妙，纹饰繁缛，堪称青铜艺术精品。

　　殷商之际，许多纹样仍按照此规律，在这一时期，兽面纹体系逐渐被淘汰，大约平王迁都时期，兽面纹、夔龙纹和鸟纹只在少数青铜器的足部被使用，表明这些动物不再神秘，不再属于崇拜的对象。

　　兽面纹方彝（见图2-4），西周时期为长方体，盖和盖钮均做成四坡式屋顶形，侈口、束颈、腹均微曲，花纹浮雕，盖和腹的四面饰双龙组成的内卷角大兽面，阔口獠牙，巨睛利爪。口沿下饰双体龙纹，方圈足饰长冠垂尾凤鸟，自盖至足的四隅皆有扉棱，颇显凝重大方，此为偭国

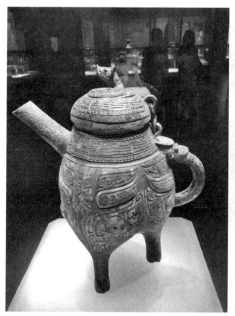

图2-3　兽面纹青铜盉

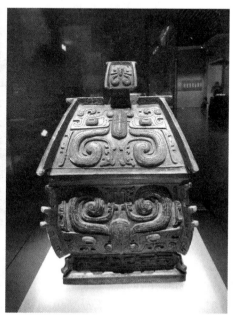

图2-4　兽面纹方彝

铜器。在上古时期的中国，以礼为中心的文化中，祭祀是礼的核心，青铜方彝便是不可或缺的重要礼器，它最初的用途是盛酒，多为长方或正方形制，这尊方彝为正方形，上方盖呈坡屋顶式，周身四角和四壁铸有扉棱。纹饰方面，盖上镂有倒置的饕餮纹；而彝身也饰有云纹衬底，层次分明，形象瑰丽。

西周时期的青铜器上的云雷纹没有商代普遍，这是因为周的青铜器延续了商的青铜礼器制度，雷纹仍然是常见的纹饰。

当历史的车轮行进到春秋战国时期时，铜器的装饰更为精细。牺尊（见图2-5）系春秋晚期的青铜器，是集盛酒、温酒为一体的青铜器，为李峪村出土的大量酒器之一。1923年，在山西浑源县西南李峪村，村民发现了大量的青铜器。20世纪20年代，正值战乱年代，这批珍贵的文物，辗转南北，饱受劫难，最终大多流落海外，国内数量很少，大多数珍品现藏于上海博物馆，"牺尊"便是其中最珍贵和特殊的一尊。

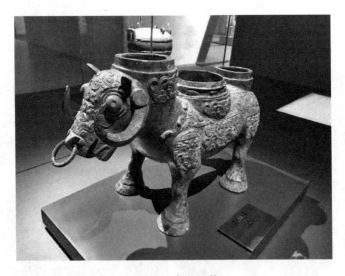

图2-5　春秋牺尊

"牺尊"饰有繁复的纹样，周身从牛首、身到四肢部位，都装饰了婉转繁缛的兽面纹和龙纹，兽面铸有两蟠龙，从兽面向后延伸，牛颈上有虎、犀牛等浅雕。此尊从冶炼到铸造都十分精美，形象生动。牛鼻上还

有一环，说明在上古时期，中华先民就已学会用穿鼻的方法来驯牛了。

春秋时期，以纯色牛为牺。尊，同"樽"，是古代盛酒的礼器。所以牺尊就是"刻为牺牛之形，用以为尊"的酒器。牺尊作为周代酒器，有木质的，有青铜的。

春秋时期的牺尊，通常以水牛为主，这尊水牛，牛腹中空，上悬三孔，中间的孔用绳子系住，中间装着一个锅，可以提出。牛背上的三个空洞原来都有盖，原先也有牛尾，但都因年久脱落丢失。

专家推测这是一尊温酒器，它四腿矮短使尊体文中，形象生动，具有真实感。这是一件空前绝后的礼器，在青铜器史中具有举足轻重的地位，它形制与牺尊相似，但在现有文献上又找不到对应的名称，故仍以"牺尊"为名。

春秋末年，战国初期，四方诸侯已不尊周王室号令，在各诸侯国，出现了以"符"为代表权力的信物，用符来调动军队。现存最早的符是战国时期的虎形符，虎象征着威武、勇猛，这件卧虎符（见图2-6），线条简练，虎身半卧，似随时奋起。护身刻有11字铭文，即辟大夫信节，堳丘与堘纸，贵。

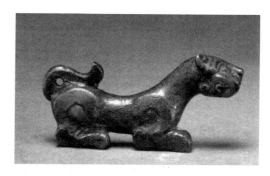

图2-6 战国时期的辟大夫虎符

经过动荡而短暂的秦后，强大而稳定的汉朝登上了历史舞台，日益安定的生活促使了生活日用品的精细和艺术化。这件见日之光铜镜（见图2-7），做工精美，镜面微凸，背后中央有一圆纽，四周向外延伸连弧纹，镜面直径7.4厘米，重约50克。

透光镜也是汉朝殊为特别的青铜镜，不单可以反射出事物，还能在平行光穿过时，将镜背后的铭文和纹样投射出来。此镜因在铜镜背面花纹外侧有铭文"见日之光，天下大明"，所以得其名。

透光镜神奇的表现，引发了人们的讨论，经过大量的考古研究，结

合现代科学，透光镜的原理也逐渐浮出水面。铸造透光镜有两个关键：一是铸造过程中的冷却凝固工艺，即铜镜在迅速冷却时，镜背的花纹在凝固收缩中，纹饰的凹凸会使镜面产生与镜背相应的轻微起伏；二是研磨抛光的工艺，镜面在研磨抛光中又产生新的弹性变形，进一步增添了镜面起伏，当两个条件都具备时，就会产生"透光"

图2-8的西汉彩绘雁鱼铜灯1985年出土于山西省朔州市城西古墓地。经专家研究，雁鱼铜灯的主人是西汉晚期的一位贵族。朔州自古就是兵家必争之地。自汉朝以后，朔州被设立为县置郡，逐渐发展为经济发达、豪族林立的历史重镇，朔州因此成为雁门地区官吏与富豪的聚居地，身后他们也大多葬于此地。

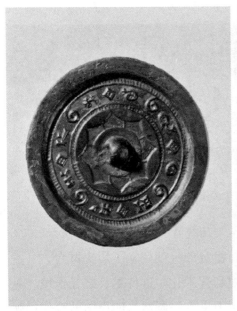
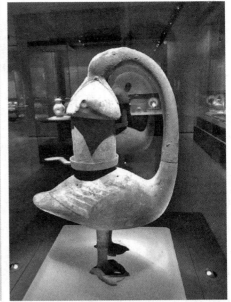

图2-7　见日之光镜　　　　　　　图2-8　西汉彩绘雁鱼铜灯

雁鱼铜灯用青铜铸造而成，高53厘米，是汉代青铜器中不可多得的一件珍品。此灯整体造型古朴优雅、精致独特。雁的额顶有冠，眼圆睁，颈修长，体宽肥，身体两侧铸有羽翼，短尾上翘，双足并立，掌有蹼；雁喙张开，衔一鱼，鱼身短肥。雁鱼铜灯的雁和鱼，均通身施翠绿彩，

而鸿雁的雁冠，为鲜艳的红色。点燃灯火后，温暖的橙色光芒便会透过鱼身照亮红色的雁冠，格外耀眼。如果仔细观察，还能见器身上用墨线勾勒出的柔美线条。这些线条，恰到好处地描绘出雁身上的翎羽、鱼身上的鳞片，以及灯罩屏板上的夔龙纹。这些花纹图案，笔笔精准到位，为这件造型奇巧的灯具，增添了细节之美和迷人的神韵。鸿雁衔鱼这种写实生动的造型，栩栩如生、逼真动人，将中国古代灯具柔美典雅、巧夺天工的神韵展现得淋漓尽致。

雁鱼铜灯的灯体由四个部分组成，它们分别是雁首颈、雁体、灯盘和灯罩。雁鱼铜灯的四个部分是套合而成的，可以自由拆装，十分便于擦洗。雁鱼铜灯中，鱼的中间开口，为灯盘巧妙地留出了位置。在雁鱼铜灯的灯盘一侧，附有一只灯柄，这个精巧的结构，可控制灯盘的转动。同时，在圆形的灯盘之内，还有两道直壁的圈沿。其中的一道圈沿以子母口的形式与灯盘固定，将二者稳定地套接在一起；而另一道直壁圈沿，则与两片弧形板套接，形成可以左右开合的灯罩，这样，既能挡风，又可调节灯光的照度。

在后来的千年历史长河中，因铜产量大而唐宋以后铜器不再被重视，金属艺术品不再占据主要地位，很少有唐宋年间铜器传世。宋初，在太原市晋源区的晋祠金人台，矗立了四尊姿态英武的铁人，铁属金，所以这件艺术品，被称为"金人台"。这件铁人制成于北宋绍圣四年，神态威武，英姿勃勃，气概不凡，已有九百多年的历史，不但保存完整，而且铠明甲亮，闪闪泛光，颇为独特（见图2-9）。

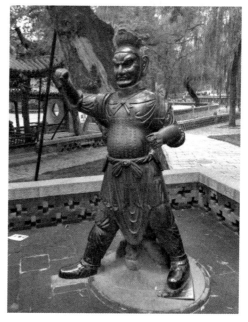

图2-9　晋祠铁人

图2-10　朱碧山银槎

元、明朝之后，贵重金属制品受到社会各阶层的欢迎，朱碧山银槎（见图2-10）系元金属器的登峰造极之作。此槎白银制，槎周身遍布桧柏纹理，如虬然老树，一位仙风道骨、道冠云履的道人坐立看书。槎尾上刻"龙槎"2字，杯口下刻行楷"贮玉液而自畅，泛银汉以凌虚。杜本题"15字，槎下腹部刻楷书"百杯狂李白，一醉老刘伶，知得酒中趣，方留世上名"廿字。槎尾后部刻楷书"至正乙酉，渭塘朱碧山造于东吴长春堂中子孙保之"21字，并篆书图章"华玉"2字。这枚银杯是在铸造后再进行雕刻的，身上零部件，如头、手、履、壶等都是单独铸造再焊接上去的，难能可贵的是焊接技艺高超，焊接处无焊点，如浑然天成。这件元朝作品继承了中国古典绘画的意境和雕塑审美，也证明中国元朝时期，我国铸银工艺的技术和艺术水平。

2.1.2　欧洲金属艺术名作

和中国青铜器类似，欧洲的作品也十分形象逼真。图2-11的青铜油灯，把手铸造成英俊的马首，而马身化为储油的灯腹。

据信，青铜器时代的英国人既不住在永久的村庄里，也不建造城市或宫殿。当时英国人过着流动的生活，他们带着牲畜和财产穿越广袤的大地，善跑勇敢的马也就出现在他们最重要的用品之中。

在同一时代，凯尔特人创造了以旋涡、互穿图案和风格化的动物为

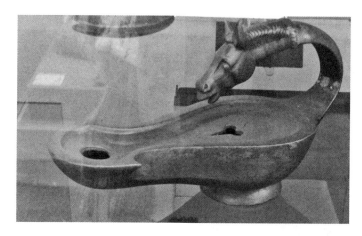

图2-11　英国青铜油灯

特征的凯尔特艺术。凯尔特人是一个多样化的人群，说着相似的语言，但没有文字，也没有在一个领袖领导下的统一，长期被罗马人歧视、压迫。这只青铜酒壶（见图2-12）是凯尔特人用来在宴会上盛放蜜酒、酒或啤酒的，出土于一个古墓之中。这个瓶子证明了早期凯尔特艺术的精致和独特。瓶子上面嵌有一部分红色珊瑚，现已褪为白色。可以想象，当葡萄酒在鸭子下面流动的时候，鸭子似乎在游动。考虑到当时的社会和生产发展状况，这应该是一件奢侈品，来自地中海的贸易中。

在古代的中东地区，安息王朝崇尚希腊文化，其钱币也基本延续着希腊风格。一般来说，中国的钱币表面均是工整而严肃的文字，而古代西方的钱币还是兼有宣传王权的艺术品。那里的钱币正面是国王，背面是神像，但也有特例，如这枚弗拉特斯与穆萨银币（见图2-13）。这枚钱币见证了一段精彩的安息王

图2-12　凯尔特人的酒壶

朝历史，同时也记录了古代中国和安息的交往。

安息历朝历代发行的钱币，正面是国王，背面是手持弓箭坐在石头上的射手像。据记载，穆萨是罗马皇帝根据协议赠送给安息皇帝弗拉特斯四世的女奴，但穆萨很有心计，她劝说皇帝将自己儿子以外的皇子都送到罗马，再毒杀了自己的丈夫，将自己的儿子登基成为安息国王弗拉特斯五世，她自己也嫁给儿子，成为皇后，史称"穆萨女皇"，但是王朝很快被大臣们联合王族后人推翻，仅存在6年时间。

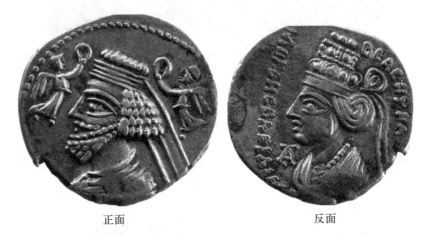

正面 反面

图2-13　安息王朝弗拉特斯五世与穆萨女皇银币

2.2　古代青铜

2.2.1　青铜体系的起源

中国青铜史体系完整，发展脉络清晰。中国现存最早的青铜器是甘肃东乡马家窑遗址出土的铜刀，距今已有5 000年，由锡铜铸成。考古文献表明，中华先民早在石器时代末期、夏代早期，就已经可以使用陶、石制造简单的生产工具和武器了。殷商早期的铜爵的磨具都是用陶范或泥心完成的，最薄的铜壁仅2毫米，标志着商代早期的铸造技术已经很发达了。到了商代中期，冶炼技术又进一步发展，殷人能够使用锡

铜和铅铜两种合金铸造80千克以上的大鼎，形成了中国独有的组合陶范铸造法。

最早的铜冶炼是使用黄铜，殷商时期逐渐发明了火法炼制铜锡合金。青铜冶炼过程中，工序烦琐，对温度和添加物有严格的规范，首先要将矿物加入溶剂中，在架设木炭的容器内熔炼，经过高温，去除杂质，倒出铜液，即得初铜，然后将所得初铜再加入锡和铅，进一步高温冶炼，剔除杂质后得到青铜。青铜熔炼技术的发明，标志着人类步入了更高文明，青铜冶炼技术克服了铜质地过于柔软的缺点，具有低熔点、可塑性强的优点。

中国的青铜冶炼铸造技术与世界其他地区具有很大的不同，因为在青铜艺术和冶铸技术上胜人一筹，在世界青铜文明史上占据重要的地位。秦汉之际，社会经济和生产技术不断提高，青铜不再只作为礼器，也大范围地推广到兵器、器物、工具等各方面。后来铁器得到了发展，占据了社会生活的主导地位，青铜器只作为礼器而存在，逐渐地退出了历史舞台。

2.2.2 材料体系

考古研究表明，中国古代铜器中有红铜、锡青铜、铅青铜、铅锡青铜、黄铜、铅黄铜、银铜、砷白铜及镍白铜等材质。中国古代青铜器大概的发展历史如下：

目前，发现的公元前20世纪以前的铜器有刀、锥、镞、耳环、铜片等小件器物，其中含锌23%～25%的黄铜器物4件，铅青铜、铅锡青铜、纯铜器物约占50%，且各种锻铸工艺皆有。

距今3 500年至4 600年的四坝文化、夏家店文化，还有山东岳石遗迹出土的青铜器，装饰品居多，有的遗址中已发现有石范。砷铜合金的含砷量为1%～7%。

公元前15世纪至公元前8世纪为中国青铜器鼎盛的商周时期。湖北盘龙城遗址出土的早商铜器、北京琉璃河西周早期墓、河南三门峡虢国

墓等，发现其成分中有微量合金元素。

公元前8世纪至公元前3世纪即春秋战国时期，今山西省太原市金胜村晋墓、北京市延庆山戎墓葬等遗址，都出土大量具有地域文化色彩的青铜兵器、工具。这一时期的铜器含铅量较高，铜器以铸造为主，在刃具的刃部较普遍地使用了冷热加工工艺，以改善生产工具和兵器的性能。

距今2 200年左右，钟、鼓，以及高精度的天文仪器大多用铜制作。汉代之后，社会稳定，社会经济得到了极大积累和发展，这个时期钢铁冶炼技术占据主导地位，生产工具和兵器等都以钢铁制品为主。

以铜为基加入一定量的其他元素组成的铜合金是历史上应用最早和最主要的合金。传统上铜合金分为紫铜、黄铜、白铜、青铜四大类，按成型方法又可分为变形铜合金和铸造铜合金两大类。

紫铜，正如其名，周身呈淡紫色。紫铜不属于纯铜范畴，而是添加了一定量脱氧元素或其他元素，以改善材质和性能，因此也归入铜合金。紫铜在大气、海水和某些非氧化性酸（盐酸、稀硫酸）、碱、盐溶液及多种有机酸（醋酸、柠檬酸）中，有良好的耐蚀性。另外，紫铜可经冷、热塑性加工后制成各种半成品和成品。

黄铜是以锌为主要合金元素的铜基合金，因常呈黄色而得名。黄铜色泽美观，有良好的工艺和力学性能，导电性和导热性较高；在大气、淡水和海水中耐腐蚀；易切削和抛光，常用于制作导电、导热元件，耐蚀结构件，弹性元件，日用五金及装饰材料等，用途广泛。

白铜是以镍为主要合金元素的铜基合金，因多数呈银白色而得名。铜和镍能无限互溶形成连续固溶体。铜中加镍能够显著提高其耐蚀性、强度、硬度、电阻、热电势，并降低电阻率温度系数。在铜合金中，白铜因耐蚀性优异，且易于塑性加工和焊接，广泛用于造船、石油、化工、电力、精密仪表、医疗器械等生产部门作耐蚀结构件。某些白铜还有特殊的电学性能，可制作电阻元件、热电偶和补偿导线。

青铜是除黄铜和白铜之外总的铜合金名称。青铜前面常冠以主要合

金元素的名称，如锡青铜、铝青铜、铍青铜、钛青铜等。用量最大的是锡青铜和铝青铜，强度最高的是铍青铜。与黄铜相比，青铜具有更好的力学性能和耐蚀性，但价格较贵。与白铜相比，青铜的力学性能较高，但在某些条件下，耐蚀性不如白铜。在铜合金中青铜的综合性能较好，常用于制造耐蚀性能好和强度高的零件、耐蚀弹性元件、导电和抗蠕变性能好的零件等。

2.2.3 青铜体系的材料学特征

在我国古代的青铜冶炼史上，青铜都是加入锡组成的合金，但随着研究的不断深入，我们也发现了大量青铜器中含有铅，青铜含铅的优点在于可以有效降低青铜的熔点，但其带来的优势不止于此，这个方法极大地满足了零部件对合金硬度的要求。在《考工记》中记载了先秦人们高超的生产技术和生产经验，"六齐"篇详细记载了青铜加入合金的比例：

钟鼎之齐六分其金而锡居一；

斧斤之齐五分其金而锡居一；

戈戟之齐四分其金而锡居一；

大刃之齐三分其金而锡居一；

削杀矢之齐五分其金而锡居二；

鉴燧之齐金锡半。

这些珍贵的记载，证明了我国先民在3 000多年前就已经熟练掌握了青铜冶炼技术的要旨。虽然没有明确提出Cu-Sn-Pb三元相图（见图2-14），实际上是以此为基准来冶炼青铜的。青铜器的铸造比纯铜铸造要容易，但铸造青铜器更加坚硬，避免了纯铜柔软的缺陷。青铜器是文明程度的重要标准，能够掌握青铜器冶炼技术证明中国先民早在3 000多年前就步入了青铜器时代。在古代，青铜被认为是金，在上文所述的《考工记》中介绍的"六齐"，是先秦时代铸造青铜的方法，其中在金中加锡的比例，是按照铸造前和下料时的比例加入的。锡由于熔点低，在炉中受热过程中会氧化，所以最终得到的青铜器的金锡比例也会受到影响，很

难与预期的效果一致。

《考工记》中记载的铸造方法很详尽，但我国古代的青铜铸造方法，尤其是在合金配比技术方面仍很复杂，始终追求金属韧性和硬度的要求。商周时期对青铜器的铸造要求十分讲究，早期主要铸造锡铜，合金用量比夏朝出土的青铜器用量有所增加，但比例仍然较低；到了后期，合金含量逐渐增加。另一方面，铅铜器的数量从商代早期到周代中期呈递减趋势，到了周代中后期，青铜器的含铅量达到较高比例。

青铜器时代的先民掌握的金属种类非常有限，只有铜、锡、金、银等，没有掌握其他金属加入冶炼的技术，追求的往往都是铜锡之间的比例变化来铸造各种青铜器。

锡青铜因其具有良好的耐蚀性、可塑性和强度，被广泛用于制造铸造。然而，在锡青铜的制造过程中，出现了许多问题，其中之一是锡青铜的凝固范围很大，导致枝晶偏析现象严重。同时，锡青铜的凝固时不易形成集中缩孔，体积收缩也很小。此外，在铸造过程中，易出现锡的逆偏析现象，导致铸锭表面出现白色斑点（β 相析出）和富锡颗粒，这些颗粒被称为锡汗。为了减轻逆偏析程度，需要改进铸造方法和工艺条件。在液态合金中，锡容易形成硬脆的夹杂物 SnO_2，因此需要充分脱氧，防止由于夹杂物的存在引起合金力学性能的降低。

锡青铜作为一种经久不衰的合金，深受人们的喜爱和青睐。它不仅具有高耐蚀性和高耐磨性，而且还拥有优异的力学性能和出色的工艺性能。除了锡的高含量（3%～14%）外，锡青铜还常常掺入磷、锌、铅等元素，使其在不同领域发挥着不同的优异性能。对于压力加工而言，锡青铜含锡量较低（6%～7%），含锡量一般为10%～14%，适合制造高精密工作母机的零部件，铸造锡青铜则因其铸造收缩率最小，可用于生产形状复杂、轮廓清晰的铸件。锡青铜在大气、海水、淡水和蒸汽中均表现出极佳的耐蚀性，被广泛应用于蒸汽锅炉和海船零部件。同时，含磷锡青铜因其良好的力学性能，可用作高精密工作母机的耐磨零件和弹性零件；含铅锡青铜常用于制造耐磨零件和滑动轴承；含锌锡青

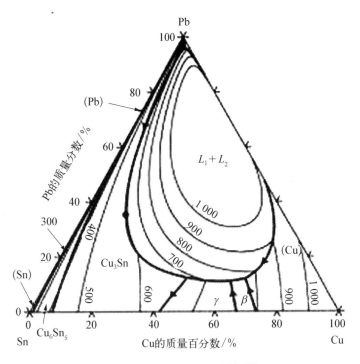

图2-14 Cu-Sn-Pb三元相图

铜则可作为高气密性铸件，为不同行业提供优秀的解决方案。经历了约4 000年的岁月洗礼，锡青铜依然在人类的生产生活中扮演着不可替代的重要角色。

2.3 青铜和金银器具制作工艺

2.3.1 铸造工艺

中国古代铸造青铜器的方法主要有两种，即块范法和失蜡法，在此基础上还有分铸法、焊接法等工艺。

1. 块范法

这是一个实践历史最久、运用最广泛的方法，是商周先民发明的。因其使用最常见的陶等材料为范，故也称为土范法。铸造工序如下：

（1）制模。制模也叫做作模、母范，选用陶、木、竹等材料为基础，也可使用已有的青铜器作为母范，根据要铸造的青铜器的形制、纹饰等因素，选用合适的材质，如铸造刀、铲等扁平几何形状的青铜器，可选用竹、木等制作母范；铸造形状复杂，体积较小的鸟兽青铜器，则可在骨、石上雕刻成模；铸造大型鼎鬲等重器，则需要用陶土制模，方便后期拔塑。

（2）制范。制范要选用和制备相适合的泥料，其主要成分是泥土和沙。用泥料敷在模型外面，脱出来用于形成铸件外廓的铸型组成部分，在铸造工艺上称为外范。外范需适当分割，以便于从作模上脱下；除了外范之外，还要用泥料制作一个体积与容器内腔相当的范为芯，或者称为心型、内范；最后使内外范套合，中间的空隙为型腔，其间隔距离就是所铸器物的厚度。

制范的泥土需要软硬适度，在翻范时才能得心应手。商周时期制作陶范的泥料，都由含砂黏土或用黏土和砂配制而成，能得到非常细的纹路。烧制陶范的温度要求极为严格，通常在700～800摄氏度为宜。后期的某些陶范火候较高，质硬发青，接近半陶质或陶质。早期的陶范用单一的泥料制作，西周时期已有面料和背料之分。为改善型芯的退让性和透气性，芯料中的含砂量要明显增多，颗粒需较粗。

制范时，除了加入陶、黏土之外，还需要加入木屑、草料、碳等辅料。范成形以后干燥时，必须使之不会发生明显变形并减小干燥时的收缩量。烧土粉可以减小高温焙烧时范的变形和收缩量，以保持器物的原形，而有机物的加入能够有利于范的透气，避免在塑成后因干燥、焙烧而发生龟裂。

陶范在完成泥塑后，要在室内自然干燥，以便选择在一定软度时在其上雕刻纹饰。刻画对称、规范的纹样，一般会在泥胎上事先画线确定位置再雕刻。对于凸出表面的纹样，要用泥堆积起来造型，完成造型后再进陶窑高温烧制成陶范，待冷却后从模具上剥离陶范是决定制范是否成功的重要环节。商周时期，都是以制作铜制品为主，铸造刀、戈、箭

镞等实心青铜制品，二合范即可满足需求。制造空心容器的范就非常复杂，在铸造铜器时，为了使器物内外表面光洁、无瑕疵，需要特别注意内壁的制作。通常可供选择的方法：第一种方法是制作外范后，从模型上刮削出内芯，刮削掉的模型厚度即为铸铜器的厚度，这种方法适用于小型器物的制作；第二种方法则适用于大型器物的制作，是将模型制成空心的，然后以其内部为模型制出内芯，最后将脱出的芯和底范连成一块，在底范上铸上器耳；最后一种方法是利用外范制芯，即在外范的内侧加固芯棒，然后填充砂芯并压实，再将外范放置在底范上进行铸造。无论采用哪种方法，都需要技艺娴熟的铸造工匠进行精密操作，才能保证铜器的质量和美观程度。

铸造是一项精细的工艺，铸范的设计和制作显得尤为关键。在铸范中，分型面的开设榫卯，能够准确地定位，确保铸件的准确度。在商代中期，镞范的出现，让一次性铸造数量大幅提高，达到了每个铸型可铸7～9件的程度。虽然多数陶范只能使用一次，但山西侯马春秋铸铜作坊所出的镞范，却是能够重复使用十余次的。通过采取一系列精密的工艺措施，铸件表面质量非常出色，尤其是一些精品，其纹饰清晰美观，铸缝极窄，缺陷极少，体现了高超的技艺水平。据多年的科学考察，证明商周青铜器绝大多数是用陶范铸造的，在不使用失蜡法的情况下，能获得如四羊尊和曾侯乙甬钟那样极其复杂的器形，关键在于铸接工艺和分范合铸等技法的娴熟使用。

（3）浇注。将已完成焙烧且组合好的范趁热浇注，或临浇注前进行预热，预热的温度以400～500摄氏度为佳。为防止铜液压力将范涨开和高温引起范崩，预热的型范需埋置于沙（湿沙）坑中并在外面箍紧，将熔化的铜液（1 100～1 200摄氏度为宜）倒浇入浇口（见图2-40），以将气孔与铜液中的杂质集中于器底，使器物中上部致密，花纹清晰。浇入铜液时应该快而平，直到浇口气孔（范上留有的通气孔）皆充满铜液为止。

一次浇注成完整器形的方法叫"浑铸"。商周器物多是以此方法铸成

的。器物表面所遗留的线条是连续的，即每条范线均互相连接。

（4）修整。将铸造好的青铜器剥离陶范之后，要用工具将青铜器上多余的毛边、毛料、毛刺等用锉刀、锯、矬子磨掉。

2. 失蜡法

失蜡法是一种高度精密的铸造工艺，被誉为"铸造艺术中的珠宝"。这种工艺需要将蜡经过精细的雕刻和制造，制成所需的铸件模型。然后，填充泥芯和敷成外范，再进行高温加热，使蜡模全部融化流失，形成空壳，从而实现铜液的浇铸。在这个过程中，铸件不仅没有范痕，而且具有光洁精密、玲珑剔透、有镂空效果等特点。失蜡法不仅需要高超的技艺，而且需要仔细的制造过程和精密的铸造操作，是一种既精细又神奇的工艺艺术。

青铜禁是中国古代青铜器的一种，它的出土不仅是一次考古惊喜，更是一次失蜡法铸造技艺的重要见证。据考古学家推测，青铜禁约制于战国时期，出土于河南省淅川楚王子午墓中。这件青铜禁四周围有栩栩如生的龙纹，而其框边的纹饰结构更是复杂精细，正是采用了失蜡法铸造技术所致。当时，青铜禁内部有立体的错综复杂结构的支条，甚至还能够清晰地看到留下的蜡条支撑的浇铸痕迹。在当时的技术条件下，能够铸造出如此精密的器件，足以显示出我国古代失蜡法铸造技艺的高超和完美。这件青铜禁为我们展示了中华民族在古代时期的杰出智慧和精湛工艺，也让我们更加深入地了解和研究古代青铜器的文化魅力。

失蜡法在我国有着悠久的历史，只是见于文献的记载比较晚。有关熔模法的最早记载是宋朝王溥在《唐会要》中引述的郑虔《会粹》中的说法：唐初铸开元通宝，（欧阳）询初进呈"样"，自文德皇后在"样"上掐一甲迹，因此钱上留有掐痕。"臈"是蜡的古写，"样"其实就是蜡模。明朝宋应星在《天工开物》中详细记载了万钧钟的失蜡铸造工艺并载有蜡料配方。

3. 浑铸法

器物一次浇铸成形的铸造方式称为浑铸法。铸造多个较小物件时，

还会将多个铸范层叠装在一起，由一个浇口浇注铜水，一次铸成多件器物，这种工艺称为叠铸法。叠铸法多用于铸造钱币等小型器物，出现于春秋时期，汉代时逐渐流行。

4. 分铸法和焊接法

在古代青铜器铸造中，若是器物过于庞大或造型过于烦琐，分铸法就应运而生。分铸法的原理是将整个器物分解成数个部件分别铸造，最后再通过拼接的方式将它们组合成一个完整的器件。比如，一些具有提梁或把手等部件的器物，可以先将这些小部件单独铸造，再放置在器物的主体模型上，并用模板隔离，最后一起铸造，便于固定或套嵌。有时也有相反的铸造顺序，先铸造器体再铸造附件或附饰，这种方法被称为焊接法，也是分铸法中极为重要的一环。无论哪种方法，青铜工匠们都经过长时间的实践和摸索，才能够熟练掌握。这种技术的运用，使得他们能够铸造出各种形状复杂的器物，使得青铜器在历史的长河中得以流传至今，令人惊叹不已。

在商代，青铜器的铸造技术还很原始，分铸法只在形制较为复杂的器物中使用。但随着时代的推移，这一技术日渐成熟，到了西周时期，分铸法已成为制作附件的主要手段。当时，青铜器制范时仍将器身和附件合为一个整模，然后翻出分范进行铸造。到了春秋中、晚期，工匠们开始将器身和附件分别制作模具，器身还会按照形制的弧度制作多个模具，使得器型更加精美细腻。那个时期，焊接技术也逐渐得到了改进。采用嵌入法将预先铸好的附件嵌入器身范内进行浑铸，这种技术比商、西周时期使用得更加普遍。此外，方块印模法也开始出现，最早见于河南辉县甲乙墓出土的属于春秋中期偏晚的扁圆形壶上，工匠们将印模印制在器物上，从而赋予了器物丰富多彩的花纹。青铜器的制作技艺也随着时代的变迁，逐步演变出了更为复杂精湛的工艺，为我们留下了珍贵的文化遗产。

2.3.2 铸造中的材料学

材料的显微结构决定了材料的性能，影响铜器显微组织的因素有：

成分组成，包括主要元素和微量元素；铸造方法；冷却速度以及冷热加工等。对铜器显微组织的观察，主要是抛光后，用 FeCl、盐酸、酒精溶液等对样品进行侵蚀，清水冲洗干燥后在金相显微镜和扫描电镜下进行，同时可以利用扫描电镜的能谱分析仪对同一样品进行成分测定。当样品质量较小时，可用原子吸收光谱分析法测定铜器的主要元素，用中子活化法测定微量及痕量元素，通过综合分析成分、组织、夹杂物以及微量元素、锈蚀状态等了解器物的制作工艺。

1.采用铸造工艺产生的显微组织

铸造显微组织（见图2-15）具有以下特点：

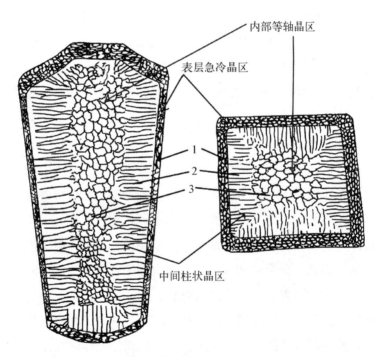

内部等轴晶区

表层急冷晶区

1
2
3

中间柱状晶区

图2-15 铸造显微组织

1区为激冷晶区，晶粒细小。

2区为柱状晶区，晶粒垂直于型壁排列，且平行于热流方向。

3区为内部等轴晶区，晶粒较为粗大。

细小等轴晶粒层由许多细小的等轴晶粒组成，是液体刚接触模壁，

发生激冷时大量形核的结果，厚度很窄，难于分辨。柱状晶层紧邻细小晶粒外壳，由粗大的长柱状的晶粒组成，是定向结晶的产物。从外形看，各柱状晶长轴大致与模壁垂直，表现出几何取向的一致性。中间等轴晶层由粗大的、各方向尺寸几乎一致的晶粒组成，晶粒尺寸大于细小的等轴晶。由于型壁附近的晶粒互相联结而构成稳定的凝固壳层，凝固将已转为柱状晶区的晶粒由外向内生长，表面激冷细晶粒区将不再发展，因此稳定的凝固壳层形成得越早，表面细晶粒区向柱状晶区转变得也就越快，表面激冷区也就越窄。

柱状晶区开始于稳定凝固壳层的产生，而结束于内部等轴晶区的形成柱状晶的生长如图2-16所示。因此，柱状晶区的存在与否及厚度取决于上述两个因素综合作用的结果。如果在凝固初期就使得内部产生等轴晶的晶核，将会有效地抑制柱状晶的形成。

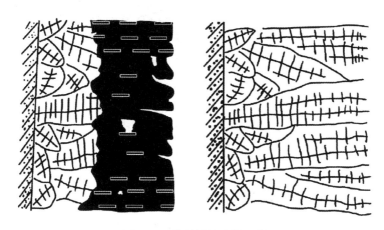

图2-16 柱状晶的生长示意图

2. 柱状晶的特点

（1）柱状晶的主枝干较纯，而枝间偏析严重。热变形后由于枝晶偏析区被延伸，使组织带有带状特征。这样，铸件的力学性能具有明显的方向性，特别是横向性能降低。

（2）由于杂质（夹杂物）的沉积，在柱状晶交界面构成了薄弱面，成为裂纹易扩展的部位，加工时易开裂。

（3）柱状晶充分发展时形成穿晶结构，出现中心疏松，降低了铸件的致密度。

关于这种结构的形成机理，较为公认的理论是铸件中部的凝固组织发生"成分过冷"。该理论认为，随着凝固层向内推移，固相散热能力逐渐削弱，内部温度梯度趋于平缓，且液相中的溶质原子越来越富集，从而使界面前方成分过冷逐渐增大。当成分过冷大到足以发生非均质生核时，便导致内部等轴晶的形成（见图2-17）。

在不同的铸造工艺条件下，铸造组织会有所不同。一般希望铸件具有等轴晶的凝固结构。等轴晶组织致密，强度、塑性、韧性较高，加工性能良好，而且成分、结构均匀，无明显的方向异性，但柱状晶的过分发展会影响加工性能和力学性能。

图2-17　不同工艺条件下柱状晶的生长过程

2.3.3　塑性变形工艺

1. 热加工

热加工是指铜合金器物在再结晶温度以上加工成需要的器形的工艺，在铸模中成型或者铸成板材及金属锭，然后切割成所需要的形状尺寸，将这些坯料进行热加工。砷铜、铅铜等到红热状态（青铜热加工的温度一般在500～800摄氏度之间）时进行锤锻加工，将器具做成要求的尺

寸，热加工组织为轴晶和孪晶。

2. 冷加工

冷加工是指铜合金器物在再结晶温度以下被加工制成。这种加工在显微组织中显示出拉长变形的晶粒或织构，其组织为等轴晶和孪晶。经过冷加工后，由于加工硬化效应，材料硬度值可较铸造组织增加若干倍。如果冷加工和退火联合使用，其组织结构与热加工类似，只是晶粒大小有所区别。

2.3.4 显微结构的表征

目前，主要是采用光学显微分析和扫描电子显微镜来表征材料的显微结构，前者是传统的金相分析方法，后者在检测精度和检测速度方面具有显著优势。

1. 光学显微分析

常见的光学显微镜有体式显微镜、偏光显微镜、金相显微镜，以及近年来被广泛运用到文物研究中的超景深显微镜。光学显微镜因其操作简单，覆盖面广，在出土玉器和石器的表面微痕研究、植物遗存分析、金属文物合金组分与制作工艺研究、古陶瓷烧制工艺研究、古木材树种鉴定等方面被广泛应用。

2. 电子显微分析

扫描电子显微镜，是一种通过高能电子束与样品相互作用产生的多种信号来成像的先进仪器。当高能电子束照射到样品表面时，会产生二次电子、背反射电子、X射线等信号，这些信号通过不同的接收器进行接收，并经过放大后被用来调制荧光屏的亮度。扫描线圈上的电流与显像管相应偏转线圈上的电流同步，使得试样表面的每个点所产生的信号都能与荧光屏上的相应位置一一对应，形成一个逐点成像的图像分解法。这种图像成像的顺序是从左上方开始，逐行扫描，直至右下方的像元扫描完毕，从而完成一帧图像的生成。扫描电子显微镜凭借其高精度、高分辨率的成像方式，为研究微观世界提供了强有力的工具和支持。

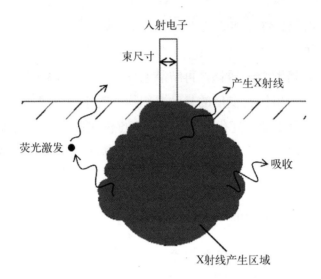

图2-18　电子束轰击后产生的可以接收分析的X光辐射

2.3.5　金银材料的变形加工

硬度是衡量金属材料力学性能的一项重要的性能指标，它既可理解为是材料抵抗弹性变形、塑性变形或破坏的能力，也可表述为材料抵抗残余变形的能力。硬度不是一个简单的物理概念，而是材料弹性、塑性、强度和韧性等力学性能的综合指标。金的洛氏硬度为2～3；银的洛氏硬度为2.7；铜的洛氏硬度为3。

因为硬度值是由起始塑性变形抗力和继续塑性变形抗力决定的；材料的屈服强度越高，塑性变形抗力越高，硬度值也就越高。

塑性变形引起位错增殖，导致位错密度增加和不同方向的位错发生交割，位错的运动因此受到阻碍，使金属产生加工硬化。加工硬化能提高金属的硬度、强度和抗变形能力，同时降低了塑性，使以后的冷态变形变得困难和易于开裂。

常见的金属材料有3种晶体结构（见图2-19）。金、银和铜的晶体结构均为面心立方结构，密排面为（1 1 1），因此滑移面为（1 1 1），滑移方向为<110>。面心立方共有4个密排面，每个密排面上有3个滑移方

向，可以组成12个滑移系，其中有5个独立的滑移系（见图2-20）。所以，金和银的延展性极佳，若放在光滑的纸或皮革上不断敲打，可制成薄而亮的金箔与银箔，也可被拉成细如蛛丝的金银线。因此，那些精美的银币可以采用模型压制出来，但是安息王朝弗拉特斯五世与穆萨女皇的银币系采用铸造方法制备，表现在其粗糙的外形上。虽然银的延展性极佳，但是压制银币仍需要坚硬的模具，当时，铁的使用并不普遍，而青铜的硬度又不足。同时，银币需求量很大，人工压制银币的生产效率远不如铸造制作银币的效率。

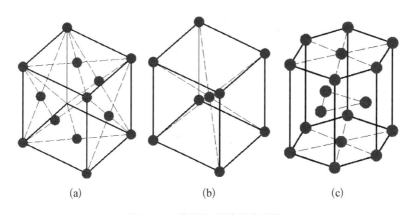

(a)　　　　　　　　(b)　　　　　　　　(c)

图2-19　常见金属的晶格结构
（a）面心立方（A_1型）；（b）体心立方（A_2型）；（c）密排六方（A_3型）

金是惰性最佳的金属之一，不会生锈，不会变色、变质或失去光泽。纯度最佳的金箔应是99.99%含量以上的纯金箔，因纯度越高，质地越软，无法制成大尺寸的金箔，所以真正高纯度的金箔尺寸都很小，最大尺寸为10厘米见方。银的延展性比金稍差。通常，银箔的厚度为金箔的3倍左右，而且银的稳定性也较差。在空气中，它很快就会与空气中的硫反应而发黑，所以常在银箔上涂以漆、光油或胶矾水进行隔离保护。

由于低的硬度，金和银容易通过变形加工制作精巧的艺术品，而铜的硬度较高，变形加工性能稍差一些，但是如铜加了合金元素成为铜合金后，由于晶格变形和杂质原子对位错滑移的阻挡，塑性会大幅度下降，相应地硬度上升较大，加工将非常困难。

图 2-20　密排晶格结构的密排面

（a）体心结构；（b）面心结构；（c）六方结构

2.3.6　器物的装饰

1. 古代青铜器的金银错工艺

青铜器错金、错银在古代叫金错、银错，秦汉古籍所记古代金银错器物也都是称为金错、银错或金银错，所以本书在论述古代青铜金银错工艺时也遵循古称。

金银错工艺可以在青铜器表面镶嵌金银纹样，这是我国青铜器铸造美化的核心技术之一。

青铜器，是我国古代最重要的工艺品之一。经过漫长的发展历程，金银错青铜器这一技艺在春秋中晚期被广泛接受和重视，成了古代科学技术的重要产物。在战国、两汉时期，金银错青铜器的运用范围不断扩大，已广泛应用于人们的生活领域。目前，考古工作者所发现的金银错青铜器已经数以千计，这些器物不仅具有高度的艺术价值，而且成为我国古代文化和工艺技术的珍贵遗产。我国古代在青铜器上做金银错图案纹饰的方法主要有两种。

（1）镶嵌法。我国古代金银错青铜器是一种独具匠心的艺术珍品，其中采用的镶嵌装饰法更是制作工艺的巅峰之作。这项工艺被分为四个精细而复杂的步骤，从制作母范开始，青铜工匠们就必须准确地刻出凹槽，以便在器铸成后将金银镶嵌其中。其次，他们用精湛的技艺，在青铜器表面上勾勒出图案，并细心地用墨笔描绘每一个纹样，为的是在刻镂时准确无误地将凹槽打磨出来。然后，在凹槽中巧妙地嵌入金丝或金片，将其与青铜器表面无缝结合，展现出耀眼的金银光芒。最后，通过精细的磨错工艺，使得整个器物表面光滑如镜，呈现出完美的艺术效果。这项工艺不仅是古代艺术和科技的杰出结晶，也是人类文明发展史上的珍贵遗产。

（2）涂画法。在古代青铜器装饰的艺术中，金银错青铜器一直占据着重要的位置。不同于镶嵌法，涂画法被逐渐地采用作为金银错青铜器的主要装饰手法。据考古学家们的研究，在汉代之前，金银错青铜器主要采用镶嵌法进行装饰，然而随着时间的推移，涂画法逐渐成为主流。事实上，在战国和秦朝时期，也有很多精美的金银错青铜器是通过"金银涂"方法制成的。

近年来，许多考古发现证实了这一点。精美的金银错青铜器上，纹饰脱落的部分没有任何凹痕，这表明这些纹饰不是被嵌上去的，而是涂上去的。例如，1987年在河北省平山县中山王墓出土的金银错虎吞鹿器座，被公认为是金银错青铜器的代表作品之一。令人惊叹的是，器物上虎尾部分的金错纹饰脱落了一小块，但没有丝毫凹痕，这再次证明了该

器是采用"涂画法"完成的。

虽然涂画法相比于镶嵌法更为精细，但它的制作过程也十分复杂。首先，青铜器的表面必须光洁平整；其次，工匠们使用墨笔在器物表面绘制纹样图案；接下来，金、银粉末混合着特殊的胶水被涂抹在绘制好的图案上，制成的金银涂被加热使其牢固附着在器物表面；最终，磨错石被用来将金银涂与器物表面平滑融合，达到完美的效果。

我国古代金银错的装饰题材和内容主要有铭文、几何纹图案、动物纹、狩猎纹，以及青铜器上的各种动物造型。春秋后期开始在青铜兵器上也广泛地使用了金银错工艺，主要是金错铭文，字体以鸟篆文最多见。剑上的金错铭文，一般在剑面上，个别错在剑脊上。

（3）鎏金。这一方法已在石雕一章中介绍过，可以完全用来处理铜合金表面。在英格兰中部城市伯明翰的市中心矗立着一座铜制鎏金雕塑，以纪念瓦特、博尔顿和默多克（见图2-21）。伯明翰是近代英国的最重要工业中心城市，被称为英国的心脏，其工业化影响了英国，进而影响了整个世界。瓦特是英国最伟大的发明家之一。他在原有蒸汽机的基础上发明的新式蒸汽机结构在之后的50年之内几乎没有改变。瓦特蒸汽机发明的重要性是难以估量的，它被广泛地应用在工厂，几乎成为所有机器的动力，改变了人们的工作方式和生产方式，极大地推动了技术进步并拉开了工业革命的序幕。

（4）复合金属铸造工艺和表面合金化技术。随着东周时期诸侯争霸的加剧，中国青铜兵器的形制

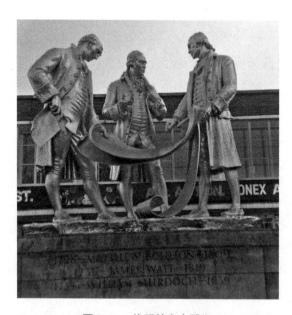

图2-21　伯明翰金人雕塑

和制作技术得到了重大的提升。贵族们的佩剑之风也推动了青铜兵器装饰技术的突破性发展，精美的剑首同心圆、错金银、鎏金、镶嵌宝石、亮斑、虎皮斑、精细透雕、火焰纹、菱形纹等多种装饰和纹饰开始出现在青铜兵器上。此外，复合金属铸造工艺和表面合金化技术的发明更是彰显了古代劳动人民的智慧。复合金属铸造工艺是一项创新性的技术，它的工艺过程十分巧妙，先浇铸含铜量高的剑脊，再浇铸含锡量高的剑刃，根据铜的熔点高于锡的特性，依次浇铸不仅可以使先浇铸部分不熔化，还能将两部分精准地复合为一体，使得剑刃坚韧、锋利、刚柔相济。表面合金化技术，则是通过合金元素的扩散来改变基体金属表面层的成分和组织，形成一层保护层，避免基体金属被腐蚀。这种技术在现代机械制造中也得到广泛应用，例如利用铝、铬、硅、钒、锌等元素在机械表面形成合金化层或渗层等技术，形成一层强韧的保护层，从而延长了机械零件的使用寿命。

越王勾践剑（见图2-22），是一把古代青铜兵器中的绝世珍品。它不仅采用了古代劳动人民的复合金属铸造工艺，而且剑刃的精磨技艺达到了现代精密磨床生产的水平。在剑身的制作过程中，不同部位使用的铜和锡的比例也经过了精心的计算，以达到剑的最佳的韧性和锋利度。整把剑含铜量高达80%～83%，含锡量也高达16%～17%，而其中还掺杂着少量的铅和铁，这或许是原料中的杂质所致。出土时，这把越王勾践剑闪耀着寒光，锋利无比，令人叹为观止。不禁让人想象当年越王勾践手持此剑，指挥着军队征战沙场的场景，更让人为古代先民的智慧和勇气所折服。

在中国的湖北地区，考古学家们惊奇地发现了许多春秋战国时期的青铜剑，它们在经历了几百年的岁月沉淀后，仍然千古不锈、湛亮如新，这让人们不禁疑惑：为什么这些古老的青铜剑能够经受住时间的洗礼，不会生锈腐蚀呢？通过对东周时期的一把菱形纹饰剑进行分析测试，专业人士发现，在剑的表面覆盖了一层厚度几十微米的细晶层，这层细晶层的成分和组织与剑体完全不同，具有良好的耐蚀性能，可以有效地

保护剑体不受腐蚀。根据这个发现，专家们通过模拟古代可能采用的一种特殊工艺——膏剂涂覆法，成功地复制出了一把带有细晶区的菱形纹饰剑，并进行了加速腐蚀试验。试验结果表明，该剑的表面细晶区域发生了颜色变化，从黄白相间变成了与古剑相似的黑灰相间，而成分和结构等也与古物十分相似。这不仅揭开了"千古不锈"之谜，同时也表明，早在2 500年前，我国就已经掌握了一种特殊而精湛的表面合金化技术，使得青铜器表面不仅具备了装饰效果，还具备了防腐蚀功能。这种技术在古代的青铜剑制造中得到了广泛应用，保证了剑的品质和耐久度，为人们留下了许多珍贵的文化遗产。

图2-22 越王勾践剑

2. 铜镜抛光

中国汉唐时期用锡青铜铸造的铜镜在地下掩埋了上千年，但是出土后竟然没有铜绿锈，镜上的花纹或文字都清晰可见。这种不生锈现象引起了历代国内外考古人员的兴趣。

经过研究发现，古铜镜的表面涂有一层膜，膜层耐腐蚀能力极强。据实验，膜层可抵抗除了氢氟酸外的其他强酸。从宋代到近代，中国、西方和日本的学者都试图揭开这个秘密，但是都没有成功。中国自然科学史研究所的研究员何堂坤经过几年的深入研究，终于找到了答案：原来在古镜的表层涂了一层锡汞剂。他做了很多实验，"粉以玄锡，摩以白旃"，最后证实了锡汞剂的复合效果。这项研究不仅揭开了青铜镜不锈的秘密，也为金属防锈提供了借鉴。

透光镜，一种令人叹为观止的神奇铜镜，是西汉中晚期出现的一种具有特殊效果的铜镜。这种铜镜镜面微凸，不仅可以映照出人面，更能在阳光照射下将镜背上的图文完美地映射到墙上。仿佛光线穿透镜体，将镜背上的图案在墙面上呈现出来。据有关专家的研究，这种神奇的透光效果是铸造过程中镜背图案凹凸处由于厚薄不同，经凝固收缩而产生铸造应力，铸造后经研磨又产生压应力，形成物理性质上的弹性形变。当研磨到一定程度时，这种弹性形变叠加地发生作用，使得镜面与镜背花纹之间产生相应的曲率，图文处镜面微凹，非图文处镜面微凸。凹处光线汇聚，而凸处光线发散，从而在映象中形成与镜背图文相应的亮部和暗部，最终呈现出神奇的透光效果。这种精巧的透光镜，不仅是中国古代技术的一大杰作，更是一种文化艺术的展现。它通过精湛的工艺和巧妙的设计，展现出了古代智慧和审美。

2.4 青铜艺术品的保护和修复

2.4.1 青铜艺术品的腐蚀机理

青铜器，是古代文明中留下的珍贵遗产，历经沧海桑田，曾被埋藏于土中，饱受岁月的摧残。然而，这些腐蚀产物并没有使青铜器的艺术价值丧失，反而为其增添了古朴的韵味。在土壤的毛细管和孔隙中，空气、水和电解液交织往来，与青铜器产生某种神秘的化学作用，使其表面产生了一层层沉积的锈层，恰如岁月的烙印，流淌着历史的气息。这些古老的锈层，成为青铜器一道道庄严的印记，传递着古代文明的珍贵遗产。这些锈层不仅未改变青铜器原有的形态，而且铜锈的性质十分稳定，不会使器物发生破坏。因此，我们需要保留这些腐蚀层，以延续青铜器的历史和文化价值。然而，由于大多数出土的青铜器表面都被土和锈所覆盖，如若要揭露其中的底色、花纹、图案、铭文，就必须进行除锈处理。但是，我们必须在不损坏青铜器本身的情况下，精细地除去这

些锈层，并尽可能地保留好其中的良好色泽，以还原青铜器最初的光彩。

古代青铜器作为人类智慧的结晶，历经千年的岁月沉淀，承载着浓郁的历史文化底蕴。然而，随着时间的推移，青铜器的美丽也被不同程度的腐蚀所侵蚀。其中，一种叫作"粉状锈"的腐蚀产物，更是具有强烈的破坏力。据专家研究，粉状锈的产生是由于青铜器在埋藏过程中接触到氯化物所致。氯离子的微小半径使其容易穿透水膜，与铜发生化学反应，形成氯化亚铜。而氧化亚铜层的转化产物——碱式氯化铜则因其疏松膨胀，呈粉状状态，内部仍可进入氧和水，不断扩散和转化，使得青铜器的腐蚀不断深入扩展，最终导致其破损、溃烂。这种腐蚀被人们称为"青铜病"，其对青铜器的毁坏无可挽回，令人唏嘘不已。因此，如何保护和修复青铜器，不仅是文化遗产保护的一项重要任务，也是对历史文化的珍视和尊重。

青铜器是历史的见证，是人类文明的珍贵遗产。然而，"粉状锈"这一青铜病的出现，却让它们面临着巨大的危险。为了保护这些文物，我们需要找到方法去除"粉状锈"，但同时也必须保持器物的原貌，珍视其历史价值。除锈的方法繁多，主要分为机械法和化学法两种。机械法强调通过物理手段去除"粉状锈"，包括刷洗、喷砂、电解等方式。而化学法则是通过化学反应，将腐蚀物质转化成稳定的化合物，如碳酸盐、氧化物等。不同的方法可以相互配合，针对不同的青铜器情况进行处理。

除了选择合适的除锈方法外，我们还需要特别注意保护器物的铭文、花纹和古斑，避免对器物造成二次伤害。因为青铜器不仅仅是一件美术品，更是文明、历史的载体，我们需要尽力保护它们，将它们留给后人作为珍贵的文化遗产。

1. 机械法

机械除锈法分为手工操作和机械操作两种。

（1）对于青铜器的除锈工作，手工操作是一种重要的方式。通过使用各种精细的工具，可以有效地除去已暴露在器物表面上的粉状锈。在除去粉状锈的过程中，往往会露出一层微薄的铜，这是在氯化铜水解的

过程中产生的。而在这层铜下面，常常隐匿着灰白色的氯化亚铜。在手工操作中，可以用钢针穿刺薄层的铜质，如果发现存在氯化物，就可以将其逐层去除，直到露出铜体为止。通过这种精细而谨慎的操作方式，可以保护器物的铭文、花纹和古斑，同时又有效地去除了腐蚀产物，恢复了器物的原貌和艺术价值。

（2）机械方法是青铜器除锈中重要的手段，它可以采用各种不同的方式进行，挖剔、削切、刮磨、锯解、扫刷、吹扫、打磨等都是常见的方法。在这些方法中，喷砂机是一种特别有效的除锈机械，它可以利用高压喷射出的沙粒将锈层快速剥落，还能保护器物表面不受损伤。此外，激光除锈技术也是一种准确、高效的方法。激光能够产生极高的温度和巨大的能量，对青铜器表面的锈层进行瞬时加热，利用光学效应烧熔、汽化、分离锈层，达到除锈的目的。此技术对于深部的氯化物堆积也有良好的去除效果。此外，超声波洁牙机等局部除锈技术也有着一定的应用。无论采用哪种机械方法，都需要谨慎操作，保证不会对器物造成二次伤害，同时达到除锈的效果，以保护文物，延长青铜器的寿命。

2. 化学法

化学法就是用化学试剂配制除锈液除锈。除锈液配方较多，下面分别进行介绍。

（1）5%～10%柠檬酸、5%～10%氢氧化铵、碱性酒石酸钾钠法，可直接将青铜器置于除锈液中浸泡，也可以用脱脂棉蘸除锈液，再敷于器物生锈的部位。

（2）倍半碳酸钠法。倍半碳酸钠溶液除锈法，是一种优秀的文物保护技术。这种化学方法利用碱性的倍半碳酸钠溶液来溶解青铜器表面的氯化物，从而达到除锈的目的。具体操作时，将含氯化物的青铜器浸泡在经过特殊配制的碳酸氢三钠溶液中，通过时间的渗透和浸泡，使溶液中的碱性物质渗透到青铜器表面的锈层中，然后与氯化物发生反应，从而将氯离子除去。这种方法操作简便，且不会对青铜器的表面造成任何损伤，特别适合于保留铭文、花纹和古斑的青铜器。倍半碳酸钠溶液除

锈法是文物保护领域中不可或缺的重要技术，其重要性不言而喻。

（3）过氧化氢法。此法是用过氧化氢作为氧化剂，可以高效地将青铜器表面的氯离子氧化除去。本法操作简便，处理时间短，且能够彻底清除氯离子。相比于其他方法，例如倍半碳酸钠浸泡法、局部电蚀法以及氧化银封闭法，过氧化氢法对不同大小和深浅的粉状锈都能够有效清除，且不会对器物造成任何损伤。剩余的过氧化氢可以轻松分解并处理，而且无污染，无须担心对环境造成危害。因此，过氧化氢法是一种高效、简单、环保的青铜器除锈方法，值得广泛采用。

（4）乙腈法。一种包含50%、5%乙腈、5%乙醇以及适量水的特殊溶液，可以使亚铜离子与乙腈形成稳定的碱式氯化铜。然而，这种溶液的除锈效果相对较弱，需要较长时间才能发挥作用。此外，这种方法的不足之处在于，如果浸泡时间过长，青铜器上的绿色铜锈可能会变黑，影响美观。而且，乙腈蒸汽具有一定的毒性，因此进行浸泡操作时需要在通风良好的环境下或采用密封措施。

2.4.2　青铜艺术品的修复

由于人类历史上曾经历了一段漫长的青铜器时代，遗留下大量用具和武器等青铜文明文物。青铜器占金属文物中的比例最高，青铜器修复保护技术在金属类文物中应用较多。

1. 焊接

对一件出土不完整的青铜器文物，首先要通过焊接把青铜器拼接成一个完整的器物，焊接是传统修复技术中的重要环节，是修复破碎青铜器和复原器形的主要手段，需要根据青铜性质、残破和腐蚀情况不同，而采用不同的焊接方法，即"大焊"和"小焊"。焊接时首先用锉子把焊口锉平，然后用电烙铁将锡融化注入要修复的青铜器上。

2. 补配

补配是传统青铜器修复技术中复原残缺部分的重要技术。补配就是当残缺的青铜器不完整时，根据铜器种类、形状、残缺部位的不同，进

行打制补配和铸造补配。补配要先将青铜器的纹饰拓下来，然后通过纹饰制作补配的器形，最后拼出一件完成的青铜器文物。

3. 整形

埋藏于地下的青铜器由于墓穴崩塌、地层变化等原因造成挤压变形，出现裂缝等。出土后的青铜器往往需要整形。青铜器整形的方法有锤打法、模压法等。选择整形方法的依据是器物的变形程度和铜器的质地。

本章参考文献

［1］白云翔.中国的早期铜器与青铜器的起源[J].东南文化，2002（7）：25.

［2］陈春会.商代青铜器宗教思想探析[J].考古与文物，2004(6)：61-65.

［3］万红，熊博文，卢百平.论中国古代青铜器的范铸法[J].铸造技术，2015(9)：2320-2323.

［4］齐文涛.概述近年来山东出土的商周青铜器[J].文物(5)：5-20，68，72-75.

［5］彭裕商.西周青铜器窃曲纹研究[J].考古学报，2002(4)：421-436.

［6］祝鸿范.青铜器文物腐蚀受损原因的研究[J].电化学，1999(3)：314-318.

［7］周浩，祝鸿范，蔡兰坤，等.青铜器锈蚀结构组成及形态的比较研究[J].文物保护与考古科学，2005，17(3)：22-27.

［8］彭子成，刘诗中.赣鄂预地区商代青铜器和部分铜铅矿料来源的初探[J].自然科学史研究，18(3)：241-249.

［9］范崇正，王昌燧，王胜君，等.青铜器粉状锈生成机理研究[J].中国科学：化学 生命科学 地学，1991(3)：17-23，115-116.

［10］马承源.记上海博物馆新收集的青铜器[J].文物，1964(7)：10-19.

［11］佚名，中国古代青铜器艺术[J].中国国家博物馆馆刊，2016(12)：1～3，70，161-163.

［12］解晋.山西博物院几件院藏青铜器的金相学研究[C]// 中国文物保护技术协会，重庆市文物局.中国文物保护技术协会第九次学术年会论文集.2016：388-393.

［13］方海.青铜器造型在龙泉窑青瓷中的应用及其艺术特征[J].设计艺术研究，2016，6(5)：102-113，122.

［14］中国国家博物馆藏西周青铜器选[J].中国书法，2016(19)：71-75，209.

［15］杨难得.青铜的对话：黄河与长江流域商代青铜文明展[J].收藏家，2016(9)：3-12.

［16］陈颢，田建，李晓帆，等.古代青铜器保护研究进展[J].云南化工，2012，39(6)：37-39.

［17］刘文韬.试析商朝青铜器饕餮纹[J].美术教育研究，2012(23)：29，31.

［18］巴克霍夫，黄厚明，孟春艳，等.中国艺术的起源与发展[J].创意与设计，2011(6)：28-35.

［19］陈善华，刘思维，孙杰.青铜文物光电子能谱分析[J].材料工程，2006(S1)：374-377，381.

［20］尹春洁.浅论商代青铜器的纹饰艺术[J].内江科技，2006(9)：89-90.

［21］郭玉川，万云青.柔、刚之美的源头——彩陶与青铜[J].中国陶瓷，2006(6)：59-60.

［22］郜向平.青铜文化的核心——殷墟青铜器[J].中国文化遗产，2006(3)：46-50

［23］马越颖.谈青铜文化对中国古代审美的影响[J].美术大观，2006(4)：25.

［24］卢德保.谈文物保护中青铜器的保护方法[J].神州，2019(3)：35-35.

［25］刘博，魏国锋.馆藏青铜器综合保护方法[J].博物馆研究，2003(3)：88-91.

［26］陈颢.馆藏青铜器的保护修复[J].云南化工，2018(1)：209-210.

［27］娄珀瑜，冉鸣，彭蜀晋.古代青铜器的锈蚀与保护[J].化学教育，2006(5)：1-2，7.

第3章
陶瓷艺术

青铜时代之后，又一标志着人类文明进步的重要里程碑是陶瓷的发展，中国是发明陶瓷的地方，被誉为"陶瓷的故乡"，在中国几千年的历史长河中，历朝历代对陶瓷艺术及其工艺发展都起到了重要和独特的作用。

在汉朝，社会经济和文化艺术，在我国都达到了相当高度，那个时期的艺术家和工匠们对艺术的追求不再局限于金玉，艺术创作的取材更加广泛，瓷器开始受到重视。生活所需器物从漆器逐渐转向材质更加致密的釉瓷，陶瓷烧制技术得到了极大的发展，汉代典籍中汉字"瓷"字开始出现，并随着王朝的发展使用逐渐增多。汉朝打通西域之后，通过新疆、波斯直至叙利亚的丝绸之路，东方的汉帝国与西方的罗马帝国开始交往，使得东西方文化交流逐渐频繁起来，佛教正是此时传入中国的，从中原的瓷器艺术中也可以看出这一影响带来的审美变化。

佛教传入中国至南北朝时期达到了巅峰，南朝和北朝都崇信佛教，佛教艺术对瓷器艺术的审美情趣产生了重大影响，这一时期的瓷器作品从造型到图案，再到色彩方面都留下了浓厚的佛教文化痕迹。

唐朝时期是我国最强盛的朝代，社会稳定、经济文化繁荣，陶瓷烧制技术取得了辉煌的成就，唐代瓷器精致缜密，即使用现代科技来衡量，仍然是艺术佳作。唐代陶瓷最高的成就是唐末五代十国时期，即使连年战乱，仍出现了柴窑瓷，其质地细腻，釉面优美，堪称中国古瓷之冠。

　　赵匡胤代周建立宋朝，宋朝是十分重视文化的朝代，在那个朝代，瓷器艺术发展到了登峰造极的高度，所生产的瓷器通过航路和丝绸之路向中东、欧洲和南洋诸国出售。宋代发达的瓷器生产地，均有各具审美特色的优质瓷器，如钧、汝、哥、定等名窑生产的瓷器。

　　元朝统一中国后，枢府窑出现，江西景德镇成为瓷器的生产和集散中心，元青花瓷成为中国陶瓷的代表，名声由此远播世界。

　　在中国开始制造精美瓷器的 1 000 多年之后，欧洲才开始逐步掌握制瓷技术。欧洲制瓷匠人和艺术家，经过数百年研究，也未能仿制出质量可与中国瓷器相比的瓷器。其中一个重要原因是欧洲当时没有发现中国瓷需要必不可少的高岭土矿藏。在欧洲瓷工绝望和几乎放弃的时候，英国和德国工匠在皇室的压力下四处奔走，到处寻找，在一个偶然的大雨骤停的午后，在周围遍布牧场的作坊里，发现了独特的骨瓷，其关键原料即是欧洲丰富的牛骨资源。

3.1　中外陶瓷艺术

3.1.1　欧洲著名的六大陶瓷

1. 丹麦皇家哥本哈根瓷器

　　皇家哥本哈根瓷厂最早是一家民间工厂，在1775年，由当时的丹麦皇太后朱莉安·玛丽和国王克里斯钦七世批准并赞助的丹麦药剂与化学家Muller创立，称为丹麦瓷厂，几年后国王接手，改名为丹麦皇家瓷厂。

　　瓷器标志上的皇冠代表皇家御用品，具有无上权威，三条波浪线则代表围绕丹麦的三个海峡。在1790年，皇家哥本哈根制造了丹麦之花，其特色在于：蓝色涂料、金镶边和丹麦花卉图案。"丹麦之花"系列被公认是瓷器黄金时期的最具原创性与最受欧洲艺术启发的代表作，以一本名为《丹麦之花》的植物图鉴命名。这本图鉴1761年开始制作，1883年完成，收录了3 240种植物，也成为丹麦之花系列的图案来源。

皇家哥本哈根的每件瓷器都由陶瓷艺术家以传统手工绘制，笔触栩栩如生，无可复制。

2. 匈牙利Herend陶瓷

作为世界三大手绘瓷器之一的匈牙利手绘瓷器，均为手绘佳作，是匈牙利国宝级的宝物。

1826年，陶工文斯在匈牙利村庄Herend开办了一家专业生产陶瓷的作坊，时至今日，坚持传统手工塑形和手绘上彩，仍是Herend地区制造陶瓷的核心追求。

匈牙利Herend陶瓷在1851年举办的伦敦陶瓷展上斩获了诸多大奖，使它的陶瓷产品享誉世界，受到了许多欧洲皇室成员、社会名流的喜爱，英国女王伊丽莎白便是其中之一。随后，在温莎城堡上举办的宴会中，Herend陶瓷餐具首次使用了中式花卉蝴蝶图案，并结合欧洲具象手绘艺术，形成了优雅的维多利亚图案，从此，这一系列产品成为Herend最典型、最畅销的图案之一（见图3-1，图3-2）。

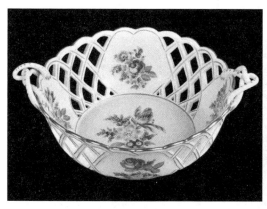
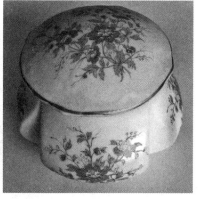

图3-1 Herend陶瓷维多利亚图案系列　　图3-2 Herend花朵图案陶瓷罐

3. 英国韦奇伍德瓷器

被称为"英国陶工的父亲"的韦奇伍德（1730—1795年）于1759年创立了韦奇伍德陶瓷厂，他把毕生的精力全部放在了有关瓷器的手工和艺术的融合上，使韦奇伍德陶艺达到了艺术的顶级境界。

　　韦奇伍德出生在英国斯坦福郡的一个陶工世家，他继承了父亲的事业，也成了一名陶工。他是家中13个子女中最小的一个，父亲去世时只继承了20英镑的遗产。因此，韦奇伍德在11岁时被迫辍学，到哥哥的陶瓷厂做起了"拉坯工"。

　　韦奇伍德童年很不幸，在去陶瓷厂当学徒不久便患上了天花病，使右腿落下了终身后遗症，在之后的岁月中不断发作，直到许多年后才做了截肢手术，右腿才得到了彻底治愈。英国政治家格莱斯顿说过："韦奇伍德所遭受的不幸无疑是他日后成就大业的原因，使韦奇伍德成为另外一种人，他开始向自己的内心求索，思考艺术的法则和秘密，结果使他获得了非凡的洞察力，掌握了即使雅典人也要艳羡不已的技术。"

　　米色瓷是韦奇伍德创造的第一个成功的瓷器，问世后广受欢迎，但使其声名远播的是韦奇伍德于1775年推出的碧玉细炻器（见图3-3～图3-5）。碧玉细炻器是韦奇伍德最值得赞叹的发明创造，如今碧玉细炻器成为最具韦奇伍德个性的产品。这是一种无光、未上釉的炻器，像素瓷，与黑炻器一样可以作为装饰品。炻器表面装饰的人物图案令人赞叹不已。

图3-3　韦奇伍德Jasper Ware系列之一——果盘　图3-4　韦奇伍德Jasper Ware系列之一——花瓶

图3-5　Jasper Ware 浮雕玉石

作为当时欧洲最著名的瓷器制造商，韦奇伍德对中国的瓷器和中国瓷器的装饰风格也是非常欣赏的，这一件瓷罐就是他模仿中国瓷器风格制作的作品之一（见图3-6）。

4. 德国麦森瓷器

欧洲第一名瓷——德国麦森是全欧洲最早建立的陶瓷厂生产的名瓷，也被称为最具贵族气息的欧洲名瓷（见图3-7）。1710年，麦森

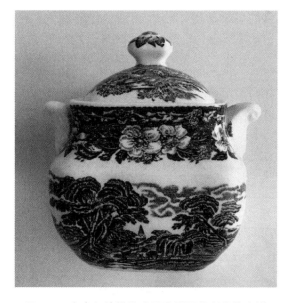

图3-6　韦奇伍德模仿中国瓷器风格制作的瓷罐

在一座古堡内建立了一家陶瓷作坊，麦森瓷器在欧洲被称为"白色金子"。麦森瓷器展现了400年来欧洲的艺术史，每件瓷器都经过多道工序手工精心制作而成，所用的色彩按秘方配制而成，至今仍是世界顶端的瓷器和德国宝贵的文化遗产，在白色底盘上，弧度优美的两把蓝剑交错成麦森百年经典的象征。

此外，雅致瓷器也是欧洲著名的瓷器品牌，由西班牙的雅致家族的三兄弟创造，以瓷偶闻名，作品以细节刻画见长，其中又以对蕾丝、阳

伞和花卉的逼真工艺而闻名全球。在他们的瓷偶作品中，能感受到成功的幸福和生命的喜悦，诠释了人性能体验的美与情感。

3.1.2 中国色釉名瓷

颜色釉瓷被人们誉为"人造宝石"，釉面细致，色彩均匀，在釉料中加入了多种金属物质和氧化物，在炉窑特定的高温环境中形成特殊的固有色泽。按照着色上釉工艺，中国有四类色釉名瓷。

图3-7是著名的祭红瓷。款式中正，是典型的官窑款，盘底呈牙黄色的白釉，通体施以红釉，光彩照人，散发着红宝石一般的光泽，近处观看表面有细丝纹，边口呈"灯草边"。这种以铜为呈色剂，在高温窑内一次性烧制而成的红釉，也称为"宝石红"。正是由于祭红瓷烧制技术高，成品率低，在明永乐、宣德年间成为世之珍宝。该瓷器与另一件在景德镇出土的宣德祭红盘款式相似，是正宗的宣德瓷。

青花瓷被誉为"瓷国明珠"，是以色料在胚胎上描绘纹样，施釉后经高温烧成。青花瓷经久耐用，瓷不碎，色不褪。

图3-8是久负盛名的青花瓷瓶，此瓶外壁自上而下以青花绘制纹饰五层，

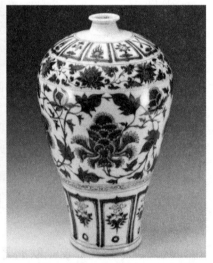

图3-7　明宣德景德镇窑红釉盘　　　图3-8　景德镇窑青花缠枝牡丹纹瓶

依次为杂宝纹、缠枝莲纹、缠枝牡丹纹、卷草纹、变形莲瓣纹，主次分明，繁而不乱。青花呈色青翠浓艳，可见铁锈斑痕，胎体细密坚实，造型饱满。

兴盛于清朝康熙、雍正年间的粉彩，是在康熙五彩基础上创作出的新瓷类，粉彩是典型的釉上彩，一经问世便被称为瓷器艺术的主流，并取代了五彩瓷。雍正粉彩造型简练，图案端雅，到了乾隆时期粉彩发展为造型多样、色彩瑰丽、纹样丰富的瓷器新贵，瓷器的典雅气质令人叹为观止，其粉彩享有"东方艺术珍宝"的美誉。粉彩亦称软彩，以国画工笔绘图，笔触细腻又高出釉面，所绘图案极具中国古典艺术特点。图3-9是雍正粉彩器，此瓶足脊修胎浑圆光滑，俗称"泥鳅背"，瓶身形似橄榄，故有橄榄瓶之称。器身以粉彩绘寿桃八枚与蝙蝠两只，寓意福寿无边，绘制精湛，色彩柔丽娇艳，是传世粉彩器物中的佼佼者。器底有青花双圈"大清雍正年制"六字楷书款。

珐琅彩瓷亦称瓷胎画珐琅，是唯一在紫禁城内烧制的瓷种。在历代瓷器中，珐琅彩瓷造价最贵，艺术水平最高，被誉为官窑中的"官窑"。图3-10是康熙珐琅彩瓷，直口，弧腹，圈足。珐琅彩瓷始于清代康熙年

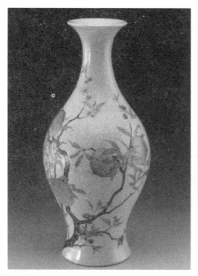

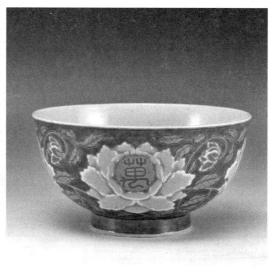

图3-9　清雍正景德镇窑粉彩蝠桃纹瓶

图3-10　清康熙官窑珐琅彩缠枝牡丹纹碗

间，制作方法是由景德镇烧成素胎碗，碗内及底足施白釉，碗外留涩胎。由清宫内务府造办处以珐琅作彩绘，然后在红炉中烘烤而成。此碗口沿及底足边沿均有一条阴文细线，系施高温白釉和低温蓝釉的标志线。底落"康熙御制"胭脂水料双方框四字款。

3.1.3　中国瓷器珍品

中国瓷器生产以宋代为顶峰，以汝窑、官窑、哥窑、钧窑、定窑五个窑口产品最为有名，后人统称其为"宋代五大名窑"。

1. 钧窑

宋代钧窑出品的瓷器，是世人所公认的艺术珍品。钧窑全称钧台窑，是在五代时期在周柴家窑和鲁山窑基础上兴盛起来的。宋徽宗崇信道教，推崇清雅之风，在这一时期钧窑瓷器的艺术达到了巅峰。宋徽宗时期的窑炉技术登峰造极，随心所欲的窑变可控技术，使瓷器表面呈现各种纹理。北宋时期是中国文化艺术的巅峰时期，钧窑出品的文房四宝乃至大型祭器都遵循典雅尊贵、古朴自然的美感，时至今日，其艺术意蕴仍令人叹为观止。

由于钧瓷的基本釉色是各种浓淡不一的蓝色乳光釉，浅如天青，深如天蓝，比天青更淡者为月白，而且具有荧光般幽雅的蓝色光泽。其色调之美妙，为一般窑口的产品所不及。钧釉在化学组成上的特点是：Al_2O_3 含量低，而 SiO_2 含量高，还含有 $0.5\% \sim 0.95\%$ 的 P_2O_5。早期宋钧的 SiO_2 与 Al_2O_3 之比介于 $11 \sim 11.4$ 之间，P_2O_5 多数占 0.8%。官钧釉的 SiO_2 与 Al_2O_3 之比为 12.5 左右，P_2O_5 含量为 $0.5\% \sim 0.6\%$。

钧窑瓷器作为北宋时期出现的一种最特殊的青瓷，除了因铜出现的姹紫嫣红外，特殊的釉面结构也影响到它的显色。一般来说，钧窑的釉与其他窑口青瓷的最大区别，是它的釉结晶呈纤维状，如果用放大镜观察钧窑瓷器的釉面，不难发现，这种纤维状结构是主要显色部分，而纤维状结晶和玻璃状均质结晶（即不显色部分）之间，由于加入石灰碱，有较大的气泡，这些气泡有不少突破釉面，造成其釉面呈现橘皮棕眼状，

强化了光在釉面的散射，使
得钧窑窑变颜色更具有层次
感。所以说，钧窑窑变的呈
色，铜的还原反应是直接原
因，而石灰碱入釉则是间接
原因。

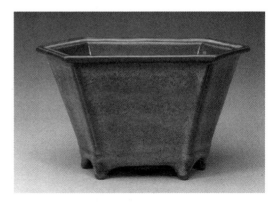

图3-11系钧窑天蓝釉六
方花盆，通体施天青色釉。
釉面呈现"蚯蚓走泥纹"。器

图3-11　钧窑天蓝釉六方花盆

物虽小，但胎体厚重，造型古朴大方，釉色典雅润泽，边角利用微曲的
弧线作过渡，有柔和舒适的美感。花盆为钧窑瓷器中的重要品种，在当
时专为满足皇宫需要而按照宫廷要求出样和设计的。

2. 汝窑

汝窑因产于汝州而得名，在今河南省宝丰县大营镇清凉寺村和汝州
市张公巷均发现汝窑烧造遗址。北宋时期汝窑成就最大，其成就被认为
是五大名窑之首、中国瓷器"汝窑为魁"。

汝窑的艺术特点是胎色与燃烧后的香灰类似，所以也称为"香灰
胎"。汝窑瓷造型古朴，瓷质细腻，通体为灰白色，这也是鉴定汝窑瓷真
伪的重要因素之一。汝窑胎内加入少量铜，在光线照射下发出淡淡的红
色微光，胎色灰中闪烁着黄色。汝州张公巷汝窑器，胎呈灰白色，比其
他窑口的胎色稍白，具北宋官窑的主要特征。汝窑瓷器最大的特点是颜
色呈现"鸭蛋壳青色"，就是我们常说的天青色。釉面轻薄，表面有自然
的开裂纹，俗称为"蝉翼纹"，有"梨皮、蟹爪、芝麻花"等特点。

汝瓷为宫廷所垄断，制器不计成本，以名贵玛瑙为釉，色泽独特，
有"玛瑙为釉古相传"的赞誉。观其釉色，随光变幻，有"雨过天晴云
破处""千峰碧波翠色来"之美妙，土质细润，坯体如侗体，明亮而不刺
目，被世人称为"似玉、非玉、而胜玉"。宋、元、明、清以来，宫廷汝
瓷用器，内库所藏，视若珍宝，与商彝周鼎比贵。

汝窑位于北宋汝州张公巷，最具代表性的是汝窑瓷器的颜色，按照釉色有天青色、粉青色，釉胎细腻，釉色温润，手感柔滑如玉质，有清晨星稀的典型特征。汝窑瓷器除天青、粉青，也有青绿、豆绿、橘皮等，同样釉面如玉，釉透至低，有明显酥油感觉。另外，比较特别的是釉下依稀可见晨星般的点点气泡，釉面极富光泽，温润如绢，光亮如脂，其典型特征是给人以典雅高贵、色纯滋润的感觉。有似玉非玉之感，有春树翠色之美。有的汝窑官款瓷器釉中隐约布有红晕，犹如晨日出海，也有黄昏霞影，还有长虹悬空。后世对汝窑佳品的点评是"天青为贵，粉青为尚，天蓝弥足珍贵。"

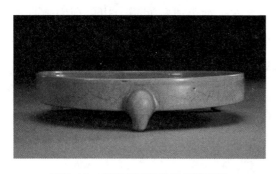

图3-12　宋汝窑天青釉三足樽承盘

汝窑一件瓷器能兼有如此多的美，其中"开片"可谓一绝，瓷器的开片其实是由于窑内高温环境所至的"崩釉"，是一种釉表缺陷。但北宋陶工却将这种烧制缺陷，转变为自然的美，通过控制窑温让瓷器斜裂开片，使釉表呈现相互交错的细密纹，远观如鱼鳞散发银光，近看又似夏蝉薄翼，细纹满布，错落有致，展现自然之美。

汝窑釉面中存在的稀疏沙眼呈鱼子、蟹爪纹等，并有典型的橘皮釉、冰片釉、茶叶末，部分柳条纹状的开片是因手拉坯辘轳旋转时，使泥料朝一定方向排列而形成的现象。

图3-12为宋汝窑天青釉三足樽承盘，是故宫博物院藏品。承盘圆口、浅腹、平底、下承以三足，里外施天青色釉，釉面开细碎纹片。此器造型规整，釉呈淡天青色，柔和温润，应与三足樽配套使用。盘外底满釉有5个细小支烧钉痕。乾隆皇帝曾为其题诗一首，由宫廷玉作匠师以楷书镌刻于器物外底。

紫土陶成铁足三，寓言得一此中函。

易辞本契退藏理，宋诏胡夸切事谈。

后署"乾隆戊戌夏御题"。

3. 定窑

定窑瓷是中国传统制瓷工艺中的珍品，系唐代的邢窑白瓷之后兴起的一大瓷窑体系，主要产地在今河北省保定市曲阳县的涧磁村、野北村及东燕川村、西燕川村一带，因该地区唐宋时期属定州管辖，故名定窑。

定窑原为民窑，北宋中后期开始烧造宫廷用瓷。定窑以烧造技术创新而在中国陶瓷史上和世界的陶瓷发展史上留下了辉煌的一页。

定窑在五代时期就已经较为发达。以往文献多记载，定窑窑址在河北正定，于1938年在河北省曲阳县涧瓷村发现古窑址，近年又经多次发掘调查，发现了最下层堆积着晚唐定窑瓷的破片；中层的是五代时生产的瓷片；最上层为印花、画花的薄瓷片，属北宋中期以后，在政和、宣和年间。这些薄瓷片，胎质坚密，釉泽莹润，花纹优美；"尚食局、禁苑、奉华、官"等瓷胎上刻字的发现，证明有些是属于官窑性质的。另在西燕山遗址发现粗瓷片的堆集，以及各地普遍发现的定窑瓷器及破片，证明定窑在北宋早期以后，也曾大量烧造民间使用的瓷器。在定窑本身概念中，就孳乳出各种名称，单就白定一种，就有土定、粉定之分。土定，有瓦胎和陶胎两种。瓦胎为淡赤色的土质，陶胎为白土而略黄，质松，体较厚；釉色白中闪黄或闪赤，容易剥落，或有大开片，是原始的或民用的定器。粉定，是较后的及官用的定器，有陶胎和瓷胎，胎质致密而体薄，釉色纯白如牛乳者，或带淡赤色，釉中往往有刷纹，釉面如有泪痕。

定窑产品以白瓷为主，也烧制酱、红、黑等其他颜色的名贵品种，如黑釉（黑定）、紫釉（紫定）、绿釉（绿定）、红釉（红定）等，其法是在白瓷胎上，罩上一层高温色釉。元朝刘祁的《归潜志》说，"定州花瓷瓯，颜色天下白"。可见，定窑器在当时不仅深受人们喜爱，而且产量较大。宋代大诗人苏东坡在定州时，曾用"定州花瓷琢红玉"的诗句，来赞美定窑瓷器的绚丽多彩。

定窑还有北定、南定之分。北宋之前，定窑窑址在北方的定州，此时

烧制的瓷品称为北定；宋室南迁之后，一部分定窑工人南迁至景德镇，一部分到了吉州，称为南定窑。在景德镇生产的瓷器釉色似粉，又称粉定。

宋代瓷窑装烧技术最为重要的成就，就是发明了覆烧法和"火照术"。北宋后期起，定窑大量采用覆烧法，还使用了一种垫圈式组合匣钵。这种烧制方法的优点，是最大限度地利用空间，既可节省燃料，又可防止器具变形，从而降低了成本，提高了产量，对南北瓷窑都产生过很大影响，对促进我国制瓷业的发展起到了重要作用。

定窑有毛口和泪痕等特征，毛口是覆烧口部，不上釉。北宋早期定窑产品口沿有釉，到了晚期器物口沿亦多不施釉，称为"芒口"。芒口处常常镶金、银、铜等质边圈以掩饰芒口缺陷，此为定窑一大特色。定窑的胎质薄而轻，胎色白色微黄，较坚硬致密，不太透明，釉呈米色，施釉极薄，可以见胎。在器物外壁薄釉的地方能看出胎上的旋坯痕，俗称"竹丝刷纹"。釉色洁白晶莹，因釉的薄厚不匀，很多积釉形状好似泪痕，故称为"蜡泪痕"，隐现出黄绿颜色，泪痕多见于盘碗外部。

北宋定窑瓷器的主要特征是丰富多彩的造型和纹饰。定窑通常以白底印花图案为主，在此基础上还有白釉刻花、白釉划花等。早期定窑瓷器构图匀称、构图趋简，多以刻花描绘莲瓣居多，到了中期，定窑瓷器除了刻花外，划花、印花和堆花等技艺也逐渐丰富了起来，且构图严谨，画工精美，将自然中的花鸟蝶虫刻画得惟妙惟肖，轻巧自然，别具一格。定窑装饰对各地瓷窑有一定影响，曾出现不少仿烧定窑瓷器的瓷窑，纹饰以龙凤纹为主。此类宫廷用器多有传世，窑址遗有大量龙凤纹器物碎片。

图3-13系宋定窑白釉刻花直颈瓶，高22厘米，口径5.5厘米，足径6.4厘

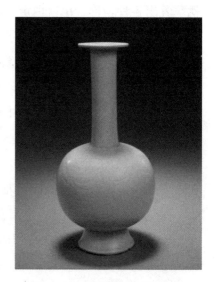

图3-13　定窑白釉刻花直颈瓶

米，瓶平口外折，颈细长，圆腹，高圈足外撇，腹部刻螭龙穿花纹饰。此瓶造型优美，胎体洁白，螭龙纹刻画得矫健生动，刀工遒劲有力，线条自然清晰，为定窑的上乘佳作。

4.哥窑

哥窑名列宋代五大名窑，在陶瓷史上有着举足轻重的地位。北宋哥窑与其他名窑相比，胎呈自黑色、墨黑色，也有少量黄褐色。釉为失透的乳浊釉，釉面泛一层酥光，釉色以炒米黄、灰青多见，釉面大小纹片结合，经染色后大纹片呈深褐色，小纹片为黄褐色，也称"金丝铁线""墨纹梅花片""叶脉纹""文武片"等，为传世哥窑的主要特征之一。哥窑器形有各式瓶、炉、尊、洗，以及碗、盆、碟等，多见仿古造型，底足制作不十分规整，釉面常见缩釉和棕眼。

相传宋代龙泉章氏兄弟各主窑事，哥者称哥窑，为宋代名窑之一。窑名最早见于明初宣德年间的《宣德鼎彝谱》一书，记内库所藏为柴、汝、官、哥、钧、定。嘉靖四十五年刊刻的《七修类稿续稿》称：哥窑与龙泉窑皆出自处州龙泉县；南宋时有章生一、生二弟兄各主一窑，生一所陶者为哥窑，以名故也，章生二所陶者为龙泉，以地名也。其色皆青，浓淡不一；其足皆铁色，亦浓淡不一。旧闻紫足，今少见焉，惟土脉细，釉色纯粹者最贵；哥窑则多断纹，号曰百极碎。《处州府志》又载：从其兄其生一，所主之窑，皆浇白断纹，号百极碎，亦冠绝当世。曹昭《格古要论》载：旧哥窑色青，浓淡不一，亦有紫口铁足。

清代《南窑笔记》记载：即名章窑，出杭州大观之后，章姓兄弟，处州人也，业陶，窃做于修内寺，故釉色仿佛官窑。纹片粗硬，隐以墨漆，独成一宗釉色，亦肥厚，有粉青、月白、淡牙色数种。又有深米色者为弟窑，不堪珍贵。间有溪南窑、商山窑仿佛花边，俱露本骨，亦好。今之做哥窑者，用女儿岭釉加椹子石末，间有可观，铁骨则加以粗料配其黑色。由此，哥窑铁足，釉面莹润多断纹，风格特征近类南宋官窑。哥窑器以纹片著称，其中多为黑黄相交，俗称金丝铁线。

哥釉瓷的重要特征是釉面开片，从而产生了一种独特的美感。宋代

哥釉瓷釉质莹润，通体釉面被粗深或者细浅的两种纹线交织切割，术语叫作"冰裂纹"，俗称"金丝铁线"。哥窑瓷土脉微紫，质薄，有油灰色、米色、粉青色3种瓷釉彩，表面满裂纹。

因为土质含铁量较高，烧胚时发生还原，瓷器胚呈紫黑铁色，瓷器没有涂釉的底部显现瓷胚本来的铁色，叫"铁足"，而釉彩较薄的口部呈紫色，叫"紫口"，俗称"紫口铁足"。一般来说，大器小开片者和小器大开片者颇为珍贵。由于哥釉瓷细致、精美，以后各代对它都有仿造，特别是到了清代，还出现了一个仿哥釉瓷的高潮。到了清朝后期，哥釉明显地不如清前期，颜色越来越深，开片越来越细碎，釉面甚至出现凹凸不平的疙瘩釉，胎质也变得疏松了。

图3-14为南宋哥窑灰青釉鱼耳簋式炉（外底錾刻有乾隆皇帝咏哥窑御制诗），故宫博物院藏，高8.3厘米，口径11.8厘米，足径9.5厘米。

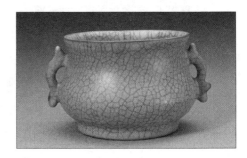

图3-14　哥窑灰青釉鱼耳炉

3.2　陶瓷制品的主要原料

3.2.1　长石

长石是钾、钠、钙及钡等碱金属和碱土金属组成的铝硅酸岩矿物。长石的类质同象替代很常见，其化学组成为 $KAlSi_3O_8$、$NaAlSi_3O_8$ 和 $CaAl_2Si_2O_8$ 等3种组分。两个重要的类质同象系列为：碱性长石系列和斜长石系列，其主要化学成分为 SiO_2、Al_2O_3、K_2O、Fe_2O_3、Na_2O、CaO 等，这些是重要的造岩矿物，主要用于制造陶瓷、搪瓷、玻璃原料、磨粒磨具等。此外，还可以制造钾肥。

钾长石熔点为1 290摄氏度，钠长石熔点为1 215摄氏度，钡长石熔

点为1 715摄氏度。天然长石常为固溶体，故熔点较单一成分的长石低。因长石的熔融温度间隔较宽故给予了其良好的工艺性能，如在1 200摄氏度时开始熔融，1 350摄氏度全部转变成液相，熔体透明、黏度大。钠长石熔融间隔小，熔体黏度低，在烧成过程中易变形。

碱性长石具有良好的助熔作用，如高岭石的熔点为1 770摄氏度，石英的熔点为1 713摄氏度。如果在Al_2O_3-SiO_2体系中加入长石，则在（985±20）摄氏度即开始出现液相，且长石的含量越高，初熔温度越低。相同温度下，钠长石的助熔作用大于钾长石。

3.2.2 高岭土和黏土

高岭石主要是长石和其他硅酸盐矿物天然蚀变的产物，是一种含水的铝硅酸盐。高岭石为或致密或疏松的块状，纯白色，因其含有杂质可染成其他颜色。集合体光泽暗淡呈蜡状，可完全解理，硬度为2.0～3.5（洛氏），相对密度为2.60～2.63；干燥时吸水性强，湿态时可塑性好，但不发生溶胀。高岭石亚族包括高岭石、地开石、珍珠石3种多型体。它们的理论结构式为$Al[Si_4O_{10}](OH)_8$，层间不含水。

黏土矿物是组成黏土岩的最主要矿物成分，最常见的黏土矿物属层状构造的硅酸盐矿物。黏土矿物的化学成分以SiO_2、Al_2O_3和水为主，而每种矿物的成分又有所差别，如高岭石含Al_2O_3最高，海泡石中MgO高，而水云母中则K_2O最多。不同黏土矿物的晶体结构、形状、物理性质都有差别，可作为鉴定依据。黏土矿物有从周围介质中吸附离子的性能，这一方面影响了黏土质岩石的性质，另一方面当吸收到一定量有用元素后就会形成有价值的矿床。

黏土矿物一般颗粒极细，呈小于0.01毫米的细小鳞片，具有可塑性、耐火性和烧结性，是陶瓷、耐火材料、水泥、造纸、石油化工、油漆、纺织等工业的重要天然原料。黏土一般由硅酸盐矿物在地球表面风化后形成的，一般在原地风化，颗粒较大而成分接近原来的石块的，称为原生黏土或一次黏土。这种黏土的成分主要为氧化硅与氧化铝，色白而耐

火，为配制瓷土之主要原料。

如黏土继续风化而变细，再经流水及风力迁移，而在下游形成一层厚厚的黏土，被称为次生黏土或二次黏土。这种黏土因受污染，含金属氧化物较多，色深而耐火温度较低。因其具有黏性及可塑性佳，故成为配制陶土之原料。高岭土是以高岭石亚族矿物为主要成分的软质黏土，主要由高岭石矿物组成。自然界中，组成高岭土的矿物有黏土矿物和非黏土矿物两类，颜色为白色，最高白度大于95%，洛氏硬度为1～4。

3.2.3 瓷坯的主要成分

国际上习惯将黏土质瓷器分为硬瓷与软瓷两类。

硬瓷：烧成温度高（1 320摄氏度以上），烧后瓷胎中莫来石含量高，硬度高。

软瓷：熔剂数量多，成瓷温度低（1 250～1 350摄氏度），烧后瓷中玻璃相含量多，透光度好。

1. 骨瓷

骨瓷属于软瓷，于1794年由英国人发明的，因在其黏土中加入牛、羊等食草动物骨粉[以牛骨粉为佳，主要为$Ca_3(PO_4)_2$]而得名。骨瓷色泽呈天然骨粉独有的自然奶白色。一般说来，原料中含有25%骨粉的瓷器则可称为骨瓷，国际公认骨粉含量要高于40%以上，质地最好的骨瓷一般含有45%的优质牛骨粉。骨粉与优质高岭土、石英等辅料混合，经过1 280摄氏度釉烧而成骨瓷产品。

骨瓷的两个基本特征是区别骨瓷与其他瓷器的本质依据。特征一：骨碳含量在36%以上（国家标准）；特征二：经过二次烧制而成（素烧，釉烧）。

骨瓷的主要特点：

骨瓷呈乳白色，光泽柔和，温润如玉，放在灯光下，瓷的细腻与通透令人赞叹不已；骨瓷的釉面光滑，晶莹剔透，一般瓷器无法与之相媲美。轻击骨瓷器具，就会听到脆响，有如乐器奏出的优美馨声，扣人心

弦。由于强度较高，骨瓷壁薄而轻巧。

骨瓷制作过程包括灌浆、模压制胚、石膏模脱水，以及初烧、上釉烧、贴花纸烤制等工艺，经高温烧制，成为瓷质细腻的瓷器。骨质瓷在烧制过程中，对它的规整度、洁白度、透明度、热稳定性等诸项理化指标均要求极高，因此废品率很高。

骨瓷是以磷酸钙作熔剂的、以"磷酸钙-高岭土-石英"体系为基础的、掺有长石和其他一些组分的瓷种，经二次烧成后瓷质主要由方石英、钙长石、磷酸三钙和玻璃相构成，瓷体白度高、透明度好、色泽柔和，但瓷质较脆，釉面较软，热稳定性指标略低。骨瓷烧成范围较窄，造成规模化生产工艺控制难度大，目前能生产优质骨灰瓷的企业不多。以英国为例，英国制瓷业开始采用动物骨灰始于1749年，经过将近半个世纪的摸索与经验积累，于1794年英国人乔西亚第一个成功生产出骨灰瓷。当时的坯体组成中含有36%骨灰加柯尼士瓷石及燧石。到18世纪中期，英国人在康沃尔地区采掘到的柯尼士矿石中分离出高岭土和石英等碎屑后，开始把高岭土引入骨灰瓷坯体。此后，逐渐形成了骨灰瓷的经典配方：动物骨灰50%、高岭土25%、石英25%。而欧洲硬质瓷的经典坯料组分是：高岭土50%、长石25%和石英25%。二者各有本身的风采，又有鲜明的生产工艺与商品的特色。

2. 中国生产的瓷器种类

中国生产的瓷器按熔剂种类分为4种类型：

以第一类瓷器为列，即以长石作助熔剂的"长石-石英-高岭土"三组分系统瓷为例，作一简单介绍。

原料：长石20%～30%，石英25%～35%，黏土40%～50%；

化学组成：SiO_2 65%～75%，Al_2O_3 19%～25%，R_2O+RO_4 约为6.5%(其中KNaO≮2.5%)；

烧成温度：1 350摄氏度；

显微组成：玻璃相50%～60%，莫来石10%～20%，残余石英8%～12%，半安定方石英6%～10%；

特点：瓷质洁白，薄层呈半透明，断面呈贝壳状，不透气，吸水率很低，瓷质坚硬，机械强度高，化学稳定性好。

成瓷基础按 $K_2O-Al_2O_3-SiO_2$ 三元系统相图测算，其中配料为

（1）黏土：应用高岭土或烧后呈白色的黏土，为提高成型性能，也可采用一定量的高可塑性黏土，如膨润土，但用膨润土时，用量不超过 5%。

（2）在不需提高可塑性，但需增加 Al_2O_3 的量时，可将部分黏土煅烧成熟料，用量一般小于 10%。

（3）长石：长石中钠长石 <30%，钾钠比 >3%。

（4）石英：用量不超过 25%～35%。

（5）加入 1%～2% 的滑石，引入 MgO，扩大烧结范围。

（6）加入废瓷粉，不超过 10%。

（7）铁、钛含量过高，加入少量磷酸盐，可适当降低坯体的烧成温度，提高瓷体的白度，或加入微量的 CoO（氧化焰烧成时）可减少 Fe、Ti 的着色，提高视觉白感，用量为 5/10 000。

（8）加少量的着色剂，得到不同的着色泥坯。

下面按照瓷器的化学成分进行分析。

（1）SiO_2。一部分 SiO_2 与 Al_2O_3 在高温时生成莫来石晶体，莫来石晶体与残余石英一起形成瓷坯的骨架；一部分 SiO_2 则与碱性金属氧化物在高温下生成玻璃相，使制品具有半透明性。SiO_2 是瓷的主要组成，含量很高，它直接影响陶瓷的强度和其他性能。但含量不能过高，如果超过 75%，陶瓷制品烧后的热稳定性就变环，易出现炸裂现象。

（2）Al_2O_3。瓷中的 Al_2O_3 也是瓷坯的主要组成，主要由长石和高岭土引入的，一部分存在于莫来石晶体中，另一部分溶解在熔体中以玻璃相的形态存在。Al_2O_3 的含量增加，可以提高陶瓷制品的物理化学性能和机械强度，提高白度和烧成温度，但如它的含量过高，则会导致制品不易烧熟；含量过低，则又易使制品趋于变形或软塌。

（3）K_2O 和 Na_2O。K_2O 和 Na_2O 主要由长石引入，它们是成瓷的主要成分，起助熔剂作用，存在于玻璃相中以提高透明度。一般，K_2O 和

Na_2O的含量为5%左右，若含量过高则会急剧地降低瓷的烧成温度与热稳定性。经研究发现，K_2O和Na_2O的作用有差异。在化学稳定性、弹性、热稳定性方面，K_2O的性能比较好，制品的烧成范围也比较宽，得到的瓷质音韵洪亮、铿锵有声，特别在南方瓷区，这一特性尤其明显。

（4）碱土金属氧化物(CaO、MgO等)。一般情况下，在瓷中的碱土金属氧化物含量较少，而且不是特别引入的，然而它们与碱金属氧化物共同起着助熔作用。引入一定量的CaO、MgO可以相应地提高瓷的热稳定性和机械强度，提高白度和透光度．改进瓷的色调，减弱铁、钛的不良影响。

（5）着色氧化物(Fe_2O_3、TiO_2)。它们的含量在瓷中一般比较少，但它们对产品呈色的有害影响特别大，可使瓷染上色调不好的色泽，影响其外观质量。值得注意的是，一般要求白瓷坯料组成中的Fe_2O_3含量在1%以下，否则会使制品呈黄褐色或暗灰色(依烧成气氛而异)，还可能出现黑点或溶洞。TiO_2的含量应控制在0.2%以下，否则将使制品发黄或者变得阴暗，特别是当TiO_2与Fe_2O_3同时存在时，将会严重影响制品的透明度。

3.2.4 釉料

1. 颜色釉与无色釉

釉的组成较玻璃复杂，其性质和显微结构也和玻璃有较大的差异，如它的高温黏度远大于玻璃；其组成和制备工艺与坯料相接近而不同于玻璃。釉的作用在于：改善陶瓷制品的表面性能，使制品表面光滑，对液体和气体具有不透过性，不易沾污；其次，可以提高制品的机械强度、电学性能、化学稳定性和热稳定性；釉还对坯起装饰作用，它可以覆盖坯体的不良颜色和粗糙表面；许多釉如颜色釉、无光釉、砂金釉、析晶釉等还具有独特的装饰效果。

釉的品种很多，分类方法也较多，按釉的外观特征分可以分为透明釉、乳浊釉、半无光釉、结晶釉、金属光泽釉、裂纹釉等；按釉的成熟温度分可分为高温釉（>1 250摄氏度）、中温釉（1 000～1 250摄氏度）、

低温釉（<1 000摄氏度）；如按釉的主要熔剂矿物分类，可分为长石釉、石灰釉、铅釉、锂釉、镁釉、锌釉等。其中，长石釉——以长石为主要熔剂，长石釉的高温黏度大、烧成范围宽、硬度较大、热膨胀系数也较大。石灰釉——主要熔剂为CaO，釉式中CaO的摩尔数 ≥ 0.7，石灰釉的光泽很强、硬度大、透明度高，但烧成范围较窄，气氛控制不好易产生"烟熏"。如果用一部分长石代替石灰石，使CaO含量<8%则称为石灰碱釉，以部分MgO（分子数>0.5）代替部分CaO则称为镁釉，以ZnO代替CaO（分子数>0.5）则称为锌釉。铅釉则是以PbO为助熔剂的易熔釉，其特点是成熟温度较低，烧熔范围较宽，釉面光泽强，表面平整光滑，弹性好。

陶瓷艺术品因其装饰性和实用性的完美结合备受推崇。颜色釉的运用，为这些产品增添了不少艺术气息。然而，无色釉的使用范围有限，主要应用于特殊用途的小型陶瓷产品，如瓷砖等。制备颜色釉，通常采用金属氧化物颜料，这些颜料涉及的过渡金属繁多，如V、Cr、Mn、Fe、Co、Ni和Cu等，它们的无机化合物则成为常用的颜料。颜色釉的效果取决于基釉的化学组成、色料添加量、施釉厚度以及烧成气氛等。例如，Fe_2O_3引入的形态通常为红色三价Fe_2O_3，在釉中坯体融合时，可以呈现微妙的装饰效果，但实际上，通过控制工艺，Fe处于氧化焰气氛时，也能够产生淡黄色、蜂蜜色和棕色，在还原焰气氛中，则可以形成淡蓝灰色、绿色、蓝色或黑色，色彩丰富多样。

陶瓷艺术品中的釉料不仅是保护瓷器表面的重要原料，更是营造艺术品美感的重要元素。金属氧化物颜料是制备陶瓷釉料的常用材料，其中黑色CoO是最强烈的着色剂之一，即使含量低于1%时，也能带来瑰丽的蓝色。Co在釉基质中容易熔化，被有效地结合到瓷釉结构中。另一方面，Cr_2O_3在某些釉中会呈现出绿色，而在其他成分的釉中则可形成红色、黄色、粉红色或棕色。而NiO在釉中具有非常广泛的色彩范围，能够制造出棕色、绿色、深蓝色的釉色，当釉中含有碳酸钡时，它甚至会形成粉红色或紫红色。这些金属氧化物颜料在适当加入量、施釉厚度、

烧成气氛下，能够营造出各种瑰丽的色彩，为陶瓷艺术品增添无穷的艺术魅力。

陶瓷艺术品的颜色釉源于金属氧化物颜料的应用。其中，MnO_2 是最常用的着色剂之一，其在颜色釉中不仅能形成深邃的黑色，还能产生红色、粉红色与棕色等多种色调。含 Mn 的高碱釉在高温烧成后会呈现出淡蓝色，令人赞叹不已。CuO 在颜色釉的调配中也扮演着重要的角色，它在氧化焰中呈现出令人陶醉的绿色，而在还原焰中则呈现出令人心醉的红色。V_2O_5 的应用则可以制作成色稳定的棕色或黄色釉，但即使使用量增加，也仅能呈现出中强度的黄色。V 与 Zr 的组合则可以制成稳定的钒锆黄、钒锆蓝等色釉。此外，CdS 与 Se 色料的应用也可制成令人眼花缭乱的黄、橙黄与红等颜色的釉，让人爱不释手。

陶瓷色料除极少数是金属外（如金水中的金），其余均为离子晶体，可以从以下两个方面来分析陶瓷色料的呈色机理。

（1）呈色离子单独存在时的呈色。呈色离子通常是过渡金属离子和稀土金属离子。过渡金属离子都具有 $4s^{1-2}3d^x$ 型电子结构，稀土金属离子具有 $6s^{1-2}5d^{1-4}f^x$ 型电子结构，它们最外层的 S 层和次外层的 d 层，第三层的 f 层上均未充满电子。这些未成对电子不稳定，容易在各层的次亚层间发生跃迁。如果基态与激发态之间的能量差处于可见光能量的范围内，对应波长的单色光即被吸收而呈现未被吸收的光的颜色，从而使该离子呈色。例如，Co（$3d^3$），它吸收除绿光以外的色，强反射绿光而呈现绿色；V（$3d^1$）反射蓝光而呈蓝色；V（$3d^2$）显绿色；Ti（$3d^1$）显蓝紫色；Fe^{2+}（$3d^6$）显绿色；Fe（$3d^5$）显黄色；Cu（$3d^9$）显蓝色。

（2）离子晶体（色料）的发色。作为离子晶体中的着色离子，其呈色不仅取决于上述离子的种类与电价，而且还与着色离子的配位数、极化能力以及其周围离子有关。同样，有时某种离子是无色的，一旦构成某种离子化合物后，可能又会使之变成有色的化合物。因此，上述离子的光谱色调不一定就是含有该离子色料的色调。着色离子在离子晶体中的呈色情况极其复杂，一般可能出现以下情况：① 无色离子构成的有色

化合物。例如，Cu–3d 为无色，但 Cu_2O 却为红色。② 离子价高或离子半径小，其荷电就多，故对同一阴离子而言，相互极化力也强，从而吸收较小能量的长波，呈现短波长的光色。例如，Ti、W、Cr 与 Mn，为同一阴离子，颜色分别为白色、橙色、暗紫红色与紫红色。③ 同一阳离子，也会因阴离子种类不同而使化合物呈色不同，如 AgCl 为无色，而 AgI 却为黄色。④ 稀土金属离子发生跃迁的电子在 4f 层上而过渡金属离子发生跃迁的电子在 3d 层上。因此，稀土金属离子的跃迁电子不易受邻近离子的影响，呈色稳定，色调柔和，但不够光亮。过渡金属离子的跃迁离子易受邻近离子的影响，呈色稳定性相对较差。⑤ 某些填隙式固溶体，其着色离子呈现该离子单独存在时的色调。例如，钒锆蓝，它是 V 离子（蓝色）固溶在 $ZrSiO_3$ 晶格中的色料（蓝色）。某些分散载体结构型色料，如钒锆黄，它是 V_2O_5（聚钒酸盐为黄色和褐色）悬浮在 ZrO_2 晶体上的色料（黄色），再如钒锡黄，它是 V_2O_5（黄色）悬浮在 SnO 晶体上的色料，它们都是色料的色调与其中的着色氧化物的色调相似的例子。

2. 透明釉与乳浊釉

由于透明釉缺乏遮盖力，难以掩盖不洁的坯面，因此陶瓷上普遍使用乳浊釉料。釉料乳浊剂经历了 SnO、ZnO、TiO_2、磷酸盐直到硅酸锆等的变化过程。

对于釉中分散分布有与釉折射率不同的颗粒状第二相时，就存在以下关系式：

$$I = \frac{9\pi^2 V^2 C}{2\lambda^4 l^2} \left(\frac{n^2 - n_0^2}{n^2 + 2n_0^2} \right)^2 (1 + \cos^2\alpha) I_0$$

其中，I 为散射光强度；I_0 为入射光强度；C 为颗粒浓度；V 为单个颗粒体积；α 为散射角；n 和 n_0 分别为分散相和介质折射率；1 为距离，λ 为入射光波长。因此，加入的分散相尽量与釉底有较大的折射率差。在瓷器制作中，釉料是不可或缺的一部分。乳浊剂作为釉料中重要的组成部分，能够使釉料呈现出乳白色和不透明的效果，从而增加了釉料的美观度和

质感。然而，随着时间的推移和技术的进步，釉料中使用的乳浊剂也在不断地发生着变化。在过去，ZnO一度是釉料中使用广泛的乳浊剂之一，但由于成本过高，其使用量逐渐减少，取而代之的是锆英石，它成了一种更为经济实惠的乳浊剂。然而，SnO仍有其不可替代的作用，在常规釉料内加入少量的氧化锡，可以产生白里泛青的釉调，增加釉料的美感。除了SnO，ZnO也是一种广泛使用的乳浊剂，它能够提高釉料的白度和乳浊度。在高温卫生洁具产品的釉料中，ZnO还具有强熔剂的作用，能够降低釉料的黏度，提高其流动性，因此仍然被广泛使用。磷化合物是另一种常见的釉料组成部分，它能够使釉料更加不透明，并增加其对光的折射率，从而提高釉料的光泽度。磷酸钙、骨灰、磷灰石等物质都可以适量配入釉料中，使釉料形成良好的乳浊和光亮效果。此外，锂灰石和透辉石等锂化物也是一些高档釉料中常见的乳浊剂原料。

在瓷器制作中，釉料的配方和组成一直都是制作高品质瓷器的关键之一。随着技术的进步和新材料的出现，我们有理由相信，未来的釉料会更加多样化、美观、实用，并不断为人们的生活增添美感和实用价值。

3. 光泽釉、半无光釉、无光釉与碎纹釉

瓷器釉料繁多，它们由于对光线的吸收也各不相同，可以分为光泽釉、半无光釉、无光釉以及碎纹釉等多种品种。不同的釉料种类不仅具有丰富的颜色，而且它们的发展趋势也日趋明显，逐渐向半无光和无光釉等系列转变。无光釉在釉色元素上相对较少，但是它的颜色却十分丰富，已经出现了高岭质无光釉、碱性无光釉、SiO_2质无光釉等多种类型。其中，以钡无光釉、锌无光釉、镁无光釉最为常见。此外，还有结晶型无光釉、锂辉石析晶型无光釉以及难溶性无光釉等类型。碎纹釉可以使釉面出现网状龟裂纹，因此非常适合于瓷砖装饰。在西方国家，碎纹釉已经被广泛地应用于瓷砖装饰中，取得了非常美妙的效果。这种釉面网状龟裂的原因是坯釉的膨胀系数不同而造成的。制备碎纹釉的方法也多种多样，例如采用两种收缩率不同的釉料，将高收缩率的釉料涂在普通釉上，在烧成后上层釉料便会龟裂，透过它可以看到下层釉；增加釉的

可溶性可以使釉的收缩率增加，如增加长石与硼酸的量；增加釉的收缩率，减少坯的收缩率；急冷工艺也可以产生碎纹釉；有些釉在经年放置后也可以形成碎纹釉，例如法国人采用增加 SiO_2、矾土或碱类的方法来制备碎纹釉，还有一些釉通过多次烧成来形成不同的碎纹和颜色。

4. 结晶釉

结晶釉是指釉内出现明显粗大结晶的釉。这是一种装饰性很强的艺术釉，源于我国古代的颜色釉。结晶釉区别于普通釉的根本特征是该釉中含有一定数量的裸眼可见的结晶体（即所能看到的釉面上或釉中的晶花）。

5. 中国最著名的釉彩祭红釉

现代祭红釉的配方组成（wt%）为 $BaCO_3$ 10、石英22、方解石2、CuO_2 0.7、釉果23、长石12.5、玻璃粉4、石灰石13、ZnO_6、高岭土6。

铜红釉的研究历史可以追溯到20世纪30年代，当时 Mellor 等学者最早研究了其呈色机理，发现铜氧化物的胶体存在是导致铜红釉呈色的重要原因。随后，Kingery 等人提出，铜红釉的颜色不仅与釉料的性质有关，更取决于其中铜粒子的状态。但在此之前，人们大多集中研究釉料的厚度、透明度和光泽度等表观因素对呈色的影响上。近年来，一项结合实验室测试和对博物馆中藏品及现代复制品微观结构的检测的研究取得了重要进展。该研究不仅探究了铜红釉的呈色机理，还分析了釉中 Fe、Cu、P 粒子的大小及其作用，对烧成过程中的气氛还原程度和烧成制度进行了严格实验。最终，得出结论，铜红釉中含有几十纳米到微米级的金属铜粒子，这些粒子吸收蓝紫光波，从而使釉面呈现出醒目的红色。这项研究不仅为铜红釉的制备和应用提供了深入的理论依据，也为深入理解古代陶瓷的制作工艺和艺术特色提供了宝贵的参考。

研究人员 Banerice 及其团队的研究发现，铜红玻璃的吸收光谱与 Cu_2O 胶体十分接近，这也证实了 Cu_2O 胶体存在于铜红玻璃中。铜红釉以及铜红玻璃的呈色机理已经成为学术界广泛探讨的话题，学者们提出了两种胶体粒子呈色的观点，即金属铜胶体的呈色机理和 Cu_2O 胶体的呈

色机理。实验中，这两种观点都有所证实，但是它们在釉层中的分布状态却不同。到了20世纪90年代，Nakai等学者借助光电子能谱技术揭示了铜红釉中铜的价态以及分布状态，提出了Cu_2O胶粒发色是铜红釉呈色的主要原因。目前，这一观点已经被广泛认可。

3.3 陶瓷烧成

3.3.1 瓷坯的烧成材料学

烧结是指利用热能使粉末坯体致密化的技术。其具体的定义是指多孔状陶瓷坯体在高温条件下表面积减小、孔隙率降低、机械性能提高的致密化过程。对于传统瓷器，烧成后的瓷体主要有3个相：玻璃相（由液相凝固而来），晶体和气孔（见图3-15）。其中，玻璃相和晶体占比最大，气孔很少。

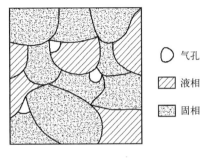

○ 气孔
▨ 液相
▨ 固相

图3-15 玻璃相、晶体和气孔

1. 陶瓷烧结

陶瓷烧结的驱动力就是总界面能的减少。粉末坯体的总界面能表示为γA。其中，γ为界面能；A为总的比表面积。这时，总界面能的减少为

$$\Delta(\gamma A) = \Delta\gamma A + \gamma\Delta A$$

瓷器烧结属于液相烧结，即在包含多种粉末的坯体中，烧结温度至少高于其中的一种粉末的熔融温度，从而在烧结过程中出现液相的烧结过程。在液相烧结的先后不同阶段，依次发生熔化、重排、溶解-沉淀、气孔排除。

（1）颗粒重排。在加热到高温时，坯体出现液相，由于毛细作用，液相逐渐向固态颗粒间铺展。由于液相的表面张力有收缩的趋势，因此

固体颗粒受力移动，倾向于堆垛得更为密实。

（2）溶解-沉淀。坯体中出现液相后，固态颗粒不断发生溶解-沉淀的过程。

在烧结中期，相互连续的气孔通道开始收缩，形成封闭的气孔，根据材料体系的不同，密度范围为 $0.9 \sim 0.95$。实际上，LPS[①]烧结比固态烧结更容易在较低的密度下发生这种气孔封闭。气孔封闭后，LPS烧结进入最后阶段。封闭气孔通常包含来源于烧结气氛和液态蒸汽的气体物质。

（3）气孔排除。 气孔封闭后，烧结进入最后阶段，此时气孔的表面张力继续推进烧结，但是，气孔内的物质需要通过体扩散传递到体外才能继续收缩，因此气孔排除速率不断变慢，此时气孔的表面张力逐渐会被内部的气压抵消而失去烧结动力。如果烧结温度过高，即所谓的过烧，气孔内部的蒸汽压将大过气孔表面张力，导致气孔扩大而造成烧结密度下降。

2. 影响烧结的几个主要因素

（1）在特定的温度下，颗粒的尺寸对于烧结体的形成有着至关重要的影响。经研究发现，当颗粒尺寸由1微米缩小到0.01微米时，烧结时间会大大缩短，降低 10^6 到 10^8 数量级。这意味着小尺寸颗粒的烧结体密度可以大幅提高，同时可以降低烧结温度和缩短烧结时间。因此，优化颗粒尺寸对于材料制备来说是至关重要的，可以有效提高材料性能和制备效率。

（2）粉体材料的烧结过程中，颗粒结块和团聚会对烧结的质量和效率造成不同程度的影响。结块是指一小部分颗粒在表面力和固体桥接作用下结合在一起，形成软团聚；而团聚则是指颗粒牢固结合和严重反应所形成的粗大颗粒，也被称为硬团聚。这些结块和团聚的颗粒都是通过表面力的相互作用而形成的。在烧结过程中，结块和团聚都会导致颗粒的表面积减少，从而影响烧结过程中颗粒间的相互作用。因为较小的颗粒表面积相对较大，它们更容易在烧结过程中形成有效的化学反应，并增加相互之间的相互作用。因此，当颗粒尺寸减小时，烧结体的密度会

① 脂多糖，Lipopolysaccharide。

更高，同时烧结温度和时间也会相应降低。

（3）颗粒形状对烧结的影响。只有在大量液相存在的情况下，才能使这些具有一定棱角形状的陶瓷粉体之间形成较高的结合强度。

（4）颗粒尺寸分布对于烧结样品密度的影响是十分重要的，因为不同尺寸分布的颗粒会在烧结过程中产生不同的动力学过程。这些过程包括颗粒间的"牵曳气孔"和晶粒的生长驱动力之间的力的平衡作用等。经过研究发现，颗粒尺寸分布越小，获得高烧结密度的可能性就越大。因此，在颗粒制备和加工过程中，粒度的分布控制是一个关键的技术难点，也是实现高品质烧结制品的必要条件。

（5）烧成温度是决定陶瓷制品性能的关键参数之一。它是制品在高温下经历的最后一道工序，影响着晶粒尺寸和数量，进而影响其微观结构和性能。在烧制过程中，适当提高烧成温度可以促进固相扩散或液相重结晶，从而促进陶瓷的致密化和晶化，提高其物理、化学和力学性能。然而，过高的烧成温度也会带来诸多问题，如瓷器变形、工艺难度加大等，同时会使晶粒过大或少数晶粒猛增，从而破坏组织结构的均匀性，导致产品性能下降。因此，合理控制烧成温度，才能实现制品性能的最优化。

（6）保温时间是影响烧成产品性能的重要因素之一。在最高温度下适当的保温时间可以促进坯体的物理化学变化和晶粒生长，使坯体的液相量达到最优，并逐渐形成均匀的组织结构。这样，烧结体不仅具有足够的强度和韧性，还具有优异的物理和化学性能。然而，过长的保温时间会导致晶粒溶解，降低材料的机械性能，从而影响最终的产品质量。因此，在确定保温时间时需要根据具体材料的特性进行科学的控制和调节，以达到最佳的烧结效果。

（7）烧成气氛对产品性能的影响。气氛对元素离子化合价有重要影响，对坯的颜色和透光度以及釉层质量的影响巨大。

（8）升温与降温速度对产品性能的影响。过快的升温会导致坯体的温度不均匀，并导致坯体开裂变形；降温速度太快很多时候会造成产品

外表龟裂，甚至整体炸裂。

3.3.2 釉彩的烧制

1. 釉料在加热过程中的变化

（1）Na_2CO_3 与 SiO_2 在 500 摄氏度以下生成 Na_2SiO_3；$CaCO_3$ 与高岭土在 800 摄氏度以下形成钙铝尖晶石（$CaO \cdot Al_2O_3$），在 800 摄氏度以上形成 $CaSiO_3$；PbO 与 SiO_2 在 $600 \sim 700$ 摄氏度生成 $PbSiO_3$。此外，ZnO 和 SiO_2 通过固相反应生成硅锌矿（$2ZnO \cdot SiO_2$）。

（2）在釉料制备过程中，熔融釉料是至关重要的。然而，这些釉料在高温下会出现液相，从而导致反应的发生和化学成分的溶解。液相的出现主要有两种情况：一是原材料本身的熔化，如长石、碳酸盐、硝酸盐等；二是一些低共熔物的形成，如碳酸盐与石英、长石、铅丹与石英、黏土、硼酸与石英及碳酸盐，氟化物与长石、碳酸盐，以及乳浊剂与含硼原料、铅丹等。随着温度的升高，最初的液相逐渐增加，使得粉末逐渐转化为有液相参与的固相反应，导致釉料成分不断溶解，最终形成熔液。这种液相转化的过程是一个复杂的过程，需要精细的控制和理解，以确保釉料的质量和性能。

2. 釉层冷却时的变化

（1）有些晶相溶解后再析晶，形成微析晶。

（2）高温黏度随温度的降低而增加，再继续冷却，釉熔体变成凝固状态。

（3）有些物质分解不完全，产生的气体未完全排除，以及坯体中碳素氧化后生成的气体未来得及排除，这些气体在坯体中形成气泡。

3. 坯、釉中间层的形成

由于坯、釉化学组成上的差异，烧成时二者相互通过固相反应，相互渗透，在接触面处形成中间层。胚釉中间层的形成对制品的性质、特别是对外观质量有非常重要的影响。

在釉层冷却过程中，如果其热膨胀系数与瓷器坯体相差过大，会有

缺陷产生。

（1）釉层热膨胀系数远大于瓷器坯体。此时釉层中产生拉应力，在瓷坯体中产生压应力，由于瓷坯体厚重，该应力对瓷坯体基本没有影响（见图3-16），但是会将薄弱的釉层拉裂以缓解应力，即所谓的开片，染色后成为"铁线"。

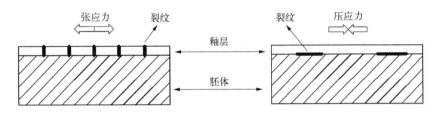

图3-16　釉层与坯体间的应力

英国科学家葛里菲斯深刻认识到了脆性材料的断裂破坏机理，指出裂纹扩展是导致脆性材料破坏的关键因素。他认为，材料的断裂强度取决于裂纹的大小和裂纹失稳扩展的应力。当外力对材料作用的应变能恰好能够扩展裂纹并形成新表面时，材料将发生断裂。这一发现被称为葛里菲斯公式，为材料力学领域的研究提供了重要的理论依据，据此，他提出了葛里菲斯公式：

$$\sigma_f = \left(\frac{2E\gamma}{\pi a}\right)^{\frac{1}{2}}$$

式中，σ_f为断裂应力；E为弹性模量；a为裂纹长度之半；γ为表面能。

开片后，实际上每个片仍然是处于拉应力状态。比较而言，整体的釉层含有很多的薄弱或缺陷处，开片后，每片内部的薄弱处较少也较小，所以，在一段时间内碎片是稳定的，随着时间推移，应力导致片内的裂纹亚稳定生长，并最终在达到临界长度时，使得片再次开裂，形成所谓的"金丝"。

（2）釉层热膨胀系数远小于瓷器坯体。此时，如图3-16所示，在釉层中产生压应力，在瓷坯体中产生拉应力，如果釉层热膨胀系数略小于

瓷器坯体，釉层中的压应力会提高釉层的力学性能，这是较为理想的状态，但是如果釉层热膨胀系数远小于瓷器坯体，釉层中的压应力过大，根据泊松效应，即当材料在一个方向被压缩时，它会在与该方向垂直的另外两个方向伸长，这将会导致釉层与瓷坯体剥离。

4. 确定釉料配方的原则

（1）根据坯体的烧结性质来调节釉的熔融性质。釉料必须在坯体烧结温度下成熟并具有较宽的熔融温度范围（不小于30摄氏度），在此温度范围内釉熔体能均匀地铺开在坯体上，不会被坯体的微孔大量吸收而造成干釉，在冷却后形成平整光滑的釉面。

（2）使釉的热膨胀系数与坯体热膨胀系数相适应。一般要求釉的热膨胀系数略低于坯体的膨胀系数，二者相差程度取决于坯釉的种类和性质。

（3）坯、釉的化学组成要相适应。为了保证坯釉紧密结合，形成良好的中间层，应使二者的化学性质既要相近又要保持适当差别，一般以坯釉的酸度系数来控制；酸度强的坯配酸性弱的釉，酸性弱的坯配偏碱性的釉，含 SiO_2 高的坯配长石釉，含 Al_2O_3 高的坯配石灰釉。

（4）正确选用原料。釉用原料较用坯原料复杂得多，既有天然原料又有多种化工原料。天然原料主要有石英、长石、黏土、石灰石、滑石等。釉料中 Al_2O_3 最好用长石而不是黏土引入，以避免因熔化不完全而失去光泽。为提供釉浆的悬浮性，釉中的 Al_2O_3 部分地由黏土引入，其用量应限制在10%以下。引入碳酸钡可使釉更加洁白或增大乳白感；碳酸锶对减少釉中气泡是颇有效的；用等量的萤石置换石灰石，可制成玻化完全、熔融非常好的釉；用硅灰石代替部分长石，能消除釉面针孔缺陷，增加釉面光泽、扩大熔融范围。以滑石引入 MgO 可助长乳浊作用，提高白度，同时又能改善釉浆悬浮性，增加釉的烧成范围，克服烟熏和发黄等缺陷。

3.3.3 主要的施彩方法

传统陶瓷主要有3种加彩方法：釉上彩、釉中彩和釉下彩。

1. 釉上彩

釉上加彩是一种精美的陶瓷装饰技法，通过在瓷器釉面上使用各种彩料绘制各种纹饰来增加瓷器的艺术价值。这种技法有着多种不同的形式，如彩绘瓷、彩饰瓷、青花加彩瓷、五彩瓷、粉彩瓷、色地描金瓷以及珐琅彩等，每种形式都有其独特的风格和特点。釉上彩料的品种繁多，色调鲜艳，纹样也较为突出，操作相对釉下彩较为简便。但是，由于其表面光亮度较低，长期使用后容易磨损变色，而且在受到酸性食物的侵蚀时会溶出铅、镉等有毒元素，对人体健康造成潜在威胁。釉上釉下混合彩则是一种更为复杂的技法，通过先烧制釉下彩，然后在适当的部位上涂绘釉上彩来实现更加精细的装饰效果。最终形成了青花类、色釉瓷类和彩瓷类三大系列，每种系列都有其独特的艺术魅力和文化内涵。

我国古代陶瓷器釉彩的发展，是从无釉到有釉，又由单色釉到多色釉，然后再由釉下彩到釉上彩，并逐步发展成釉下与釉上合绘的五彩、斗彩。

2. 釉中彩

在陶瓷制作的过程中，釉中彩的应用是一种卓越的艺术技术。然而，釉中彩并不是一种单一的技法，而是由两种不同的方法形成的，这就需要将其分成两个小类。其中一种釉中彩被称为"制作性釉中彩"，这种釉中彩的制作是在陶瓷烧制前的制作阶段，按照由外到内的釉彩层次进行施釉和绘彩。在器物烧成后，依然保持着"釉—彩—釉—胎"的层次关系，这是传统工艺釉中彩技术的代表。清代康熙"豇豆红"是一件制作性釉中彩的杰作，其施釉方法是先施底釉，后施色料，再施面釉，最后进行烧制，从而形成了绝美的艺术效果。

除了传统工艺中的制作性釉中彩之外，还有一种烧成性釉中彩。这种釉中彩的形成并不是在制作工艺中施釉绘彩，而是在烧成过程中彩料与釉料相互作用，彩料自然沉入釉中形成的。这种釉中彩的效果更为柔和，渐变自然，让人联想到水墨画的晕染效果，是现代陶艺家创作艺术陈设品时非常理想的材料。它可以与釉上彩相结合，创造出更加丰富的

装饰效果，让人感受到陶瓷艺术的魅力和无穷的可能性。

上述工艺充满迷人的魅力，从材料物理化学角度来理解其机理是有益的。

色料润湿过程与釉料体系的界面张力有关。如果不考虑重力，一个色料颗粒在熔融釉层表面上，当达到平衡时，形成的接触角与各界面张力之间符合下面的杨氏公式：

$$\gamma_{汽固} = \gamma_{固液} + \gamma_{汽液} \times \cos\theta$$

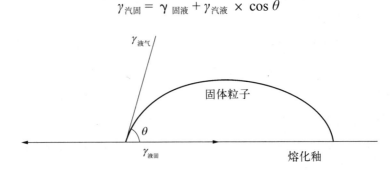

图3-17　颜料颗粒在釉面受到的表面张力

一般来说，固液接触角是小于90度还是大于90度作为是否浸润的界限，固液接触角越小，浸润性越好。

如图3-17所示，由于色料本身是金属氧化物或与之的混合物，故在高温釉层熔化后，如果熔融体与色料浸润良好，则因表面张力的作用，釉层会爬升到色料表面，结果是绘于釉面的彩料被吸入，表面张力将其拉下釉层而发生色料的下沉，这样就会出现两种不同的烧成效果：

（1）若在高温黏度较低、流动性较大的釉面施彩，则在高温熔融时，由于表面张力的作用，彩料完全沉入釉中后彩器釉面均匀平整，无凸起现象。

（2）若在浓度相对较高、瓷釉釉汁高温黏度较大，从而熔融后流动性小的乳浊釉面施彩，则烧成时窑温虽能达到胎体瓷化和釉层玻化要求，但釉面不易流动匀平，因而彩料及其周围的釉面多多少少都有凸起现象。巩县窑"唐青花"使用的是流动性较大的石灰釉，"青花"纹饰部分一般

不凸起，但在有的标本中也发现有凸起现象。

釉中彩的晕散效果也与浸润性有关，系熔化的釉体由于毛细作用进入色料颗粒之间所引起的，色料在熔化的釉体中的布朗运动，对扩散也有一定影响，但不是决定性的。

3. 釉下彩

入窑高温（1 200～1 400摄氏度）一次烧成。烧成后的图案被一层透明的釉层覆盖在下边，表面光亮柔和、平滑不凸出，显得晶莹透亮。

元、明、清时期景德镇青花瓷是釉下彩的最成功制作，也是中国瓷器的代表品种之一。釉下彩包括青花、釉里红、釉下三彩、釉下五彩、釉下褐彩、褐绿彩等。釉下彩瓷的施彩纹饰部分不凸出釉面，有的甚至下凹。这一现象也与釉层与色料的浸润性较差有关，由于较差的浸润性，色料图案上面的釉层较薄，冷却收缩时，釉层塌陷到色料表面，甚至直接漏出底层的色料。釉下彩的色料与釉的浸润性也不能太好，否则熔化的釉体由于毛细作用而进入色料颗粒之间造成图案的晕散，甚至将图案剥离浮起。

4. 青花瓷装饰

青花瓷主要采用了釉下彩技艺，在胎体中加入Co作为着色剂，在胎体上勾勒，并于表面上施以透明釉，在高温窑中烧制后便得到了白底蓝花的青花瓷，青花瓷最早见于唐代河南巩县窑。据说青花瓷得以出现是陶工们经过反复尝试，掌握了使用钴土矿烧制方法，画工们在胎底上直接作画，再在胎上施一层白釉，就得到了青花瓷。

元朝中后期，青花瓷的烧制技艺已十分成熟，生产出了大量精美绝伦的珍品，元至正年间的官款青花瓷最为珍贵，但仅有200余件传世。

明朝时，青花瓷发展达到巅峰，江西景德镇青花瓷最为出名，其瓷器胎釉洁润、色彩高雅、艳而不俗。清代康熙年间的青花瓷又在此基础上取得了辉煌发展，江西景德镇瓷器取料于浙江，浙江的钴土矿烧制的瓷呈宝石蓝，色彩奇特，极为艳丽，但陶土稀少，至雍正、乾隆年间出产的青花瓷已不再具有康熙年间高雅的宝石蓝了。

除江西景德镇之外，全国还有诸多青花瓷生产地，如云南建水、则西、玉溪等地，明朝时在江西也一度涌现出乐平、吉安青花瓷，还有浙江安吉、广东汕头、福建福州、湖南益阳等都是青花瓷的重要产地。但不论是造型艺术还是色彩纹饰都不及江西景德镇烧制的青花瓷。

从青料的种类来分，包括苏麻离青、平等青（陂唐青）、石子青、回青、浙青、珠明料和化学青料等。各类青料的产地、颜色、使用年代都有较大差别，这是鉴别各朝代青花瓷的标准之一。

5. 釉里红

釉下彩大类中釉里红极为出众，着色剂以氧化铜为主。元朝景德镇窑中就出产了许多珍品釉里红，采用了与青花瓷制作相似的工艺，也在胎底上绘图，并于其上罩一层白釉，再于高温窑中烧制。

另外，景德镇窑还烧制出了对青花与釉里红同时着色的瓷器。由于烧制工艺复杂，我国现存的这种瓷器十分稀少。

清朝中后期的瓷器色彩更加丰富多变，也不再局限于花草鱼虫，龙凤图案更多地出现在瓷器中，画面由红、蓝两色组成，蓝中带红，红中有蓝，俗称"青花加紫"，还出现了用釉上绿彩代替青花色的瓷器，或用釉上矾红彩代替釉里红的工艺，装饰效果也宛若青花釉里红。

6. 釉下五彩

清光绪三十三、三十四年（1907、1908年）间，湖南瓷业学堂研制出黑、蓝、红、褐、绿等5种高温釉下彩颜料，醴陵从此烧制出名扬天下的釉下五彩瓷。

7. 瓷器的其他装饰方法

瓷器装饰方法有很多，可在施釉前对胚体或胚表面进行装饰，也能对釉层本身在釉面上或釉面下进行装饰，常用的有以下几种方法。

（1）雕刻，包括雕花、剔花、堆花、镂花、浮雕及塑造。

（2）采用色胚色泥，涂化妆土。

（3）色釉包括颜色釉、艺术釉（如结晶釉、岁纹釉、雪花釉等）。

（4）釉上彩绘包括古彩、粉彩、新彩以及印花、刷花、喷花与贴花。

（5）釉下彩与釉中彩，其中有贴花、彩绘、彩印。

（6）贵金属装饰，其中包括亮金、磨光金与腐蚀金颜色釉。

3.4　陶瓷艺术品的保护和修复

3.4.1　陶瓷艺术品的保护

陶瓷类文物以硬脆为特征，虽不怕虫咬霉变，但容易因碰撞而破损，故陶瓷类文物保存的重点是防止机械性损伤。另外，在日常保存中还要注意不经意而产生的化学性伤害。

1. 保存环境

陶瓷文物是人类智慧和文化的珍贵遗产，由于其物质结构和化学性质的相对稳定，所以受到温度和湿度伤害的概率相对较小。瓷器在一定的温度和湿度范围内能够平稳地存在，不受太大的损害。然而，若在短时间内温度差异过大，就可能导致器内热胀冷缩加剧，使釉层受损脱落，甚至会加剧器型的损害。另外，过高的湿度会导致胎釉接合处的水分扩散，水在瓷器表面的浸润性使得裂纹尖端承受张应力，从而促进裂纹的扩展，加剧胎釉分离。如果过大的湿度和温差同时作用，那么瓷器的损伤就会更加明显。因此，我们需要妥善保护和保存这些珍贵的文物，以便后人能够继承和欣赏这些文化遗产。

陶瓷器的保存需要注意防尘，因为灰尘虽微小，但成分复杂，含有各种微小颗粒和化学物质，它们可能进入陶瓷器表面的伤痕和裂口中，随着湿气作用引发张应力，进而加剧胎釉的磨损和裂纹的形成。

此外，过强的光照也会对陶瓷器造成损伤，特别是紫外线对修复后的器物影响更为严重。如果瓷器长时间暴露在阳光下，其胎釉会受到光化学作用，颜色发生变化，而光、温、湿、灰的联合作用会对其产生更为不良的影响。尽管光照对瓷器的损伤表现得比较缓慢，但却不能被忽

视。因此，我们需要注意防尘并避免瓷器长时间暴露在强烈的光线下，以保证瓷器的保存质量和寿命。

2. 清洗

每一件新出土的陶瓷器都是历史的见证，珍贵而脆弱。为了让这些古老的器物重见天日，我们需要给予它们最妥善的待遇。在刚刚出土时，我们应该让它们自然晾干，慢慢恢复它们的硬度，而不是急于求成、暴露在阳光下。当它们完全干燥后，我们可以考虑是否需要清洗。若可以清洗，我们应该谨慎操作，避免使用硬物刮刷。在清洗时，要控制好水温，尤其是在冬季清洗厚胎瓷器时，要防止因温度变化导致器物爆裂的情况发生。

3.4.2 陶瓷艺术品的修复

陶瓷的修复工作需要经过多道环节，其中清洗是一个至关重要的步骤。清洗的目的在于除去器物表面和断裂处的各类污物，如泥土、灰尘以及可溶性盐等有害物质，以便后续步骤的进行。但对于结构松散、表面风化的陶器及彩绘、釉彩极易剥落的彩绘陶和釉上彩等器物，修复人员需要先加固和保护，以免在清洗过程中造成更大的损伤。只有经过仔细的判断和谨慎的处理，才能让这些古陶瓷器重现往日的光彩，让人们更好地了解和感受古代文化的博大精深。

拼接陶瓷器是一项精细而又艰巨的工作，需要耐心、细致和精准的手法。每一块瓷片都必须准确地拼接到正确的位置，否则就会导致器物不平整、变形等问题出现。对于严重破碎的陶瓷器，首先要对残片进行仔细的分析和编排试拼，根据颜色、纹路、纹饰、厚薄、弧度和部位特征等进行逐一匹配。在拼接时，必须采取精确的方法和技巧，避免出现任何偏差或失误。为了确保拼接的准确性，还需使用专门的写瓷蜡笔进行标记或做上记号，以避免顺序颠倒或拼接错误。

配补是修复古陶瓷器的关键工序之一，它要求技艺高超、经验丰富的修复师傅，使用无色透明、质地相近、耐老化能力强、凝固速度

快的黏合剂进行补配。补配的过程必须以器物原有的样式特征、质地、风格手法及文献、图片的相关记载为依据，严格按照比例、大小等要素，将缺失的部分精细地补配起来，使其与原有的器物完美融合，不留痕迹。同时，在补配过程中，修复师傅要严格遵循不可凭自己的想象去主观臆造的原则，如遇到不清楚的情况，应当留缺，不能盲目地进行补配。

打底是陶瓷修复中非常重要的一个步骤，通过使用高附着力的涂料和适量的填充料，制作出一种叫作"打底腻子"的涂料，然后将其一层层涂抹在修复部位上，使其表面变得平整光滑。这个过程需要反复涂抹和打磨，用各种型号的水砂纸反复擦拭和打磨，直到手触摸接缝处感觉光滑无阻。只有这样，修复部位才能无缝接合，恢复器物原本的美丽面貌，为后续的作色、仿釉等步骤打下坚实的基础。

作色是陶瓷修复中的精髓之一，它需要修复人员运用丰富的色彩知识，巧妙地运用色彩搭配和渐变技巧，将修复部分的颜色和原有器物的颜色完美融合，达到修饰和淡化修复痕迹的目的。这项工艺需要修复人员具备高超的绘画技巧和敏锐的色彩感知力，才能完美地还原古代瓷器的精髓。仿釉则是在作色后的修复部分使用仿釉材料，经过精心调配和涂刷，模拟出瓷釉的光泽和透明质感，使修复部分与原有器物在外观上无法区分，完美地还原了器物的原貌。

在瓷器修复中，仿釉是一个十分关键的环节。仿釉的好坏直接关系到修复后的器物能否重现其原有的美丽光泽。而选择适合的仿釉基料是成功修复的保证。选材时需考虑多个方面因素，不仅要便于施工，且经过固化后还要有良好的釉质感，能够与颜料完美结合。此外，涂层的附着力也是非常重要的，它能够保证修复后的器物不易脱落，长时间保存。最后，抗老化性能也是需要考虑的因素之一，因为它直接影响到修复后的器物是否会发生变色和变质。综上所述，选材时需综合考虑多个方面的因素，确保选择的仿釉基料具备良好的性能和适合的特性，从而达到修复后的瓷器处于最佳状态。

本章参考文献

［1］戴若冰.陶瓷色料及其应用技术[J].佛山陶瓷，2001（3）：28.

［2］戴若冰.陶瓷色料及其应用技术（二）[J].佛山陶瓷，2001（4）：30.

［3］陈猛.明清景德镇祭红釉呈色机理的研究综述[J].山东陶瓷，2018（6）：22.

［4］张文丽.色料的呈色机理、生产及应用[J].中国陶瓷工业，1997（2）：10.

［5］包启富，董伟霞，周健儿.烧成制度和工艺条件对祭红釉影响[J].砖瓦，2018（10）：41.

［6］朱瑛，姚英学，周亮.硬度测量技术现状及发展趋势[J].机械科学与技术，2003（S1）：6-7.

［7］王昕，田进涛.先进陶瓷制备工艺[M].北京：化学工业出版社，2009.

［8］王巍.中国考古学大辞典[M].上海：上海辞书出版社，2014.

［9］李刚，李良.浅谈馆藏瓷器的修复方法[J].四川文物，2002（2）：85-86.

［10］黄善哲.从古代瓷器的修复说起[J].湘潮（下半月），2013（6）：82-84.

［11］温玉鹏.宋韵元风——杭州博物馆馆藏宋元瓷器赏析[J].艺术市场，2019（3）：78-81.

［12］张志华.云破青出——中国青瓷艺术对色的追求[J].创意与设计，2014（4）：74-79.

［13］曹炜丽.景德镇仿古瓷的技术发展、现状和展望[D].景德镇：景德镇陶瓷学院，2013.

［14］钱宝城，律海明.古瓷在显微镜下的特征[J].文物鉴定与鉴赏，2011（10）：52-57.

［15］律海明.瓷器微观鉴定之我见[J].文物鉴定与鉴赏，2010（9）：10-13.

［16］黄蔚，徐亮，李振华.浅谈古陶瓷鉴别[J].景德镇高专学报，2010，25（1）：122-123.

［17］胡渐宜.关于古代青花瓷器的修复[J].考古，1990（5）：471-472.

［18］李传猛，范良成，黄玉叶.陶瓷色料生产过程的工艺控制[J].陶瓷，2019（5）：15-17.

［19］王榕茂.浅析一次烧高温颜料陶瓷绘画因素[J].佛山陶瓷，2013，23（7）：49-50，52.

［20］陈尧成，张福康，张筱薇，等.唐代青花瓷器及其色料来源研究[J].考古，1996（9）：81-87+92+104.

［21］王坤.仿哥窑瓷的研制[D].济南：齐鲁工业大学，2018.

［22］肖著珏.陶瓷坯釉配方优化设计方法初探[J].中国陶瓷，1990（3）：15-20.

［23］胡智荣.坯釉化学组成的配比与烧成之关系[J].陶瓷，1978（4）：11-16.

［24］邱再林，骆颂，李家铎，等.颗粒度对陶瓷釉用色料发色的影响研究[J]，中国陶瓷工业，2015（22）：11-16.

［25］佚名.皇家哥本哈根[J].家饰，2009（5）：184-184.

［26］程红琳.浅谈钧窑特色及色釉瓷的传承[J].景德镇陶瓷，2020（6）：45-46.

［27］佚名.钧窑玫瑰紫釉葵花式花盆[J].紫禁城，2019（6）：10-11.

［28］赵俊璞.从保护文化生态多样性角度谈汝窑的定义与分类[J].美与时代：创意（上），2020（3）：58-60.

［29］张艺博.北宋汝窑制瓷工艺浅析[D].郑州：郑州大学，2018.

［30］李国桢，孟玉松.汝窑天青釉呈色的化学热力学分析[J].广东陶瓷，1992（2）：1-5.

［31］张锡秋.英国骨灰瓷[J].山东陶瓷，2002，25（4）：12-14.

［32］马铁成.陶瓷工艺学[M].北京：轻工业出版社，2018.

［33］高守雷.古陶瓷修复与保存[J].检察风云，2015（7）：86-89.

第4章

绘画艺术

最古老的绘画据信位于法国肖维岩洞，部分历史学家认为它可以追溯至 32 000 年前。那些画由红赭石和黑色颜料绘制而成，描有马、犀牛、狮子、水牛、猛犸象或是打猎归来的人类。石洞壁画在世界各地均十分常见，如在法国、西班牙、葡萄牙、中国、澳大利亚及印度等国家。

一般认为，从中国等东方文明古国发展起来的东方绘画，与从古希腊、古罗马等地发展起来的以欧洲为中心的西方绘画，是世界上的两大绘画体系。这两大绘画体系在历史上互有影响，对人类文明都做出了各自独特的重要贡献。绘画艺术具有很大的主观创造性，既可以用具象的手法表现客观现实世界，也能运用抽象手法表现超时空的思想世界，画家可以运用艺术来表达对生活和思想的真挚情感和感悟。绘画因此成为人们最容易接受和最喜爱的一种艺术形式。

4.1 蛋彩画和油画

4.1.1 辉煌的蛋彩画

图 4-1 的《最后的晚餐》是一幅广为人知的大型蛋彩壁画，文艺复兴时期由达·芬奇在米兰圣玛利亚感恩修道院中修士用膳的食堂墙壁上绘成的，1980 年被列为世界遗产。

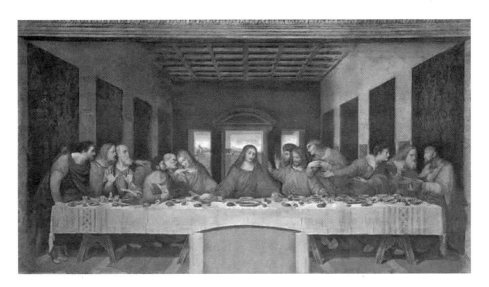

图4-1 《最后的晚餐》

　　《最后的晚餐》取材于《新约圣经》：这是圣婴耶稣最后一次来到耶路撒冷，这是一次阴谋，犹太教的祭司要趁他来过逾越节时将他逮捕。为了得到耶稣的行踪，祭司给了耶稣的门徒犹大30枚银币，犹大便出卖了耶稣。犹大与祭司约定，他亲吻的人是耶稣。到了夜里，耶稣与他的十二门徒共进最后一次晚餐，耶稣忧伤地说："这是最后一次晚餐，你们中有人出卖了我！"画中表现的正是十二门徒闻言后的表现，他们有的震惊、有的惊恐、有的震怒。《最后的晚餐》生动的描绘了这一刻的场面。

　　《最后的晚餐》宽4 200毫米，长9 100毫米。达·芬奇是文艺复兴时期的大师，他不但在绘画表现方面力求创新，在构图、形象、色彩诸多方面也颇有建树。达·芬奇画中运用了文艺复兴时期发明的透视法，构图方面采用了一字构图法。画面中耶稣充满忧伤坐在中间，光从身后的窗户里照在他的脸上，显得纯净肃穆。他话已说完，双臂展开放在桌子上，低头垂目。画中只有耶稣沉静地坐着，威严却极富感召力。耶稣两侧的弟子们是躁动不安的，他们有的惊恐万分，神情各异，有的愤怒无比，有的表现难以置信，有的惊恐不已，每个人的神情、动作、表现都各有不同，尤其是惊恐的犹大，他不知所措，肘部碰翻了油瓶，身体后

倾，满脸的惊恐和紧张。达·芬奇被称为文艺复兴时期光影对比之父，《最后的晚餐》就运用了明暗对比法，画家运用明暗作为构图的分界因素，将画面的中心位置的明亮的部位都让给了耶稣及其十二门徒，是他们都置身于神秘而宁静的高光中。德国作家贡布里希曾用"哑剧"形象地描述这一作品的意境和气氛，可谓十分恰当。《最后的晚餐》是达·芬奇众多画作中具有代表性的一幅，对后世影响巨大，他将文艺复兴时期之前只追求宗教精神，不讲究构图、比例、客观色彩的作画之风，用科学与艺术的方法，凭借画家高超的艺术水平相互融合，将宗教故事用创新的作画方式重新演绎，具有承上启下的历史作用。

达·芬奇的杰作《天使报喜》（见图4-2），又名《圣母领报》，是一幅画在木板上的蛋彩画。《天使报喜》属于达·芬奇早期的杰作之一，画这张画的时候达芬奇才21岁。此画现藏于佛罗伦萨乌菲齐博物馆，描写的是《新约全书·马太福音》第一章第一节马利亚受圣灵感孕的故事。马利亚许婚了木匠约瑟后，没有同房，就受到圣灵感召而怀孕。在路加福音第一章中是这样记载的：天使加百列奉神的差遣，去拿撒勒城到一个童女那里。童女的名字叫马利亚，她已经许配给了大卫家的约瑟。天使进去，对马利亚说：承蒙大恩的女子，我问你安，主和你同在了。马利亚听了这话很惊慌，又反复想这样的问安是什么意思。天使对她说：

图4-2 《天使报喜》

马利亚，不要怕，你要怀孕生子，可以给他起名叫耶稣。

在达·芬奇之前已经有很多画家画过了这个题材。这幅画，达·芬奇采用了横幅构图，是为了让视野更加开阔，以便于展现贵族美丽的庭院生活。背景整洁美观的大庭院是运用科学的焦点透视法来展现的，宅院内华贵的建筑以及马利亚跟前的雕花桌子都经过仔细的推敲、安排。天使和圣母之间，以花圃隔开，远方的海和山，笼罩在一片迷蒙雾气中，象征天国。这是达·芬奇创造的独特的表现平远的画法，被称为"雾状透视法"。这种画法所展现出来的背景很像中国的水墨山水画，呈现出一种朦胧的意境。

这里的画面极富戏剧性，达·芬奇选用对称的形式，刻画了跪在草坪上传达神旨的天使和正悠闲地在庭院读书的马利亚。马利亚的神态平静，然而左手往后一缩的动作显露出她内心的惊讶。圣母灰蓝色的袍子从双膝延伸到地面，光影的转换，产生了非常强的立体感。据说为了研究衣纹光影，达·芬奇把布匹浸泡在稀释的石膏水中，趁柔软时，折叠出衣纹，等石膏水干了，衣纹固定，他便一次一次地从各种角度练习描绘光影的变幻。

左边的天使加百列，跪在地上，左手拿着一枝百合花，象征着"圣处女"的纯洁，右手前伸，向圣母告知受孕。这幅画中天使的翅膀十分强壮有力，所有这一切，都是为了寻求通过绘画平面反映事物的准确性。

圣经故事是文艺复兴期间最重要的主题之一，乔瓦尼·贝利尼也创作了大量以此为题材的杰作。

图4-3的《圣母和熟睡的圣婴》是一幅细致入微、独一无二的画作，是乔瓦尼绘画创作的典型主题。画面中，圣婴赤裸着身体坐在一个大理石阳台上，圣母托扶着圣婴。圣母的外观形象脱离了拜占庭圣像的模式，如圣母戴的头巾没有遮盖住全部的头发，头巾的下方还别着一个镶嵌着金子、珍珠和红宝石的别针。在这幅画中，人物的表情都非常严肃。从圣母右手的动作上，可以看出画家受到拜占庭圣像画《指明道路的女人》的影响。圣婴脸上的悲伤表情，看起来很像一个成人而不是儿童。他一只手放

在胸前，让人想到礼拜仪式中的动作"这是我的过错"。圣婴坐着的窗台由大理石制成，象征着耶稣在十字架上被钉死之后安放遗体的石板。

希腊神话同样是文艺复兴期间画家向往自由和美的创作主题之一，波提切利的《雅典娜与半人马仙托》（见图4-4）即是此类题材的杰作之一。

图4-3 《圣母和熟睡的圣婴》

图4-4 《雅典娜与半人马仙托》

在希腊神话中，宙斯劫夺欧罗巴，后来到克里特岛生了两个儿子，一个叫弥诺斯，成了克里特王，他娶了帕西淮为妻。不安分的帕西淮和一头公牛偷情生下一个人牛各半的怪物肯陶洛斯，并命令战败的雅典：每七年送来七对童男女给陶洛斯食用。这幅画描绘的正是帕拉斯俘获肯陶洛斯的情景。文艺复兴时期的画家尚不能从神灵控制下摆脱出来，因此只能借用神话宗教题材来描绘自己对现实生活的认识和理解。

《雅典娜与半人马仙托》是对正义的颂扬。画家展现了扎实的造型功力，使用光影明暗很好地使人物具有了立体感，此画线条优美，明暗分明，写实手法描绘的人物身材丰盈，苗条协调，衣物随风飘荡，衣襟随风飘动形成流动的线条，正是文艺复兴时期追求的人文主义影响着波提

切利，让女神雅典娜也具有人类妩媚多姿的人体美。

画作《维纳斯的诞生》（见图4-5）是画家波提切利创作于1477年的一幅蛋彩画，现由意大利佛罗伦萨乌菲奇美术馆收藏。这幅画是文艺复兴以来的第一幅直接来自古典神话并首次描绘女性裸体形象的作品。从海洋的泡沫中诞生的美神维纳斯站立在一只蚌壳上，从爱琴海中缓缓浮水而出，花神和风神轻轻地把她送到岸边，右岸上的森林女神手持用鲜花装饰的锦衣在迎接美神。天空下着玫瑰花雨，海面微微荡漾着波浪，整幅画充满迷人的情调。

这幅蛋彩画以维纳斯女神为中心，构图简洁明快。从此画看出，维纳斯深受希腊艺术的影响，追求雕塑艺术的健美与纯净，从画中可以看到卡庇托利维纳斯的痕迹，但缺少雕塑艺术的强健美和高贵感。维纳斯以古典的歇站式立在贝壳上，S形身体微微摆动。洁白的肌肤，典雅的姿态，垂落飘洒的金发，温柔而略带忧伤的面庞，让人感到女神的无比温存和动人。

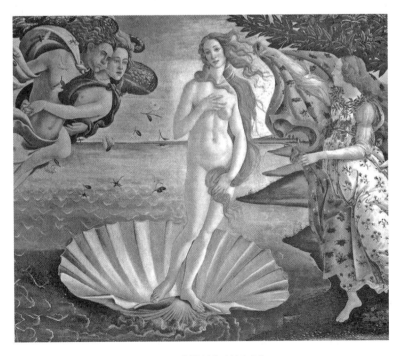

图4-5 《维纳斯的诞生》

此画通过对维纳斯伤感的神情和秀美的姿态的描绘，为我们展现了一个复杂、矛盾而又富有诗意的形象。波提切利在这幅作品中，摒弃了诗句中繁复喧杂的描写，而是将人物主体设置在宁静的海面上，使维纳斯与神秘宁静的海面相映成趣，来衬托被人们誉为文艺复兴精神的缩影——维纳斯。

从这些大师的杰作中，我们看到了蛋彩画的艺术魅力。在绘画中不同的材料往往能创作出风格迥异的作品，蛋彩画的特点是蛋清融合颜料，让颜料在画布上更容易速干，不需要等颜料干透再继续作画。其次，蛋彩与很多材料都可以充分融合，它能与水性颜料融合，又能与油性颜料融合，因此各种颜料可以在画布上充分融合，保持颜料鲜艳和稳定。蛋彩颜料也有其局限性，因为速干的原因，让画面各笔触间的衔接更加生硬，很难达到自然柔和的过渡。另外，颜料干后不再溶于油和水，再想上色就会出现颜料叠加而不融合，造成画面色彩生硬的效果。

4.1.2　源于蛋彩画的油画

油画的发明和使用，是源自15世纪文艺复兴时期的蛋彩画，后来尼德兰画家艾克将其改良，使绘画材料得以发扬光大，逐渐形成油画颜料。后世因艾克在油画颜料的改料和使用技法的研究方面作出了重要贡献，所以将艾克誉为"油画之父"。油画颜料经过不断的尝试、发展、改良，近代以来画家们使用的颜料多为亚麻籽油调和的作画材料，在特制的画板或油画布上作画，油画颜料与画布接触充分，即使多种颜料叠加也不会让各种色彩脏乱，让画家可以随心所欲地创作出明暗变化大、色彩丰富多变、形象生动自然的画作。油画颜料充盈，不具有透明度，覆盖力强，可以一层层叠加，并且颜料属于慢干材料，更便于画家们进行几个月甚至几年的长期创作，能够很好地添加、修改绘画内容，所以绘画时可以由深到浅，逐层覆盖，实现柔和的过渡衔接，对细节进行非常细腻的刻画，使画面产生立体感，表现力更加强大。

作为油画创作的先驱者，艾克的作品《阿尔诺芬尼夫妇像》（见

图4-6）表现出其对空间、光线以及细节、质感的高超把握，做到了人物的精细描写和光影的微妙表现，使这幅作品成为油画发展的里程碑。艾克把神圣的内容拉入现实世界中，着力描绘现实生活、世俗人生的丰富多彩。这件名作是一幅肖像画。画家真实地描绘了阿尔诺芬尼两人的特征和精神状态，对除了人物之外的室内环境、器具都做了逼真的描绘。作品中人物的手势动作、环境道具都有民俗的含义，十分有趣：阿尔诺芬尼夫妇的手势表示

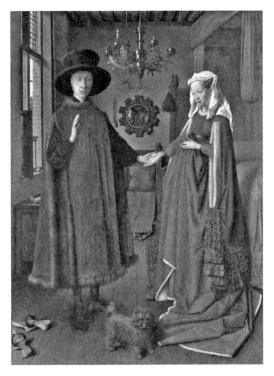

图4-6 《乔凡尼·阿尔诺芬尼夫妇像》

相互的忠贞，两人双手环绕，互相触碰对方的手心，表达了责任与忠诚。

　　华贵的衣饰表明了人物的富有；画面上方悬挂的吊灯点着一支蜡烛，意为通向天堂的光明；画的下角置一双拖鞋表示结婚，脚边的小狗表示忠诚，女子的白头巾表示贞洁、处女；绿色代表生育，床上的红颜色象征着和谐，窗台上的苹果代表平安，墙上的念珠代表虔诚，刷帚意味着洁净；画面中间带角边的圆镜代表天堂之意。所有这些象征物既有基督教的信仰，又有世俗的观念，画家将其一一收入画中，作了极为细致的描绘。在室内的墙上悬挂的镜子，这面镜子画家投入了大量的精力，进行了细致的描绘，镜子外框呈展开的花瓣形，每个方形花瓣内又有内切的圆形装饰，每个圆形凹槽内都画了一幅有关耶稣的宗教，每幅画很小，肉眼难以识别。镜子反射了室内大部分的场景，这种细腻丰富、井然有序的技法，只能在油画中体现出来。这种对自然的重视描绘和细致安排，

对后世的荷兰油画都有极大的影响和启发作用。

1. 油画在欧洲

油画在艾克之后逐渐成为西方绘画史上的主流绘画，文艺复兴之前，油画大多按照严格的要求刻板地表现宗教题材，但随着文艺复兴之后，油画逐渐追求生活化、人文化，其中最著名的是达·芬奇的《蒙娜丽莎》，先存于法国罗浮宫。《哺乳圣母》（见图4-7）则是达·芬奇的又一福流传后世的杰作。

油画《哺乳圣母》是达·芬奇的第二幅圣母题材的作品。据说这幅画是画家在米兰创作的，艺术家于1482年搬到了这里。这幅画描绘了作为女性的

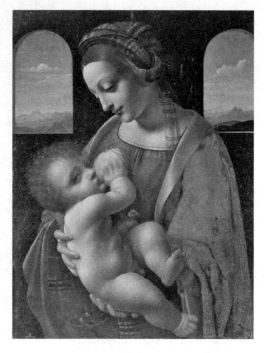

图4-7 《哺乳圣母》

理想形象、充满母爱的圣母，给人以非常稳重的感觉。构图简单而平衡，麦当娜和基督的形象以最佳的光影效果为蓝本。对称的窗户外，是无尽的山地景观，让人回想起世界的和谐与浩瀚。

在这里，画家更多强调的是一种普遍的人性。画面洋溢着年轻母亲温柔的爱子之心，而喂养孩子的美丽女人形象丰满，神态恬静，似乎是母性和母爱的缩影，被认为是最伟大的人类价值。圣母怀里的婴儿形象被刻画得很生动，这源于画家对解剖结构的精确掌握。这一幅画是他前期肖像艺术的一个范例。

纵观油画的发展历史宏观地看油画，主要分为两大类，第一类是运用具象的创作手法，忠实地再现客观现实世界来创作；第二类是以人文性为主导表现人类情感和思想的作品。

第一类以具象手法创作的，在文艺复兴之后逐渐兴盛起来，如欧洲17世纪的巴洛克、洛可可，以及18世纪开始流行起来的古典主义、新古典主义，18世纪下半叶的浪漫主义、现实主义，19世纪俄罗斯列宾开创的写实主义，以及对世界绘画艺术产生重大影响的19世纪时期的印象主义等。它们共同特征都是以写实手法来表达画家的思想和艺术追求。

巴洛克是在文艺复兴基础上发展起来的艺术流派，兴盛于17世纪到18世纪。"巴洛克"拉丁文意义为不整齐、怪诞的、扭曲等意义。巴洛克艺术也如拉丁文意思表达的那样，追求运动中的变化，崇尚形体的风韵和质量，代表人物有鲁本斯等。

17世纪，荷兰和佛兰芒艺术家把静物绘画提升到了一个非常优雅的高度，其中希姆的静物绘画就是一个出色的例子（见图4-8）。他扩大了画面上鲜花水果的种类，包括"虚空的浮华"和所谓的"奢华物"（由宝石或罕见物装饰的静物），以赋予其一种丰盛感。这幅画属于"林下植物"，画中有开花或结果阶段的枯叶和吃植物的昆虫，意在强调与人类生活中的生物循环的相似性，可以看出这些物体的组合没有任何现实主义的元素，而是极致地表现了17世纪自然主义画派的人工创造性和虚幻性。另外，欣赏这幅画还要结合动物的寓意，如爬行动物象征邪恶，蝴蝶则象征人类灵魂的复活。

图4-8 《木水果、鲜花、蘑菇、昆虫、蜗牛和蛇》

洛可可，拉丁文意义为贝壳的形状，在18世纪是欧洲艺术的主流，洛可可艺术

追求华美、精致、复杂等，代表艺术家有华多和布欧等。

古典主义也叫学院主义，他们追求复古，希望他们的画作可以重现古希腊、古罗马恢宏的审美，追求构图严谨对称，画面充实均匀，绘画风格上崇尚恢宏、庄严，技法上一丝不苟，对严格的艳照客观现实地进行临摹。学院派奠基者法契诺称古典主义追求"美是所有艺术品的最高目标，它是事物的一种客观性质，由秩序、和谐、比例、规矩所组成。"古典主义大师人数众多，跨越几个世纪，有文艺复兴时期的拉斐尔、波提切利，启蒙时期的大卫、安格尔，等等。

安格尔的名作《阿伽门农的使者》描绘了著名的"特洛伊战争"（见图4-9）。油画中表现的是希腊神话中的第一勇士阿喀琉斯，他与联军统帅迈锡尼国王阿伽门农长期不和，主动退出了战争。阿喀琉斯的母亲女神忒提斯为了保护阿喀琉斯的荣誉，愿意为朱庇特带路，让希腊联军覆灭，通过战争局势让阿卡门侬重新启用阿喀琉斯。当希腊联军有大败之势时，统帅阿伽门农果然派出使者去恳求阿喀琉斯出战，振奋联军士气。

图4-9 《阿伽门农的使者》

这件作品描绘的是阿卡门侬的使者到来时，阿喀琉斯停止弹奏，望向使者，正要站起时的场景。画家对人体的描绘细致入微，画面中阿喀琉斯与帕特洛克罗斯两人肌肉起伏明显，极富弹性，与阿伽门农的使者健壮的身体形成强烈的反差。画面分为三层构图，最前方是主要人物；中间一层是营垒、战具等近处背景，远处地平线位置是阿喀琉斯手下操练的士兵们。整体画面构图均衡，人物刻画得非常细致入微，光影效果对比强烈，并且画家抓住了人物的神情。

浪漫主义源自18世纪法国启蒙主义时期，这时期也有许多著名画作，如籍里柯《梅杜萨之筏》，这幅油画从构图、造型、色彩等诸多方面都打破了传统古典主义中规中矩，严格的作画要求，使画面更加富有张力，充满激情、亲和力，光影均匀，这与浪漫主义追求的情感迸发，宣泄思想的重要表现。

现实主义是18世纪末叶到19世纪中叶发展起来的绘画流派，现实主义画家汲取大量人文主义思想和文艺复兴以来流传下来的绘画手法，他们主张以现实主义的手法，忠实地记录下现实的生活。米勒是这一流派重要的画家，代表作有《拾穗》（见图4-10）等。

图4-10 《拾穗》

　　《拾穗》画面中，米勒却使用了红、黄、蓝三原色来表现三位农妇的头巾，很有新意。米勒在画面中将冷色系的蓝色、青绿与暖色系的暖黄色、红色融合在一起产生了迷人的灰度，显示了画家精湛的作画技巧和对色彩明暗的恰到好处的把控，这种将冷暖色融合得如此完美，显得画面安静而庄重。前景中妇女们安静的劳作与远景中紧锣密鼓的紧张劳动场景形成强烈对比，由近至远，由实到虚衔接过渡的恰到好处，人物五官简单勾勒，线条柔和自然，将人物整体动势刻画得及其生动自然。

　　米勒仍采用了经典的黄金分割法构图，这种稳定的构图法让画面显得十分稳定，红色头巾的妇女是画面的分割点，其他两位妇女与红头巾妇女互为黄金分割点，这样构图使画面均衡协调。三位农夫占据画面的中心位置，是画作的主体，比远处的谷堆、马车和劳动人群高大很多，按照透视学，应该距离甚远，远处景物应该模糊不清。但米勒将虚实关系重新调整，让远处景物也能清晰可见，显然，这是画家有意为之，为了突出绘画的主题思想。

　　画中主要人物是三位农妇，也有说是米勒的奶奶、母亲和姐姐作为创作原型进行塑造的。画面最右侧站立着的蓝色头巾的妇女，年龄最大，体态微胖；中间的妇女体态轻盈，可以看出年富力强，干活最多，正将麦穗拾进篮子中。最左侧带着蓝色头巾的妇女，年龄最轻，身材苗条，腰与腿的动作可以看出行动敏捷，正在快速地拾起麦穗放到身后，姿势十分协调优美。米勒并没有细致描绘他们的面部，仅从衣着和动作上就能分清他们的年龄和身份。

　　写实主义是库尔贝在19世纪下半叶提出来的，通过如实表现客观事物，来表达时代的风俗和人们的精神面貌及画家的思想。

　　印象主义是西方绘画史上的重要流派，经过新古典主义的洗礼，19世纪的大师们积极地走出自己的画室，到大自然中寻找灵感，捕捉事物的光与影的瞬间变化，追崇打破常规的艺术理念，将物与物之间的本身颜色的互相影响进行客观描绘。印象派艺术家众多，如马奈、莫奈、

塞尚等。

如上所述，从15世纪到20世纪之前的画家们都忠实地再现自然，努力追寻科学与艺术的融合，取得了极高的艺术成就。第二类绘画艺术，不再尊崇古典艺术的条条框框，而是更加遵循画家内心的声音，以自己对客观世界的造型、色彩的理解去主观地进行创作，这些画家和作品大多出现在20世纪之后。

后印象主义的画家从大自然当中提取色彩，注重事物的色块对比和内部结构，后印象派画家有梵高、高更等。该画派彻底打破西方上千年的绘画规则，对后世产生了深远的影响。

梵高《吃马铃薯的人》（见图4-11）通过昏暗的煤油灯散发的奇妙微光，将农民一家憔悴的面容跃然画中，突出了他们的表情。低矮的房顶，使屋内的空间更加显得拥挤。画面构图简洁，形象纯朴，梵高的画风奔放，不拘一格，用粗犷的大笔触，将农民满脸疲惫和骨瘦嶙峋刻画得十分深刻。

图4-11 《吃马铃薯的人》

　　梵高在色彩上为了突出其内容，特意采用了夸张的形式，画面色彩处于阴暗色调之中，给人以沉闷、压抑的感觉，画上的惨白色灯光与微绿的昏暗色调的对比，造成一种幽暗低沉的气氛，使人物形象成为强烈的光点，盛土豆的盘子里散发出的缕缕蒸汽也清晰可见，这一切都活生生地画出了贫苦农民家庭生活的真实情景。

　　野兽派以夸张的造型、强烈的色彩对比、不修边幅的笔触将时代的激情表达出来，其代表作家是法国画家马蒂斯。图4-12是一幅马蒂斯夫人的肖像，马蒂斯在形式上进行了大刀阔斧的舍弃，在当时引起了强烈的轰动。画面中，颜料似乎随意地铺在画面上，不仅仅是背景和帽子，还有这位妇人的脸部和轮廓，都用大胆的绿色和红色的笔触粗犷地勾勒出来，使用直接从颜料管里挤出来的颜料表现现实中存在这样的真实对象从而来引起观看者的共鸣，以此来建立与传统截然不同的新的绘画准则。

　　立体主义，是脱胎于后印象主义和野兽派的艺术流派，画家们将事物各个面重新布局，将事物归纳为大块的几何形状，其代表画家是伟大的艺术家毕加索和布拉克。

　　图4-13是毕加索1906年受到非洲原始雕刻和塞尚绘画影响，创作的《阿维尼翁的少女》，标志了立体主义的诞生。画中有5个裸女和一组静物，构图极具形式感：左边3个裸女形象，显然是古典型人体的生硬变形；而右边两个粗野的裸女，体态奔放，充满了原始的野性。画中人体比例失调，人体也不完整，形象和背景都被分解为几何块面，这些碎块又被衬上阴影，看起来像是三维的。不同角度的视像被结合在一个形象上，在此，自文艺复兴发展起来的透视法则被首次抛弃了。

　　未来主义画家以抽象的形式，运用色彩、线条表现运动速度、力量及其组合与分隔，其代表人物为巴拉。

　　巴拉深受未来主义"抵制过去，重视现在"口号的影响，在很短时间内创作出他第一幅纯未来主义作品《街灯：光的习作》（见图4-14）。

　　在《街灯：光的习作》中，巴拉重点描绘了现代都市的一个重要标

图4-12 《戴帽的妇人》

图4-13 《阿维尼翁的少女》

志：当时罗马刚刚引进的街道照明电灯。他强调了从电灯中射出的炫目的光彩，赋予了它几乎等同于物质存在的含义。电灯的强光与油画右上角一勾弯月苍白的光形成了强烈的反差。巴拉把月亮勾画在作品中，可能是参考了马里内蒂的作品《让我们谋杀月光》。以这幅作品为媒，两人一拍即合，成了未来主义的新朋友。

　　抽象主义是依靠线条、块、面、色彩，进行无具象的抽象组合，其代表画家为荷兰画家康定斯基和蒙德里安。

　　1913年，康定斯基创作了一

图4-14 《街灯：光的习作》

幅充满狂想的油画《构成第七号》（图4-15）。这幅作品画幅巨大，对艺术理念的影响极大。画面好像没有构图，元素众多迷乱，色彩复杂。但在这些迷乱的表象下，却有着复杂的构图技巧，康定斯基将元素之间重叠布置，看似杂乱实际上却各有规则，让画面充满律动感。画面中央出现的黑色的点和线，像旋风一样牵动着整个画面的色彩，起到统一整个画面的作用。

图4-15　《构成第七号》

蒙德里安曾多次提道："抽象艺术的首要和基本的规律，是艺术的平衡"。他的抽象画排除了任何曲线，画面上的色块都离不开直角。蒙德里安作于1921年的《构图》（见图4-16）帮助我们理解了他的这一理论的底蕴。

达达主义是20世纪初在欧洲产生的一种资产阶级的文艺流派。达达主义对后来的超现实主义、活动雕刻、波普艺

图4-16　《构图》

术直到后现代主义都有一定影响。达达主义的代表人物有杜尚（1887—1968年）和恩斯特。

恩斯特的作品《被夜莺吓着了的两个孩子》（见图4-17）是一幅少见的拼贴油画，这种创作形式是一种大胆前卫的尝试。除了使用油画颜料作画外，还运用模板拼贴出房子和栅栏，特别是木栅栏突出画框的创意，让这幅画构成了一个由田野、蓝天、木屋和动物构成的美好恬静的小世界。

超现实主义画派是受到了弗洛伊德心理学的影响，用绘画的形式表现人类共同的潜意识和梦境。这种具有代表性的超现实主义的绘画大师有达利、米罗等。

《原子的丽达》（见图4-18）就是达利回归古典时的重要作品。该作品表现出达利独创的幻想空间，宛如电脑绘图的影像境界。在画面中，诱人的女子流露出圣母般的笑容；而天鹅展开硕大的翅膀，依附于她，眼中充满了爱意。女子与天鹅相互融合，让整幅画具有了微妙的平衡感。达利在45岁时逐渐形成了达利风格，这幅画便是他这时创作的，画面充满了寂静与慈爱。

图4-17 《被夜莺吓着了的两个孩子》

图4-18 《原子的丽达》

综上所述，西方油画艺术在发展过程中形成的艺术理念各异，深受各种社会思潮影响或影响体现社会思潮的各种艺术流派，构图、色彩、造型、技巧在表现不同思想时往往强化了这种流派，甚至推向极端，形成独特的艺术语言，如出现了各种表现主义：忽视色彩而主要作形体自由构造的立体主义；注重色彩强烈对比中的均衡效果的野兽主义；通过色彩和笔触的无序使用表现扭曲心理的表现主义；纯粹以色彩的点、线、面构成画面的抽象主义；以及将颜料随意甩、泼、垂滴于画布上的抽象表现主义等。近百年来西方现代油画流派纷繁，相继更替。以油画工具材料为造型媒介，艺术家们创造出了随心所欲的油画面貌。

随着艺术观念的不断扩大，导致油画材料与其他材料相结合，产生了不归属某一具体画种的综合性艺术，因此出现了油画失去在西方作为主要画种地位的趋势。

2. 油画在中国

在中国清朝的雍正、乾隆年间，宫廷的包衣（满语即奴仆）受命于皇上，向传教士学习油画，但并未留下一些出色的作品。广州十三行作为清代中国唯一的通商口岸，"外销画"是外销品之一，洋画家也来此谋生，并收徒授业，培养出第一批中国油画家，代表人物有史贝霖、关乔昌、关联昌等，其中史贝霖是"中国最早的油画家"。19世纪30年代后，英国画家钱纳利来华传授水粉画技法，大大提升了广州"外销画"水准，关乔昌即为其高徒，其代表作《老人头像》曾入选英国皇家美术学院院展，是最早在欧洲画展上亮相的中国油画。

清末戊戌变法后，许多青年学子先后赴英国、法国、日本等国学习西洋油画，如李铁夫、冯钢百、李毅士、李叔同（弘一法师）、林风眠、徐悲鸿、刘海粟、颜文梁、潘玉良、庞薰琹、常书鸿、吴大羽、唐一禾、陈抱一、关良、王悦之、卫天霖、许幸之、倪贻德、丁衍庸等。这些人归国后带来了西方及日本先进的教学方法及理念。其中，李铁夫是最早掌握纯正油画技术的中国人，被誉为"中国油画之父"；1911年，西洋归国的周湘创办了中国历史上第一所专业美术学校；旅法归来的画家刘海

粟在1912年又开创了上海图画美术院，并在中国首次启用了人体绘画；1919年，任中华民国教育总长的蔡元培与画家林风眠开办了北京美术学校；1927年，中央大学开办艺术科，法国留学归来的徐悲鸿任主任；1928年，杭州创办了第一所大学制的国立艺术院校，林风眠任院长。这一时期的主要三个画派分别为：写实派（徐悲鸿）、新画派（林风眠、刘海粟）、现代派（庞薰琹）。

《箫声》（见图4-19）是中国意境之美与西方油画形式的一次成功和完美的结合，也是徐悲鸿在对意境美的表达过程中在画种和表达形式上的一次成功突破。画中体现出徐悲鸿在早期有意识地探索中国特色的油画，他的散点构图、强烈的色彩、粗犷的笔触都使得油画具有了中国绘画思想，尤其是构图极具想象力和大胆的革新精神，饱含着东方艺术精神和智慧。通过直接对画中的人物进行切割和截取，使其重心严重地偏离画面中心，既从视觉上又从心理上造成了一种极不平衡的强烈动势和压迫感，使其很好地服务于画面的主题要求。背景中一株树木被巧妙地放置于画面的右上侧，使画面重新获得了平衡。处在画面中心的长箫极具动感，将画面人物和树木巧妙地结合成一个整体，是构图上的点睛之笔。

图4-19 《箫声》

4.2 绘画颜料

4.2.1 颜料的主要种类

古典绘画中，常用的颜料基本都是天然颜料，例如矿物、植物和动物颜料等。矿物颜料属无机颜料，耐候性好，不老化，能够长久保持鲜艳的色彩。

常见的矿物颜料有以下几种：

（1）绿松石。在中国，清代以前，绿松石又被称为甸子。色泽淡雅、绚丽的绿松石是深受古今中外人士喜爱的传统玉石。绿松石含铜时呈蓝色，含铁时呈绿色，一般多呈天蓝色、淡蓝色、绿蓝色、绿色、带绿的苍白色等。其中，以无褐色铁线者质量最好。用绿松石原料磨成粉做绘画原料有着悠久的历史，绿松石颜料因其独特的自然色调和千年不变的稳定性深受艺术家的喜爱。

（2）孔雀石。孔雀石，一种带有铜元素的碳酸盐矿物，在中国古代被称为"绿青""石绿"或"铜绿"，因其绿色酷似孔雀羽毛上的斑点而得名。作为一种重要的颜料，孔雀石被广泛应用于化妆和壁画，可以为各种材料上色，例如釉料和玻璃等。而作为装饰材料和宝石，它更是无可替代的。据史书记载，早在公元前15世纪的埃及，人们就已经用孔雀石制作绿色颜料，用于壁画和装饰艺术。如今，孔雀石依然是艺术家和收藏家追逐的宝贵资源，它独特的绿色光泽令人陶醉。

（3）青金石。青金石，又称蓝玉，是一种天然的矿物，以其深邃蓝色的色彩在古代艺术中占据着重要的地位。在中国古代文化中，它有着多种称谓，如璆琳、金精、瑾瑜、青黛等，被视为高贵、典雅的代表。不仅在中国，青金石也是古代东西方文化交流的见证之一，被佛教称为吠努离或璧琉璃。青金石的色彩丰富多样，从深蓝色、紫蓝色到天蓝色、绿蓝色不等，是天然蓝色颜料的主要原料之一。其深邃神秘的色彩和珍贵的价值，使得它被广泛应用于绘画、陶瓷、珠宝等领域，令人为

之倾倒。

（4）辰砂。在古代绘画上，使用最广泛的红色颜料就是辰砂（朱砂/丹砂），其化学成分是硫化汞，是炼汞最主要的矿物原料。

（5）雌黄。古代的涂改液，如今成了"信口雌黄"的代表词汇，形容胡说八道。它是三硫化二砷制成的颜料，在古代书写时常用于纠正改错，保证文献的完整性和准确性。在绘画领域中，苏格兰画家大卫·威尔基曾经选用源自雌黄的黄色颜料，为他的杰作《艺术家父母》增添了一抹灿烂的色彩。尽管雌黄有毒，但它的毒性也保护了许多珍贵的古文典籍名画免于虫蛀，是文化遗产保存中的重要一环。

（6）褐铁矿。褐铁矿，一种含水的铁的氧化物或氢氧化物组成的混合物，是其他铁矿氧化物的次生矿物。由于其混杂的特性，褐铁矿可以呈现出多种色彩，其中比较常见的是鲜艳的黄褐色或褐色。古埃及人早在几千年前就开始使用褐铁矿作为赭石颜料，而这种颜料一直延续至今。在绘图用的颜料中，褐铁矿的重要性不言而喻，其历史可以追溯至古代艺术的黄金时代。英国宫廷首席画家戴克非常善于使用褐色的赭石颜料，他的贵族肖像画因此闻名遐迩。褐铁矿的应用不局限于绘画领域，还广泛用于建筑材料、制陶业以及化工工业。由于其天然的色泽饱和度和良好的附着性能，褐铁矿在这些领域中都有着不可替代的作用。

4.2.2 颜料的显色机理

经化学分析后发现，颜色鲜艳的矿物均含有或多或少的过渡族离子，如 Fe^+、Fe^{2+}、Co^{3+}、Ni^{2+}、Ti^{2+} 和 Mn^{2+} 等，这些离子是宝石的色素离子。这些过渡族离子具有 3d 电子。当这些离子进入晶格内部后，有的成矿物的主要构成元素，有的是类质同象或杂质代替部分阳离子。这些进入晶格的过渡族离子使矿物染色，但是最终的颜色还与晶格结构有关，如贵橄榄石中的 Fe^{2+} 是浅绿色，而在普通辉石中的 Fe^{2+} 却是暗绿色。由于电子跃迁而吸收入射光是造成矿物具有色彩的原因，矿物中的过渡离子的

电子能级分布成为问题的核心。

1. 晶体场理论

过渡金属的离子处于周围阴离子或偶极分子的晶体场中，前者称为中心离子，后者称为配位体。晶体场理论是在静电理论的基础上结合量子力学和群论（研究物质对称的理论）的一些观点，来解释过渡族元素和镧系元素的物理和化学性质的，着重研究配位体对中心离子的 d 轨道和 f 轨道的影响。

中心离子与配位体之间的作用力是单纯的静电引力，把配位质点当作点电荷来处理，不考虑配位体的轨道电子对中心离子的作用。晶体场理论只能适用于离子晶体矿物，如硅酸盐、氧化物等。

在负电荷的晶体场中，过渡金属中心阳离子 d 轨道的能级发生变化。这种变化取决于晶体场的强度（周围配位体的类型）和电场的配位性（配位体的对称性）。

这里，将晶体场理论归纳为以下三个方面。

（1）将中心离子与配体之间看作是纯粹的静电作用。中心原子是带正电的点电荷，配体（或配位原子）是带负电的点电荷。它们之间的作用犹如离子晶体中正、负离子之间的离子键，是纯粹的静电吸引和排斥，并不形成共价键。

（2）中心原子的 5 个能量相同的 d 轨道在周围配体所形成的负电场的作用下，能级发生分裂。有些 d 轨道能量升高，有些 d 轨道能量则降低。分裂后最高能量 d 轨道的能量与最低能量 d 轨道能量之差叫作 d 轨道分裂能（Δ）。

（3）由于 d 轨道能级的分聚，中心原子 d 轨道上的电子将重新排布，优先占据能量较低的轨道，使系统的总能量有所降低，配合物更稳定。

在自由的过渡金属离子中，5 个 d 轨道是能量简并的，但在空间的取向不同。下面的角度分布图 4-20 中画出了各个 d 轨道的空间取向，在电场的作用下，原子轨道的能量升高。

图4-20 d轨道的空间取向和能量升高

一般来说，有以下两种情况：

（1）在球形对称的电场中，各个d轨道能量升高的幅度一致。

（2）在非球形对称的电场中，5个d轨道在空间有不同取向，由于电场的对称性不同，因此各轨道能量升高的幅度也可能不同，即原来的简并的d轨道将发生能量分裂，分裂成几组能量不同的d轨道。由于配体形成的静电场是非球对称的，所以有配位场效应：中心原子(或离子)的简并的d轨道能级在配体的作用下产生分裂。

2. 晶体场中的d轨道能级分裂

1）正八面体场（O_h）中的d轨道的能级分裂

（1）d轨道的分裂。6个配体沿x、y、z轴的正负6个方向分布，以形成电场（见图4-21）。配体的孤对电子的负电荷与中心原子d轨道中的电子排斥，导致d轨道能量升高（见图4-22）。① 如果将配体的静电排斥作用进行球形平均，该球形场中，d轨道能量升高的程度都相

图4-21 晶体中的正八面体场

同，都为E_s；② 实际上各轨道所受电场作用不同，d_z^2和$d_{x^2-y^2}$的波瓣与6个配体正对，受电场的作用大，因此能量的升高程度大于在球形场中能量升高的平均值，而d_{xy}、d_{yz}、d_{xz}不与配体相对，能量升高的程度相对较少。

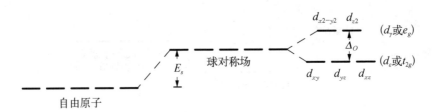

图4-22　正八面体场中的d轨道分裂

高能量的d_z^2和$d_{x^2-y^2}$的轨道（二重简并）统称为d_γ或e_g轨道；能量低的d_{xy}、d_{yz}、d_{xz}轨道（三重简并）统称为d_ε或t_{2g}轨道。e_g和t_{2g}轨道的能量差，或者电子从低能d轨道进入高能d轨道所需要的能量，称为分裂能，记做Δ或$10D_q$。D_q是分裂能Δ的$1/10$。八面体中的分裂能记作Δ_O。

（2）d轨道的能量。量子力学指出，在分裂前后，5个d轨道的总能量不变。以球形场中d轨道的能量为零点，有

$$\begin{cases} E_{e_g} - E_{t_{2g}} = \Delta_O \\ 2E_{e_g} + 3E_{t_{2g}} = 0 \end{cases}$$

分裂后两组d轨道的能量分别为

$$\begin{cases} E_{e_g} = \dfrac{3}{5}\Delta_O = 6D_q \\ E_{t_2} = -\dfrac{2}{5}\Delta_O = -4D_q \end{cases}$$

2）正四面体场(T_d)中的d轨道的能级分裂

（1）d轨道的分裂。坐标原点位于上图所示的立方体的中心，坐标轴

分别沿立方体的3条边方向。配体的位置如图4-23所示，形成正四面体场。① 在正四面体场中，d_{xy}、d_{yz}、d_{xz}离配体近，受电场的作用大，因此能量的升高程度大；而d_{z^2}和$d_{x^2-y^2}$的能量则较低（见图4-24）。正四面体场中的分裂能记做Δ_T。② 正四面体场中只有4个配体，而且金属离子的d轨道未直接指向配体，因而受配体的排斥作用不如在八面体中那么强烈，两组轨道的差别较小，其分裂能Δ_T只有Δ_O的4/9：

图4-23 晶体中的正四面体场

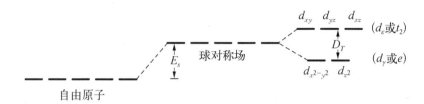

图4-24 正四面体场中的d轨道分裂

$$\Delta_T = \frac{4}{9}\Delta_O = \frac{40}{9}D_q$$

（2）d轨道的能量。以球形场中d轨道的能量为零点，有

$$\begin{cases} E_{t_2} - E_e = \Delta_T \\ 3E_{t_2} + 2E_e = 0 \end{cases}$$

分裂后两组d轨道的能量分别为

$$\begin{cases} E_g = \dfrac{2}{5}\Delta_T \\ E_{t_2} = -\dfrac{3}{5}\Delta_T \end{cases}$$

从上述分析看到，由于晶体场的影响，发光离子的能级解除简并，即能级发生移动、分裂，当电子在不同能级间吸收光发生跃迁时，颜料

显示出其互补光。

3. 绿松石可见吸收光谱表征

绿松石［$CuAl_6(PO_4)_4(OH)_8 \cdot 5H_2O$］由含铜、铝和水的磷酸盐矿物组成，而颜色是决定其价值的重要因素。

根据晶体场理论，第三过渡族离子在晶格中与周围配位阴离子结合形成多面体结构，这些配位阴离子会影响中心阳离子的d轨道能级，导致能级简并解除。这种多面体结构的对称程度越低，d轨道的分裂就越明显。这也是为什么在贵橄榄石中，Fe^{2+}离子位于单斜系的配位多面体中，其d轨道会分裂成四个能级，从而导致矿物呈现出不同的颜色。

由于电子跃迁的激发需要外部能量的介入，所以这种跃迁所需的能量正好处于可见光范围之内。当太阳光中的可见光照射到含有d电子的宝石矿物中时，会激发中心阳离子的d电子跃迁，但这些跃迁的能量不尽相同，因此会导致不同波长的光被吸收，从而产生出矿物的独特颜色。普通辉石的配位场中d轨道只分裂成两个能级组，即d_{xy}、d_{yz}、d_{kx}和$d_{x^2-y^2}$、d_{z^2}。当光线穿过晶体时，若其波长正好等于两个能级之间的差值，则会产生能量吸收，这样的吸收现象会在晶体的光学吸收光谱中表现为吸收带。这些分裂的能级是晶体场分裂离子能级，能级间的差值则是基态与激发态之间的间隔。当电子从基态跃迁到激发态时，相当于一个电子转移到了一个激发组态，这也是晶体光学吸收现象发生的原因。

（1）绿松石的致色离子为Cu^{2+}和Fe^{2+}，吸收光谱特征表明，在可见光区内，出现两个吸收峰，分别由Cu^{2+}离子的$Eg \rightarrow T_{2g}$，Fe^{2+}离子(d5组态)的$A_1 \rightarrow Eg + A_{1g}(G)$能级之间的跃迁所致，分别吸收2.89 eV和1.85 eV能量，其余未被吸收的能量组合成绿松石的电磁波的选择性吸收矿物表现出的颜色。

（2）绿松石中除H_2O以外的化学成分对绿松石被吸收的颜色为互补色。从绿松石吸收谱可以看到的颜色起主要贡献：绿松石的颜色主要由Cu^{2+}和Fe^{3+}的640 nm附近的吸收带的作用决定的。Cu^{2+}离子对绿松石的基色天蓝色起主要作用。因此，绿松石的基本色调是蓝色。铁含量（Fe^{2+}

主要起有益作用，而 Fe^{3+} 离子则起相反作用）的变化虽能引起这一吸收峰的少量移动，但决定不了色调的变化程度与特点。

（3）随着铁含量的降低，绿松石颜色由黄、绿向蓝转变，Cu^{2+} 离子配位八面体的存在决定了绿松石的色彩基调在可见光的基本色调天蓝色的范围内。其中，铁离子中 Fe^{2+} 含量的比例增高，Fe^{3+} 离子则在绿松石由蓝到绿区间直至黄色的色调变化过程中起到了关键作用。

4. 其他呈色机理

（1）在一些宝石矿物中还有其他呈色原因，如结构呈色——色心。结构呈色最典型的宝石矿物是烟水晶、紫水晶等。由于色心不稳定，当水晶被加热到一定温度时，颜色便消失。如再在放射线下受辐射，水晶又出现原来的颜色。水晶是 SiO_2 矿物的单晶体，透明度高。如每一万个 Si^{4+} 中有一个被 Al^{3+} 取代，用 X 射线照射，会出现深棕灰色甚至发黑色的颜色变化，形成的材料称为烟晶。加热到400度，颜色消失，再次辐照会使颜色恢复。用钴 60 放射的 γ 射线照射，无色水晶不到20分钟即可变成深色烟晶。在高能射线辐射下，O^{2-} 释放一个电子形成瞬间空位，为维持电中性而离位的电子返回，晶体没有实质性变化，如一个 Al^{3+} 取代 Si^{4+} 后便少一个正电荷，为维持电中性，由 H^+ 补偿电荷：

$$O^{2-} \rightarrow O^- + e^-$$

$$H^+ + e^- \rightarrow H$$

高能辐射使含价电子较多的 O^{2-} 释放一个电子，AlO_4^{5-} 变成 $HAlO_4^{4-}$。氧离子剩下一个未成对电子，这个电子吸收可见光而产生颜色，形成烟水晶。加热时，H 释放出的电子回归氧离子而使水晶褪色。如果水晶中存在的是 Fe^{3+} 而不是 Al^{3+}，则往往会出现浅黄色，辐射时可得到紫色，加热后回到黄色，这是人工合成有色水晶常用的方法。

铬在宝玉石中致色是十分引人注目的，特别是红宝石、祖母绿和变石，这3种名贵宝玉石的颜色均是由微量元素铬所致的。在这3种宝玉石中，铬代替了部分铝原子。铬原子有6个未配对的电子，其中3个为价电

子，它在红宝石、祖母绿和变石的原子结构中与其他原子形成化学键，其余3个电子能自由地改变能级，从而导致宝玉石产生颜色。

（2）红宝石。矿物名称为刚玉，其化学式是Al_2O_3。纯净的刚玉无色透明，当有微量的Cr_2O_3加入时，刚玉呈红色。这是由于Cr^{3+}以类质同象置换部分Al^{3+}，d轨道发生能量分裂形成不同的能级。

（3）祖母绿。矿物名称为绿柱石，分子式为$Be_3Al_2Si_6O_{18}$。其原子结构与刚玉相似，Cr^{3+}类质同象代替Al^{3+}后在周围6个氧离子组成的八面体的作用下，d轨道发生分裂，形成不同的能级，与刚玉不同的是多了Be^{2+}和Si^{4+}两个离子，从而使周围配位电场强度减弱，其能级相对刚玉降低。它相当于红光波段，即红光被吸收，而透过的残余色为漂亮的祖母绿色。

（4）变石。其被称为"白昼里的祖母绿，黑夜里的红宝石"，矿物名称为金绿宝石，化学分子式为$BeAl_2O_4$，当Cr^{3+}类质同象代替Al^{3+}后，与红宝石和祖母绿一样，在d轨道分裂后形成不同的能级，而与红宝石和祖母绿不同的是受Be的影响，电子激发能量2.41 eV，高于祖母绿的2.05 eV，低于红宝石的2.23eV，即介于绿光和红光波段之间，二者达到临界平衡态。宝玉石的颜色主要取决于光源中单色光的百分含量，在钨丝灯光或烛光下，与红光相当的能量多，故宝石显红色。在日光或日光灯下，较低的能量占优势，故宝石显绿色。

5. 在白光照射下所产生的一些物理光学现象

如钻石的色散一样，钻石看起来五光十色，还有闪光、干涉所引起的颜色。那些各种各样的猫眼宝石，以及星光现象等都是物理光学现象。当去掉外来光源后，这些现象也随即消失。

一般来说，不同物质的折射率也不一样。光在穿过两种物质之间的界面时，会发生部分反射。当两层薄膜的厚度满足特定关系的时候，就可以让某一频率范围的光完全反射回去，从而产生特定的视觉颜色。

从光学的角度来看，光每穿过两层之间的界面时都会发生部分反射，在周期性的多层薄膜里，这许许多多的反射光束一起发生了相互干涉。具有多层薄膜的介质（如SiO_2、TiO_2交替的薄膜）对光的吸收通常很小，

前向传播的某些颜色的光被反射，也就产生了色彩。

自然界中的蝴蝶翅膀、变色龙的皮肤、鸟的羽毛、猫眼石也呈现出鲜艳颜色。与上述其他调色的方法不同，这些颜色是源于周期性排列的微观结构，其尺寸与光的波长相仿，这种结构材料，我们称之为光子晶体。

早在1887年，英国的瑞利爵士就揭示了一维周期性结构的光学特性，在1987年被命名为光子晶体，根据介质材料周期排列的方式，将光子晶体分为一维、二维、三维。

4.2.3 颜料体系的选择和配制

1. 蛋彩画颜料

蛋彩的主要的用料有：颜料、蛋剂（蛋黄或蛋清）、亚麻籽油、清水、薄荷油、达玛树脂、凡立水、酒精、醋汁等，配制工艺较复杂，而配方的不同，使用方法及效果也不同。

（1）用全蛋。将蛋放入瓶中摇晃至均匀，加色料，调水。

（2）用蛋黄。将蛋黄直接和色料相混，视需要调水，可加醋（可杀菌并加强流动性），但是其酸性可能会使某些色彩变质（如群青色）。水分在颜料中会逐渐蒸发，而油质的氧化则会缓慢进行。

（3）用蛋白。将蛋白打成液态后使用，在紫外线作用下，它随着时间延长变得不溶于水。

蛋彩画多在敷有石膏涂料并打磨平整的木板上作画。蛋彩颜料透明，作画须由浅及深、由淡及浓、先明后暗、薄施厚涂。因画板上涂有吸水性能强的石膏，作画时须小笔点染、重叠交织，切忌大笔挥洒。为了让材料更好地融合，有经验的画家大多采用十字形笔触。同时，由于蛋彩画颜料融合迅速，所以要在画前就要思考好构图、明暗关系，尽量减少涂改。蛋彩画笔触达到的质感平庸，并在速干时颜色变得更有光泽。不过，蛋彩画因为不能像油画一样反复涂厚，所以很少有像油画那样颜色深重的作品。

画完后须放在干燥处保存，并进行打蜡和磨光处理，以防霉变，因蛋彩画中有蛋黄或蛋清，常常因变质而发出臭味。

2. 油画材料

油画属于油性材料，主要成分是各种植物油，如核桃油、亚麻仁油等混合呈色剂制成的有色颜料。一般与稀释剂一起使用，在亚麻布、天然木板等媒介上作画。由于是油性颜料，所以画作可以一层层覆盖不容易干。当画面彻底干透后，会保持长期的光泽和质感，由于油画的颜料具有极强的覆盖性和融合性，油画成为西方绘画中最重要的画种。

油画颜料的历史悠久，在文艺复兴之后关于油画的改良尝试逐渐增多。目前，普遍认可的说法是，15世纪初尼德兰画家艾克是对油画颜料改良的最重要的奠基人，他在之前所用材料的基础上用亚麻仁油替代了原有的油溶解颜料，让油画颜料笔触更加顺畅，干湿度更适中，干燥时间也更加适度，让画家在创作时有了更多的思考、修改的时间，即使当天画作没有完成，第二天，甚至更久，再作画时仍然可以将两次颜料很好地融合起来，达到画家想要的效果。另一大好处是，这种改良让油画附着力更强，画面保持更加稳定，一般不受环境影响而干裂、褪色。艾克使用改良颜料进行创作，当时很有影响，这种新技术迅速传遍西欧国家，尤其是在文艺复兴的核心城市佛罗伦萨。

油画的作画工具比较多，包括必不可少的颜料、松子油稀释剂、刮刀、野猪鬃或狼毛制的油画笔等。

（1）颜料。油画颜料最初是将矿物质碾成粉后再与油调和，工业革命后，工厂实行机械化生产，可以批量生产颜料，再将颜料罐装进锡管中。后期，为了增加颜料的稳定性，又不断加入各类化学添加剂，这样就造成颜料的种类越来越多，很多化学成分不够稳定，颜色虽然保留了矿物质的特性，但经过长期化学变化会与颜料之间形成不良化学反应。所以，油画创作除了需要技法，还需要对各种颜料性能有所掌握，才能让画作色彩经久不变。

（2）松节油。从古代开始其作为油画的稀释剂而发挥作用，最初作

为医用油，后来被用在油画中，作为稀释剂与颜料混合使用，其特性是极易挥发，可以让颜料在画布上更加富有光泽，让绘画更加明亮光洁。

（3）画笔。该画笔是用野猪鬃毛或者狼毛制成的或扁平、或尖峰、或短蜂的扇形画笔。

（4）画刀。这是用金属制成的各形的薄刀片，画刀也叫刮刀，用于辅助作画，在油画大面积铺涂或对油画进行修改时会用到，根据用途不同，画刀有扁长形、三角形、锥形等等。在油画创作中，刮刀有时可以作出画笔无法达到的效果，极富表现力。

（5）画布。一般都用粗细不同的亚麻布作为油画画布，作画时将画布绷紧在木框上，用乳白胶或者其他透明的油涂抹画布，作用是形成一个不吸油画颜料的阻隔层。至于画布的粗细则根据画幅来确定，有的画家使用涂过底色的画布，容易形成统一的画面色调，作画时还可不经意地露出底色。经过涂底后，不吸油的木板或硬纸板也可以代替画布。

（6）上光油。在油画彻底完成后，在画表面罩一层光油，形成一个阻隔层，防止空气氧化。

（7）外框。油画完成后，用精美的画框将其裱装起来。外框由金属、木质等材料制成，使画面显得完整、集中，画中的物象在观者的感觉中朝纵深发展。

3. 油画色层语言

（1）透明覆色。在绘画中用较薄的颜料作画，在底色干透后一层层叠加作画，但要保证每一层都干透了才能再进行着色，因为用薄涂法使每一层颜料都较脆弱，所以在其上再涂时，两层油料会重新结合，让画面更富层次感，隐喻看到不同层次的颜色。比如，在红底色的涂层上着蓝色，则会得到蓝紫色或普蓝色，隐约看到紫色微光，这是在调色盒中无法调制的颜色，让画面色彩更加丰富。在表现人物皮肤，或茂密的森林时能够惟妙惟肖地画出环境色对事物的影响，让画面更具质感和厚重感。

（2）不透明覆色。这种方法是油画家们常用的表现手法，用勾线笔

将对象轮廓勾勒出来，再用深色铺出底色，用各色颜料去塑造形象，普蓝、墨绿等深色部位通常层次较少，而过渡色、浅色、高光色则层层厚涂，形成层次分明的色块，能够看到色彩之中蕴含着极为丰富的变化，对象特征尤为细致，观者愈专注认真看，愈会发掘出更多细节。干净的颜料结合了棕榈油经过一天的自然干燥，表面形成一层薄膜，薄膜下边就是一种全新质感的颜料，它的颜色非常稳定。他的画色彩不凌乱，以纯色叠加为主，有的画完一层后经长期放置，待色层完全干透后再进行描绘。

4.2.4 颜料的流变行为

颜料的流变行为对于绘画笔触和颜料后来的表现力非常重要。

1. 牛顿流动

液体受应力作用变形，即流动，是不可逆过程。黏度是液体内部所在的阻碍液体流动的摩擦力，称内摩擦。D 为剪切速度（见图 4-25），则

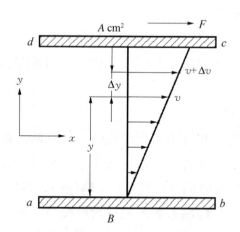

图 4-25 牛顿流体流动示意图

$$D = \frac{\mathrm{d}V}{\mathrm{d}y}$$

理想的液体服从牛顿黏度法则，即剪切应力 S 与剪切速度 D 成正比：

$$S = \frac{F}{A} = \eta D$$

式中，S为剪切应力；F为A面积上施加的力，η为黏度。

牛顿液体的特点：

（1）一般为低分子的纯液体或稀溶液。

（2）在一定温度下，牛顿液体的黏度η为常数。

2. 非牛顿流动

非牛顿液体指不符合牛顿定律的液体，如乳剂、高分子溶液、胶体溶液等（见图4-26）。

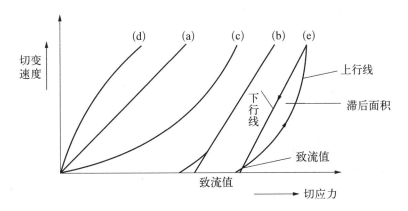

图4-26　各种类型的液体流动曲线
（a）牛顿流体；（b）塑性流体；（c）假塑性流体；（d）涨性流体；（e）触变性流体

流变学中最重要的表征方法之一是黏度曲线或流动曲线，即把切变速度D随切应力S而变化的规律绘制成的曲线。按照黏度曲线，以非牛顿液体流动曲线为标准将非牛顿液分为塑性流动、假塑性流动、胀性流动、触变流动等4种。

（1）塑性流动。塑性流动曲线不过原点，有引起塑性液体流动的最低切应力的屈伏值S_0。当切应力$S<S_0$时，形成向上弯曲的曲线；当切应力$S>S_0$时，切变速度D和切应力呈直线关系。当切应力低于S时，液体在切应力的作用下不发生流动，不表现为液体的性质，而表现出弹性物质；当切应力增加超过S_0点时，液体开始流动，切变速度D与切应力S

呈直线关系。液体的这种性质称为塑性流动。

（2）假塑性流动。其黏度曲线过原点但没有屈伏值，切应速度很小时，液体流动速度较大。当切应速度逐渐增加时，液体对流动的阻力减小，表观黏度下降，流动曲线向下弯曲，即切变稀化流动。

（3）胀性流动。其黏度曲线过原点且没有屈伏值，切应速度很小时，液体流动速度较大。当切应速度逐渐增加时，液体流动速度逐渐减小，液体对流动的阻力增加，表观黏度增加，流动曲线向上弯曲，即切变稠化，为切变稠化流动。

3. 触变流动

触变性是指施加外应力使流体产生流动时，流体的黏度下降，流动性增加；而停止流动时，其状态恢复到原来的现象。

速度增加时形成向上的流动曲线，称上行线；当切变速度减少时形成向下的流动曲线，称下行线。在非牛顿流动中特别是塑性流动、假塑性流动中，当切变上行线和下行线不重合而包围成一定的面积时，此现象称滞后现象，此性质称触变性，所围成的面积称滞后面积，其大小是由切变时间和切变速度两个因素决定的。

对于蛋彩画和油画的颜料，必须具有合适的触变性。绘画时，随着笔的拖动，颜料由静止开始运动，其黏度降低，颜料可以随笔运动，表现出丰富的笔触。颜料一旦黏附在底板或画布上时，剪切速度就下降，直至为零，颜料的黏度迅速增大，颜料即停止运动，避免了发生流动串色。在随后的干燥过程中，颜料黏度急剧升高，成为固定的色层。

4.3 水墨画

水墨画是中国特色的一种绘画艺术形式，借助具有本民族特色的绘画工具和材料（毛笔、宣纸和墨），表现具有意象和意境的绘画。这一画种唐代后也在东亚地区蓬勃发展。水墨画具有水乳交融，酣畅淋漓的艺

术效果，特别善于表现似像非像的物象特征，即意象。这种意象效果能使人产生丰富的遐想，具有独特的审美趣味。

黄荃，字要叔，五代宋初四川成都人。黄荃的绘画风格，以富丽工巧见称，在北宋初年就有"黄家富贵，徐熙野逸"之说。黄荃的花鸟画，多用淡墨细勾，然后用重彩渲染，世人称之为双勾填彩画法。沈括《梦溪笔谈》所载的黄荃画法说："秒在傅色，用笔极精细，几不见墨迹，但以五彩布成，谓之写生。"黄荃不仅在赋色技巧方面有过人之处，更在于他能够把握物象的真实形态，赋予绘画作品以勃勃的生命力。

《写生珍禽图》（见图4-27）画有鹡鸰、麻雀、蜡嘴等10只鸟和一大一小2只乌龟，以及蚱蜢、蝉、蜜蜂、牵牛等若干昆虫。这幅画左下角有"付子居宝习"的题字一行，是黄荃给他次子黄居宝的一幅参考示范作品。该画的特点是观察细致，形态生动，每一虫鸟的体态结构都很真实自然。虽是一幅画稿，但用笔工致挺秀，一丝不苟，正是标准的"双勾"工笔的画法，具有高度的艺术价值。

图4-27 《写生珍禽图》

与黄荃齐名的徐熙亦为五代最杰出的花鸟画家之一，徐熙不附时尚，不专画名卉珍禽，而广泛描写大自然的景物，花木、禽鱼、蝶、蝉、蔬果，甚至不大为人们所注意的汀花、野竹、浦藻、药苗都是他画里的题材。时人称其"野逸"。他作画不重师承，不囿于前人法度，而能做到意出古人之外，创立了清新洒脱的风格。

徐熙善于运用质朴简练的手法，创立了水墨淡彩的画派。据《宣和画谱》记载："且今之画花者，往往以色晕淡而成，熙独落墨以写枝、叶、花、蕊、萼，然后赋色，故骨气风神，为古今之绝笔。"徐熙独创的"落墨"画法，也即是被后世所盛称的"徐体"的风格面貌。

所谓"落墨"，是把枝、叶、蕊、萼的正反凹凸，先用墨笔连勾带染地描绘出来，然后在某些部分略施色彩。所有的描绘，不论在形或神态方面，都表现在"落墨"，即一切以墨为基础，而色只是处于辅助地位。在唐末五代水墨画派确立之后，即着色画、水墨画两种画法之外，徐熙画派另立了一种着色与水墨混合的新形式（见图4-28）。

《宣和画谱》所记的徐熙作品很多，有259件，但至今已没有一幅徐熙真迹留存下来，我们所看到的都是后人摹本。在刘道醇《圣朝名画评》里所列的花竹翎毛门的"神品"四人，

图4-28 《雪竹图》

徐熙位居第一位，并认为黄荃的作品"神而不妙"，赵昌的"妙而不神"，只有徐熙才能达到"神妙俱全"的境界，并说："议花果者，往往崇尚黄荃赵昌之笔，以熙视之，彼有惭德。"米芾说"黄荃画易摹，徐熙画不可摹。"徐熙的风格对后世画坛有着重要的影响。

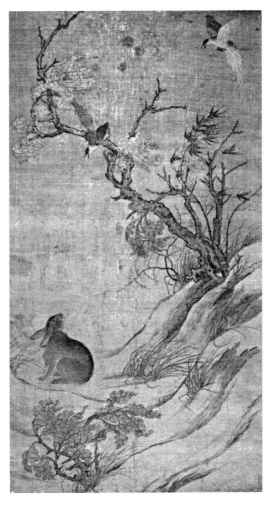

图4-29 《双喜图》

进入北宋后，杰出的画家层出不穷。崔白，字子西，是北宋中期杰出的花鸟画家，在花鸟画方面，打破了北宋以来百余年间黄荃父子独霸画院的局面（见图4-29）。

在题材内容方面，崔白的花鸟画迥异于当时盛行的描绘"珍禽瑞鸟，奇花怪石"的"黄家富贵"图，宋代郭若虚说：以败荷芦雁得名。

《双喜图》绘秋风呼啸的旷野，枯枝折倒，残叶飘零，小草伏地，一片萧瑟之中，两鸟扑翅鸣叫，顶风飞来。在残枝败草之中，有一只褐兔受惊回头向它们张望，整个画面萧瑟寂寥。在中国，书画同源的意识已经在艺术界成为共识。画中不只是涂、描、染、抹，更重要的是要有笔法的书写性，强调画法要像书写一样顺畅自由。无论是白描还是书法，这两种艺术样式最基本的特点都是线条的图像形态，毛笔的工具是锥形的笔头，万毫齐聚会于一点的移动或提按，形成粗细不同变化多端的线条。

这就使线描作品具有独特的艺术特点，控笔稳健，强调造型能力和观察能力，用笔严谨，线条圆润富有变化；用线条交代轮廓结构、层次分明以及疏密关系；注意前后线条轻重颜色的变化。书与画的同根同源，也一直成为文人士大夫画家追求的最高境界；用笔格调比较秀挺疏放，变化多端，不仅笔墨活脱，而且花鸟的形象也很生动活泼。和黄荃的宫廷画法比起来，他笔下的花鸟画更显得清丽潇洒，生趣盎然。

图4-30 《溪山行旅图》

在水墨山水画方面，范宽成就卓然。范宽是北宋时代的画家，别名中正，字中立，是当时的华原人，今陕西铜川人。范宽为人豪爽，狂放且嗜酒，不受世事拘束也不爱功名，流连于高山茂林之间。其作品气魄雄伟，境界浩荡，墨韵浓厚，笔力鼎健，画品极高，对后世影响巨大。

后世学人将范宽与李成、董源两人合称"宋三家"，之后的"元四家"、明朝的唐寅，以至清朝的"金陵画派"和现代的黄宾虹等大师，都受到范宽画风的影响，均以范宽的绘画为典范。

范宽《溪山行旅图》（见图4-30）作为北宋时期的山水画代表作品之一，彪炳史册，就在于此画有大山大水的全景构图、细致刻画的山石树木、多变的笔墨及皴法，以及雄浑的意境，冲击着观者的心

灵，使人产生无尽的遐想……

作为范宽传世的真迹之一，《溪山行旅图》右下角树叶丛中有"范宽"二字题款。明清时期的著录里，没有提到画家的款印，几百年间，人们只能依据史料记载以及明代董其昌在画上的题跋来推测这幅画的作者为范宽。1958年，李霖灿从画的右下角树丛中发现了画家的签名。

近观此画，首先映入眼帘的便是矗立在画幅正中央的一座高大的山峰，密如雨点的墨痕，集合成雄伟的山川形象，形成独具面貌的"雨点皴"。中国传统线描最关注的就是线条，即使色彩再丰富华丽，水墨再淋漓多变，但欣赏的第一要点就是画面中的线条。除了都要追寻气韵生动之外，技术的第一要旨是"骨法用笔"，这种强调运笔的用线，成了一大优势，去掉了设色，纯以白描设计，仍然具有高古游丝、往还连绵的审美特点，可以使作品显得精妙绝伦。在用笔精微提按的着力中，动物的骨骼、羽翼起伏，都在极其单纯的线条中显现无疑。

在《溪山行旅图》面前，最能体会何谓高山仰止；扑面而来的悬崖峭壁占据整个画面的三分之二；人在其中抬头仰看，山就在头上；在如此雄伟壮阔的大自然面前，人显得如此渺小：山底下，是一条小路，一队商旅缓缓走进了人们的视野。在表现力方面传统国画也是超出想象的，以线勾勒，实则就是以白描为骨架，然后涂上青绿色彩，使色彩上表现更加丰富，可就其形态而言，仍是线的形态上的丰富与多变。线性造型是中国艺术的首要艺术语言，也是最本质、最具民族绘画特色的。作品中自然回避了写实的体面关系，而用大量的线描来描绘人肖像、风景和花朵。艺术的魅力，再施以传统的青色、红色、黄色，使整体呈现出很强的民族性审美，极大地增强了艺术感染力和视觉冲击力。

范宽继承荆浩"善写云中山顶，四面峻厚"的传统，又于写生中得自然之境，中国绘画与书法同源，书法将线条艺术发挥到了更高的意境，可以使画作获得独有的韵律感，中国的书法早于绘画成熟，因为用笔的方法，审美的基调直接影响了中国画的发展。中国书法千变万化，本身具有极强的节奏感，可以表现抽象情感；有"高山坠石"之感，就是点

犹如从空中坠落，有速度、有分量。在中国的山水画中，特别重要的一个技法是点苔。苔点圆润饱满，就是要用高山坠石般的点法才能出现这样的艺术效果。

苏轼，字子瞻，号东坡居士，是中国文化历史上一位多才多艺的杰出人物。中国绘画到了北宋，文人画正式成为一种潮流，苏轼是这股潮流之中的代表人物之一。苏轼喜画竹，但自称墨竹是向文同学习来的，自谦地表示在墨竹方面不如文同。如今苏轼绘画作品仅流传有《枯木怪石图》（见图4-31），重意趣而弱造型，与米芾所论"子瞻作枯木，枝干纠屈无端倪，石皴硬，亦怪怪奇奇，如其胸中蟠郁也"。

图4-31　苏轼《枯木怪石图》

"论画以形似，见与儿童邻。赋诗必此诗，定非知诗人。诗画本一律，天工与清新。"苏轼认为创作画与欣赏画，若以形式为标准，就是赋诗以表面文字下功夫一样，都是幼稚和非艺术的。而艺术作品的标准应是"天工与清新"。前者强调内在、自然和不做作，后者是言作品中新的面貌，而后期文人画家片面强调苏轼的无须"形似"是错误的。

苏轼论画重视构成艺术形象的主观方面，他把绘画看作是"诗不能尽，溢而为书，变而为画。"在对王维的评价上，他在《书摩诘蓝田烟雨

图》中说："味摩诘之诗，诗中有画；观摩诘之画，画中有诗。"这几句话已被后世广泛引用，成为评论诗画的专业术语。苏轼在历史上较早地提出"士人画"（又称"士大夫画""文人画"）的概念，把它与"画工画""俗士画"对立起来。总之，苏轼作为中国文化史上的杰出人物，在绘画这一艺术领域中提出了自己的见解，对中国文人画的形成和扩大它的表现内容有不可忽视的作用。

作为一衣带水的邻邦，日本自唐开始，与中国文化交流频繁，水墨画也在日本受到欢迎。

雪舟等杨是古代日本最杰出的水墨画家，生于1420年，为古代中国赤滨人（现在冈山县总社市赤滨），俗姓小田。在那个时代佛教兴盛，在他10岁时来到京都相国寺修行，皈依佛门，一边跟幕府御用画师天章周文学习绘画，该画师也是一位佛法高深的高僧。在雪舟等杨40岁时离开了修行三十载的相国寺，离开了朝夕相处、教他绘画与佛法的恩师，坐船远渡来到明朝取经。在中国修行时，他一边抄写经书、学习佛法，同时也努力学习中国宋明以来高超的绘画技艺和艺术思想，他的绘画也在这个时期趋于成熟的。

随着雪舟胸襟和视野的拓展，画技也日趋成熟。他的代表作《秋冬山水图》（见图4-32）之冬，是其艺术高峰时期创作的佳作。中国国画艺术对他和日本画有着深刻的影响。客观上来看，如物体本身并没有线的存在，线，实际上是物体边沿的体面转折或是空间的分割。中国画的线是一种无中生有、但又合情合理地描绘出真实物体的存在。这与西方古典绘画相比，西方绘画主要以面来造型，无论素描、油画起稿时也会用线来构图取景，但随着画面的深入与完成，所有的线条都隐逸于体面转折的阴影和色块之中。在西方的素描和油画中，最终的作品几乎都没有独立的线条存在。中国画除了表现在绘画与书法当中外，在广阔的文化领域，处处都有可借鉴的艺术品，如画像中的形象，有表现神话故事的、有表现著名历史故事的，虽笔墨线条不尽相同，但其精神的状态、情绪的表达是一致的，审美的基调都是如出一辙，都是以线取神造像，或迷

图4-32 《秋冬山水图》。

离飘举，或内敛含蓄，便是从这些艺术品中提炼出的。

雪舟建立了一种恬淡寂寥、简素清拔的带有禅意的审美原则。"欲令诗语妙，无厌空且静。静故了群动，空可纳万境"，先雪舟数百年的苏东坡早已在他这首著名的诗句中将此种道理阐发透彻了。雪舟将其拈出来用之于水墨画的艺术形象塑造中，大大提高了当时日本水墨画的美学价值，雪舟对东山魁夷、高山辰雄、平山郁夫等现代日本画大师的影响巨大。

比雪舟稍晚的中国大画家徐渭是明朝一位杰出的画家，他不仅在绘画方面有惊人的天赋，而且在书法与戏曲乃至军事方面都有极高的造诣。其绘画具有很高的意境与大家气象，一般的画家难以望其项背，他把自己的世界观与人生气象融入绘画作品中，借用绘画来表达感受与观念，

其运笔汪洋恣肆，混若天成，施墨通透淋漓。

　　徐渭将草书勾皴点染的技法融入绘画作品之中，画面一般多采用半边式构图，特别是《梅花蕉叶图》（图4-33）将梅花、芭蕉集中在画面的左侧，同时以淡墨托底，以勾染一块小石头点缀在画的底部，生动地勾勒出暮色沉厚的雪景中芭蕉伴梅花。

　　徐渭的《墨葡萄》（见图4-34）纯以水墨写葡萄，留有款识：半生落魄已成翁，独立书斋啸晚风。笔底明珠无处卖，闲抛闲掷野藤中。

图4-33 《梅花蕉叶图》　　　　图4-34 徐渭《墨葡萄》水墨纸本
　　　　　　　　　　　　　　　　　　　　（北京故宫博物院藏）

天池钤印：湘管斋（朱文）。该画构图奇特，信笔挥洒，似不经意；藤条错落低垂，枝叶纷披，以豪放泼辣的水墨技巧创造出动人的气势和葡萄晶莹欲滴的效果。画上行草题诗，字势敧斜跌宕更具有一种生机和力感。

正如徐渭自己所说："信手拈来自有神"，"不求形似求生韵"。自宋元以来，写意花鸟画就有一定的发展，但真正能够发挥中国画笔墨纸张特殊效果而创立了水墨大写意画法的，应该归功于徐渭。

《五月莲花图》（见图4-35）是徐渭37岁时的作品，题识：五月莲花塞浦头，长竿尺柄挥中流。纵令遮得西施面，遮得歌声渡叶否。天池道人。钤印：文长（白文）、天池山人（白文）、青藤道士（白文）、湘管斋（朱文）是其代表作之一，水墨淋漓，运笔生风，似有骤雨飘风之感，体现了他的典型画风。

图4-35 《五月莲花图》纸本水墨

仇英（1482—1559年）是与徐渭风格迥异的明朝画家，江苏太仓人。比文徵明和唐寅小12岁，都是吴门画派的代表人物。但仇英出身低微，做过漆工，后学画，拜周臣为师，又结识文徵明，得其点拨、受其影响，并由此步入一批文人学士的圈子中，受益良多。

《桃源仙境图》（见图4-36）这是一幅仇英所创作的绢本设色画，描绘了一位隐士在远离纷扰的山居中自得其乐的生活。画面的构图遵循北宋时期全景式大山大水的布局，视野开阔，境界宏大，充满了山水之美。仙者依傍的山根岩石之间，山桃野卉开放，绿草如茵，古松自右岸斜坡横卧于洞顶，清新的青藤盘绕，左岸山岩之间的山桃与之相呼应，构成了一幅浑然天成的美景。洞顶处，清霭虚掩，小路自云中显现，绕过山梁及松林，通往琼阁高筑。松柏和琼阁相辉映，营造出一种神秘而祥和的氛围。山涧中，清泉潺潺，挟乱石而流，涧边杂卉仙草点缀其间。石上小亭别具匠心，山间浮云缭绕，斜晖之中，远处峰峦起伏，白云缥缈，楼阁在云雾中半藏半露，画面境界宛如仙境般无尽神奇。这幅画将大自然的美妙呈现得淋漓尽致，巧妙地运用视觉对比来展现出画面的层次感和动态感，让人不禁惊叹画家的绘画技艺和艺术才华。每一个细节都透露着仇英的用心与巧思，让人仿佛置身于画

图4-36 《桃源仙境图》

中仙境之中，令人流连忘返。

　　这幅山水人物画的主体是人物，但人在画中的比例却不大，作者通过色彩对比衬托的手法，使得人物非常突出，通幅是大青绿，色彩艳丽而浓重。3个主要人物衣着白色，不但表现了3个人的高雅，而且打破满幅青绿的呆滞（见图4-37）。

　　图右下款题"仇英实父制"，钤"仇英实父"一印。画上另钤有"乾隆御览之宝""石渠宝笈"二方清内府藏印，并有"欣赏""灵石杨氏珍藏""杨曾之印""燕翼堂""颍川怀云子图画"等鉴藏印。

图4-37　《桃源仙境图》（局部）

　　东晋隐士陶渊明所作《桃花源记》，描绘了人们理想中的隐居胜地，成为后世画家热衷描绘的题材，仇英的《桃源仙境图》也应是取材于此，描绘文人理想中的隐居之乐。

　　绵延至晚清民国时期，吴昌硕横空出世，作为著名国画家、书法家、篆刻家，"后海派"代表，杭州西泠印社首任社长，与任伯年、蒲华、虚

谷合称为"清末海派四大家"。他集"诗、书、画、印"为一身，融金石书画为一炉，被誉为"石鼓篆书第一人""文人画最后的高峰"。在绘画、书法、篆刻上都是旗帜性人物，在诗文、金石等方面均有很高的造诣。

图4-38为吴昌硕代表作之一《芭蕉石》，上有款式：留得芭蕉听雨声，丙辰岁十一月有九日奇寒，呵冻为之。大聋于癖斯堂。钤印：安吉（白）、吴俊之印（白）、吴昌硕（朱）

吴昌硕的绘画题材多以花卉为主，亦偶作山水。前期得到任颐指点，后又参用赵之谦画法，并博采徐渭、八大、石涛和扬州八怪诸家之长，兼用篆、隶、狂草笔意入画，色酣墨饱，雄健古拙，屡创新貌。其作品重整体，尚气势，认为"奔放处不离法度，精微处照顾气魄"，富有金石气，讲求用笔、施墨、敷彩、题款、钤印等的疏密轻重，配合得宜。

吴昌硕的艺术另辟蹊径，贵于创新，最擅长写意花卉，他把书法、篆刻的行笔运刀、章法融入绘画，形成富有金石味的独特画风。他以篆笔写梅兰，狂草作葡萄，所作花卉木石，笔力敦厚老辣，纵横恣肆，气势雄强，构图也近书印的章法布白，虚实相生，主体突出画面用色对比强烈。

"我生平得力之处在于能以作书之法作画。"正如吴昌硕所言：他的作品公认为"重，拙，大"，用笔沉着有力，没有浮华轻飘之意，是为重；自然却无斧凿之痕，稚气洋溢，天真一派，是为拙；气势磅礴，浑然大家，是为大。

图4-38 《芭蕉石》

　　中国传统绘画在宋达到一个顶峰，虽然元明清均人才辈出，但宋画艺术难以企及。近代以来，齐白石将民间艺术与文人画相结合，得以开辟水墨画新天地。

　　齐白石在绘画艺术上受陈师曾影响甚大，同时吸取吴昌硕之长。他专长花鸟，笔酣墨饱，力健有锋，但画虫则一丝不苟，极为精细。齐白石还推崇徐渭、朱耷、石涛、金农。齐白石尤工虾蟹、蝉、蝶、鱼、鸟，水墨淋漓，洋溢着大自然的勃勃生机。其山水构图奇异不落旧蹊，极富创造精神，而篆刻独出手眼，书法卓然不群，皆为大家。齐白石的画，反对不切实际的空想。他经常注意花、鸟、虫、鱼的特点，揣摩它们的精神。齐白石曾说：为万虫写照，为百鸟张神，要自己画出自己的面目。其题句非常诙谐巧妙，齐白石画的两只小鸡争夺一条小虫，题曰："齐白石日相呼"。

　　齐白石笔下的虾，不仅仅是一幅画作，更是他多年生活和艺术经验的结晶。他倾注心力，深入虾的内部，探究虾的形态、特征和动感。从小时候钓虾玩开始，他就开始观察、描摹虾的形态，逐渐形成了自己的虾画风格。在40岁之后，他更是临摹了许多明清名家的虾画，不断探索虾的表现方法和技巧。然而，齐白石始终觉得自己画虾还不够"活"，于是他将几只长臂虾养在碗里，每天观察、描摹，从而使自己的虾画更加生动、逼真。他精准的笔墨，几笔勾勒出虾的身姿，深浅浓淡的墨色，将虾的群体游动形态表现得淋漓尽致。一对浓墨眼睛、头部用一点焦墨、左右二笔淡墨，虾的头部变化多端，有开有合，仿佛在呈现出生命力的律动。齐白石画虾的笔触简略而不失精准，线条虚实交错，柔硬并济，曲折有致，形成了一种独特的透视感。虾在纸上游弋嬉戏，触须动态万千，仿佛真的在水中穿梭游动。这样的画作，不仅仅是一种艺术表现，更是对生命的赞美和对自然的热爱。（见图4-39）。

　　比齐白石稍晚的张大千，被称为"五百年一大千"，执当时画坛之牛耳。

　　《爱痕湖》（见图4-40）是张大千泼彩画法的杰出代表作品，充满浓

郁的异国情调和张大千独特的艺术魅力。这幅宽阔的画作长达264.2厘米，宛如一条绵延不绝的湖泊，令人顿生恍若隔世之感。原型是瑞士亚琛湖，张大千游历欧洲，深深地被亚琛湖的美景所折服，于是回国后将其作为主题，倾心创作了许多画作，其中这幅《爱痕湖》尤为著名。画中泼彩的色彩斑斓、瑰丽多姿，仿佛真正的湖水中的变幻无穷的光影与

图4-39 《虾戏图》

风景，融为一体，给人以强烈的视觉冲击和感受。作品体现了张大千的卓越绘画技艺和艺术魅力，让人陶醉其中，难以自拔。

《爱痕湖》是中国画坛著名艺术家张大千泼彩画法的杰出代表作品，被誉为艺术史上的经典之作。这幅宽广的画作展现了绵延不绝的湖泊，令人心生遐想，仿佛置身于异国他乡。整幅画作色彩斑斓、光影流转，浓郁的异国情调和张大千独特的艺术魅力相互交融，让人无法自拔。作品原型是瑞士亚琛湖，张大千游历欧洲期间曾在此停留，并被亚琛湖的壮丽景色深深震撼，回国后，他以亚琛湖为主题，倾情创作了多幅作品，其中的

图4-40 《爱痕湖》

《爱痕湖》是最为著名的代表之一。这幅画作中泼彩的色彩瑰丽多姿，仿佛真实的湖泊景色跃然纸上，给人以无与伦比的美感和震撼。作品展现了张大千卓越的绘画技巧和艺术魅力，让人沉醉其中，流连忘返。

4.4 中国画颜料

4.4.1 主要颜料种类

1. 古代颜色种类

古代颜色种类较少，大致分为矿物、土质、动物、植物、人造颜料等，下面分别介绍。

矿物：石青、石绿、朱砂、雄黄、白云母等；

土质：岱赭、黄土、白土、白垩、黄赭石、贝壳胡粉、绿土等几种；

动植物：胭脂、洋红、藤黄、蓝、番红花、苏方、茜、青岱、蓝花、草汁等；

人造颜料：黄朱、赤朱、黑朱、铜绿、铅丹、铅白、墨黑、百草霜、通草灰、葡萄黑、油烟黑等。

2. 现代颜色种类

现代矿物色的分类大致可分为纯天然矿物色、人工矿物色（新岩）、化学合成矿物色、水干矿物色、水性色、金属色和其他色等。

蓝色系：石青——蓝铜矿；青金石末——青金石；绿松石末——绿松石；紫云末——方纳石；蓝灰——蓝铁矿。

银灰：蓝闪石。

绿色系：石绿——孔雀石；绿青——硅孔雀石；芽绿——绿色泥灰岩；灰芽绿——鲕状绿泥石；橄榄灰——硅镁镍矿；橄榄绿——橄榄绿铜矿；椿——绿帘石；碧玉石末——碧玉；利久——硫锰矿；白翠末——天河石；黄绿——镍华；浅绿——水胆矾。

红色系：朱砂——辰砂；红珊瑚末——红珊瑚；玛瑙末——玛瑙；

石榴红——石榴子；石 赤茶（赭石）——赤铁矿，香妃——黝帘石；岩肌——透长石；赤口岩肌——片沸石；橘红——铬铅矿；朱土——红色泥灰岩；红土——红色白垩；赤口赭岱——钠闪石。

黄色系：雄黄——雄黄；雄黄——鸡冠石；茶色——黄锑华；倩茶——纤铁矿；棕色——独居石；岩焦茶——水锰矿；金黄——叶绿黄；金茶末——褐铁矿；岩金茶——闪石；岩黄土——黄土。

紫色系：岩古代紫——钴华；豆沙色——磷钇矿；紫茄——紫苏灰石；驼红——钙铁辉石。

黑色系：电气石末——黑电气石；黑曜石末——黑曜石；紫黑——斑铜矿；棕黑色——黑钨矿；岩黑——钛铁矿；石墨——石墨；锰黑——软锰矿。

白色系：盛上——硅灰石；水晶末——石英；方解石末——方解石。

其他：明矾——明矾石；云母色——云母。

水干矿物色是一种特殊的颜色，它既包括了高级耐光颜料和植物色素，也包括了天然土质矿物色和最细号的天然矿石颜料。这些颜色具有独特的艳丽和质朴的魅力，令人为之倾倒。制作水干矿物色需要用水将颜料研磨均匀，待水自然干燥后，色料便形成了坚实的色块，而这正是其得名的由来。水干矿物色不仅色彩丰富，还具有良好的耐久性，经久不衰，深受艺术家和美术爱好者的喜爱和推崇。在艺术创作中，水干矿物色被广泛应用，为作品注入了独特的气息和魅力，成了不可或缺的重要元素。

在天然的矿物中加入部分化学合成颜料，用水调和有透明感，所以称为水性色。上色后不覆盖造型线，容易混色和调和。

金属色有纯金粉、纯银粉、铜金粉和铝银粉等。由于它们的金属或合金经过一系列的机械研磨，金属颗粒变成鳞片状，由加入分散剂硬脂酸和溶剂等制成。

4.4.2 墨锭

墨锭是文房四宝之一，因其产地不同，又分为瑞墨、徽墨、绛墨等。

将墨团分成小块放入铜模或木头模后，压成墨锭作为书画类用品，其精致的样式、文字、图绘、刻工及外表装饰等，无一不体现出具有东方气质的艺术价值。

传统制墨工艺是一项博大精深的文化遗产，经历了漫长岁月的沉淀和不断创新发展。制墨的工艺程序包括炼烟、和料、制作、晒干和描金等环节。炼烟是制墨的关键步骤，必须精细掌握火候和风口，使松烟、油烟的黑度、细度、油分和灰分达到最佳比例。和料是将胶用小火慢熬，加入碳黑和其他原料，反复搅拌均匀，形成坯料。制作时，用反复锤打的方式，使各种原料成分更加均匀，压入墨模成型。墨块经过平放、入灰、扎吊等晾干方式，期间还需不断翻转，以避免墨块产生拱翘现象。晾干后，墨块表面有着款识纹样，需进行描金填彩。描金以金、银色为主，要求光亮、整洁、色层均匀。这项古老工艺的流传，不仅是中华文化的珍贵财富，更是一种艺术的传承和延续，深深吸引着后人对传统文化的热爱和探索。

墨锭配方是最重要的机密之一。北魏贾思勰著《齐民要术》最早记述制墨的方法，即用上好烟捣细，过筛；一斤烟末和上五两好胶，浸在梣树皮汁中，再加五个鸡蛋白，又将一两朱砂，二两麝香犀香捣细和入，放入铁臼，捣三万下。每锭墨不超过二三两，宁可小，不可大。明代宋应星著的《天工开物》一书卷十六《丹青》篇的《墨》章，对用油烟、松烟制墨的方法有详细的叙述。墨烟的原料包括桐油、菜油、豆油、猪油和松木，其中以松木占9/10，其余占1/10。

墨锭最主要成分是墨黑，其化学成分是碳。

碳元素以石墨和钻石的形式天然地存在，历史上更容易得到的是煤灰或木炭。在长期的实践中，人们逐渐认识到这些不同的材料是由相同的元素形成的。来自佛罗伦萨的博物学者首先发现了钻石是可以被加热烧毁的。1694年，他们使用一个大型放大镜聚集阳光到钻石上，宝石最终消失了。1796年，英国化学家Smithson Tennant展示其燃烧后生成的仅仅是CO_2，而最终证明了钻石只是碳的一种形式（见图4-41）。

金刚石是最为坚固的一种碳结构，在金刚石分子中，每一个碳原子都被另外4个碳原子包围着，这些碳原子以很强的sp^3共价键结合在一起，形成了一个巨大的分子，成空间网状结构，因此金刚石的熔点极高，超过3 500摄氏度，相当于某些恒星表面温度。由于其很强的共价键，金刚石极其坚硬，是目前硬度最大的固体。

石墨是一种深灰色的有金属光泽而不透明的细鳞片状固体。石墨属于混合型晶体，既有金属晶体的性质又有分子晶体的性质。其质软，有滑腻感，具有优良的导电导热性能，熔沸点高。石墨分子中每一个碳原子只与其他3个碳原子以sp^2强共价键结合，形成一种层状的结构，而层与层之间又以较弱的范德瓦尔斯力结合，因此石墨片层易于滑移，可以作为润滑剂，用于制作铅笔、电极、电车缆线等（见图4-41）。

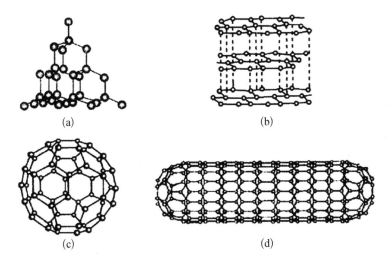

(a)　　　　　　　　(b)

(c)　　　　　　　　(d)

图4-41　碳的不同结构
（a）金刚石；（b）石墨；（c）C_{60}；（d）碳纳米管

石墨易于剥离，形成薄薄的石墨片。当把石墨片剥成单层之后，这种只有一个碳原子厚度的单层就是石墨烯。

富勒烯是在1985年由美国得克萨斯州罗斯大学的科学家发现的。一个C_{60}分子中有60个C原子，构成32个面、20个正六边形、12个正五边

形。富勒烯中的碳原子是以球状穹顶的结构键合在一起的，属于分子晶体，熔沸点低，硬度小，绝缘。

碳纳米管可以认为是拉长的富勒烯，由卷曲成同心管状的石墨烯层构成的，坚韧、导电、导热。

原则上，可以采用除金刚石之外的所有碳结构材料作墨，但是考虑到成本和墨汁使用的条件，细微的碳黑是最佳材料。不同于上述几类结晶相，炭黑是无定形碳，一种轻、松且极细的黑色粉末，表面积非常大，范围从 10～3 000 平方米/克，是含碳物质（煤、天然气、重油、燃料油等），是在空气不足的条件下经不完全燃烧或受热分解而得到的产物。

（1）炭黑的微观构造。炭黑粒子具有微晶结构，在炭黑中，碳原子的排列方式类似于石墨，组成六角形平面，通常 3～5 个这样的层面组成一个微晶，由于炭黑微晶的每个石墨层面中，碳原子的排列是有序的，而且相邻层面间碳原子的排列又是无序的，所以又叫准石墨晶体，即短程有序，长程无序。

（2）炭黑的粒径。颜料炭黑的粒子细度可低至 5 纳米，一般说来，炭黑粒子不是单独存在的，而是多个粒子通过碳晶层互相穿插，形成链枝状团聚体。不同生产工艺可得到粒径范围极广的炭黑粒子，灯黑生产工艺得到的产品相对粗糙，而气黑生产工艺可得到精细的产品。

黑度是指炭黑所具有的黑色呈现强度。炭黑作着色时，黑度主要基于对光的吸收，对于特定浓度的炭黑，粒子越细小，则光吸收程度就越高。

1. 松烟制墨

木材加热时，木材中的纤维素、半纤维素及木质素热分解时能产生木煤气、醋酸、木焦油、松节油与萜烯醇类物质。在不完全燃烧的情况下，这些成分中的碳组分残留下来形成炭黑。传统的制作方法是在地上搭长十几丈（1 丈＝3.3 米）的竹棚，用纸和草席密封，竹棚和地面连接处，用泥土密封，竹棚上每隔一段开一个烟孔，竹棚内用砖铺设有一定倾斜度的烟道。

截取松木时在松树干底部钻洞，点火烤树干，让松香流净，不然，即便残留一点松香，烧出来的松烟也会质量不好。将松木斩块堆入竹棚，从竹棚前端点火，连烧几天，松烟随热空气流动，从竹棚前端向竹棚后端弥漫，待冷却后便可以入竹棚刮取松烟。由于颗粒越细小的炭黑飘的距离越远，所以从竹棚后段刮取的松烟叫清烟，质量最好，属优质墨料；中段刮取的是二等松烟，叫"混烟"，用作普通墨；前段刮取的松烟叫"烟子"，供印刷用。

宋沈括发明用石油烟制墨。《梦溪笔谈》卷二十四记载：延州境内出产石油，色如黑漆，燃烧后产生浓烟，帐篷沾上变黑，我扫取一些石油烟制墨，墨色又黑又亮，胜于松烟墨，于是大做了起来，墨上刻以"延州石液"字样。这种墨将来必定大行于世，因为石油产于地下，源源不尽，不像松树，终有一天被采伐殆尽；如今齐鲁一带的松林，已被采伐殆尽，而太行山、北京西一带的松林只剩下幼树了。油烟炭黑产品较为粗糙，颗粒较大，平均粒径为40纳米。石墨片层的（002）晶面发育较好，因此所制之墨更为黑亮。

炭黑粒子，似乎是一个寂静而沉默存在的粒子，却因其微小而精细的结构，影响了人们对色彩的感知。随着粒径的减小，炭黑粒子的光散射程度会降低，从而改变了颜色的明暗和色调。这是因为在光线穿过黑色着色层的过程中，蓝色光的散射效应比红色光更强烈，而炭黑粒子越细，这种效应就越显著。红色光的散射损失较小，因此可以穿透着色层更深的部分，而蓝色光则总体上散射强烈，不仅会在前方发生散射，也会在后方发生强烈的反射。当我们观察炭黑粒子反射过程时，可以发现细炭黑所呈现的蓝色色调，会使黑色看起来更加纯粹和冷静。相反，如果炭黑粒子较粗，那么呈现出来的颜色就会变得更温暖和棕色。然而，在透射过程中，颜色的情况正好相反。随着炭黑粒子粒径的减小，蓝色光的穿透深度也会减小，因此穿透着色层的蓝色光量会减少，从而使着色层呈现出棕色色调。而当我们使用钛白粉或蛤粉调灰色调时，粒径越小的炭黑粒子所造成的蓝色光的散射也越强，因此较多的红色光会透射

出来，呈现出带黄色色调的灰色。相反地，使用粗粒径的炭黑粒子，尤其是较为粗大的灯黑墨炱，就会得到带蓝色色调的灰色。因此，尽管炭黑粒子似乎只是一种微小的存在，但它们的微观结构和散射效应却可以对颜色的明暗和色调产生重要影响。这样微小而微妙的变化，让我们对色彩的世界有了更深入的认识和理解。

2. 墨汁

磨墨要用纯净的清水，若水中混有杂质，则磨出来的墨色就不纯了。至于加水，开始不宜过多，以免将墨浸软，或使墨汁四溅，以逐渐加入为宜。故水滴亦是古人喜用的文房一宝。磨墨要用力平均，柔和慢研，磨到墨汁均匀浓稠为止。用墨要现用现磨，磨好后时间放得太久的墨称为宿墨，宿墨水墨分离，一般不用。

现在，大多采用现成的墨汁，如"一得阁"墨汁是采用四川高色素炭黑、骨胶、冰片、麝香、苯酚为原材料，运用传统工艺精细加工而成。四川高色素炭黑色深光亮；骨胶增加墨汁黏度，具有托浮力，使墨着纸而不漶；冰片、麝香均为香料，清香四溢；苯酚是防腐剂，使墨汁长期贮存不腐不臭，一年四季都可使用。

无论是现磨的墨还是墨汁，二者都是胶体，都涉及墨汁的稳定性和书写性。仔细且长时间研磨的墨汁，由于碳黑颗粒发生石墨层间解离，具有较好的书写性，所以书画家喜用现磨的墨汁作画。

胶体，又被称为胶状分散体，是由两种不同状态的物质所组成的一种混合物。分散相是由微小的粒子或液滴构成的，它们在连续相中分散，直径一般为 1～100 纳米之间。胶体的粒子尺寸介于粗分散体系和溶液之间，具有良好的稳定性和流动性。在胶体中，分散相和连续相之间形成一种微妙而稳定的平衡状态，使胶体呈现出各种神奇的物理和化学特性。胶体具有广泛的应用领域，包括药物制剂、化妆品、食品、涂料、油墨等等。它们的独特性质和广泛应用，使得胶体在科学研究和工业生产中具有不可替代的地位。按照分散剂状态不同可分为几种：

气溶胶——以气体为分散剂的分散体系。其分散质可以是液态或固

态（如烟、雾等）。

液溶胶——以液体作为分散剂的分散体系。其分散质可以是气态、液态或固态 [如 $Fe(OH)_3$ 胶体]。

固溶胶——以固体作为分散剂的分散体系。其分散质可以是气态、液态或固态（如有色玻璃、烟水晶）。

胶体，那些微小而精致的分散体系，蕴含着动力学与热力学的微妙平衡。由于分散质质点微小，它们受到强烈的布朗运动的驱动，从而不至于很快地沉降下去，这也赋予了胶体一定的动力学稳定性。但是，胶体中的质点之间又具有极强的聚集倾向，其界面面积之大，足以引发热力学上的不稳定性。当质点团聚愈发明显，动力学稳定性也会随之瓦解。因此，胶体的聚结稳定性在胶体的稳定与否中起着至关重要的作用。

DLVO 理论是研究胶体稳定性的重要理论，它认为胶体质点间存在着范德瓦耳斯力和双电层排斥力。这两种力的相对大小决定了胶体的稳定程度。当质点间距离较远时，双电层排斥力起主要作用，使得质点之间产生相互排斥的力，保持胶体的分散状态。然而，当质点间距离较近时，范德瓦耳斯力逐渐增强，而双电层排斥力逐渐减弱，这时胶体会变得不稳定，聚结形成大块物质而沉淀。此外，溶液中离子浓度或反离子的价数的增加会影响双电层排斥能力，因为离子的存在会导致双电层的压缩，从而减少排斥力，导致胶体稳定性下降，最终发生聚沉现象。因此，DLVO 理论[1]为研究胶体稳定性提供了深入的理论基础，对实际应用和工业生产都具有重要的指导意义。

墨汁中的胶是一种高分子材料，它起着关键的稳定作用。对于疏液胶体而言，高分子的空间稳定效应是其稳定性的决定因素之一。关于高分子的稳定作用，有两种主要理论。一种是马克提出的熵效应理论，它认为质点间的接近会使得吸附在质点表面上的高分子构型受到限制，从而产生排斥作用。另一种是费歇尔等提出的吉布斯函数变化理论，它认为质点相

[1]　一种关于胶体（溶胶）稳定性的理论。

互接近会导致高分子吸附层重叠，涉及高分子链段之间和高分子与溶剂之间相互作用的变化。从高分子溶液理论和统计热力学角度出发，我们可以计算出吸附层交联时吉布斯函数的变化。若吉布斯函数变化为正，则质点互相排斥，高分子吸附层起稳定作用；若吉布斯函数变化为负，则吸附的高分子起絮凝作用。这两种理论都可以适用于高分子吸附层完全不能互相穿透与吸附层可以自由穿透这两种极端情形。然而在实际情况中，质点因布朗运动而互相碰撞时，吸附层的压缩与穿透多半会同时发生。虽然高分子的空间稳定效应至今尚未形成统一的定量理论，但是我们可以通过熵效应和吉布斯函数变化这两种理论来解释高分子的稳定作用。

墨汁中胶的另外一个作用是增加墨汁的黏度，这样有利于墨汁附着在纸面。另外，墨汁黏度增加可减慢炭黑颗粒的沉降，保持墨汁的稳定均匀。一般来说，粒子的沉降速度v遵守斯托克关系，有

$$v = g\left[\frac{2r^2(\rho - \rho_0)}{9\eta}\right]$$

式中，ρ和ρ_0分别为球形粒子与介质的密度；r为粒子的半径；η为介质的黏度；g为重力加速度。

4.4.3　宣纸

宣纸起源于唐，成熟于明，兴盛于清。唐朝张彦远的《历代名画记》卷二有文："江东地润无尘，人多精艺，好事家宜置宣纸百幅，用法蜡之，以备摹写"。南宋年间，曹氏迁居泾县小岭，"以蔡伦术为业"，就地取材，首用檀皮，掺和沙田稻草，始创宣纸。后来，曹氏后人又摸索建立了一套"灰碱蒸煮、雨洗露炼、日曝氧漂"和"捞、晒、剪"环环相扣的制纸工艺。这套工序，代代传承沿用至今。

宣纸全过程生产周期长达一年，需要日光漂白、自然天成，可谓"水火相济，日月光华"，进入制纸阶段后，皮料和草料分别用碓打碎，重新洗涤，再按需配料，调制成混合浆料，再加进杨藤药。青檀皮、沙田稻

草和猕猴桃藤汁3种原料经过多道操作、进行手工竹帘抄捞成湿纸页，将湿纸页压榨成块后，送入火房经盘、整后揭成张纸烘干成纸。宣纸，一种传统的中国文化瑰宝，被誉为"东方瑰宝，世界瑰宝"。它以其细腻的纹理、柔软的手感和耐久的特性，赢得了人们的青睐和推崇。宣纸的绵韧、手感润柔，纸面平整，隐约可见的竹帘纹，切边整齐洁净，如同一位脱胎换骨的美人，令人倾心。墨水在宣纸上渗透均匀，墨色清晰鲜艳，深浅适宜，笔画纵横交错，透露出深邃的立体感，让人为之折服。

宣纸的独特性质更是让人叹为观止。它润墨性强，遇湿遇潮不变形，抗蛀性强，保存寿命长。这些特点归功于它的原材料和精湛的加工工艺。通过石灰浸渍、蒸煮和日光雨露漂白等反复处理，宣纸的原材料中的杂质和有害物质得到了充分清除。纤维素的自然抗菌性质和青檀皮纤维的坚韧性，使宣纸更加坚固耐久，不会变形、起拱或起翘，更能长久保存书画艺术珍品、古籍、文献，使其历经千年而不腐、不蛀，成为历史与文化的重要见证。宣纸，如同一位沉稳内敛的贤者，保持着自己的风骨与韵味。它不仅是中国文化的重要组成部分，更是人类文明的瑰宝，值得珍视和传承。

1. 生宣与熟宣

生宣，是一种经过简单加工而成的宣纸，其墨韵鲜活，纸面洋溢着丰富的艺术韵味。在墨色方面，生宣墨香浓郁，淡墨轻柔，浓墨浓郁，使得艺术作品呈现出独特的水墨气息。而生宣在吸水性和沁水性方面表现出色，其吸水性强，纸面容易收墨，而沁水性则使得墨色能够快速地渗透进入纸张之中，呈现出更为浓厚的墨色效果。

生宣纸质的柔韧性十分突出，将生宣捏在手中，手感很柔软，用毛笔在生宣纸面上书写，能够体验到笔尖滑过纸面时美妙的涩滞感。将生宣揉成一团后再经过熨烫，依旧平展如初。

生宣纸经上矾、涂色、洒金、印花、涂蜡、洒云母等，就制成了"熟宣"，又叫"素宣""矾宣""加工宣"。其特点是不洇水，宜于绘制工笔画，能经得住层层皴染，墨和色不会洇散开来。其缺点是，久藏会

出现"漏矾"或脆裂，不适宜作水墨写意画。制作熟宣纸的关键是用胶矾剂配制。胶分为骨胶或桃胶。矾即明矾，宜采用纯度较高的食用明矾，其无杂质，透明性好。胶矾的比例至关重要，胶重矾轻，纸不易做熟，会出现漏矾现象，经不起多次晕染；胶轻矾重，纸脆无韧性，易破碎，不能皱褶，不仅影响纸张寿命，也不好使用。胶和矾的比例要根据绘画要求、纸张质量而定，并无绝对的标准。胶水的不同黏性、胶矾的不同比例都会直接影响到制作的效果。熟宣纸可分为半熟宣和熟宣。

2. 熟宣中矾的作用

生宣中发生洇墨，涉及"浸润现象"。润湿现象的产生与液体和固体的性质有关。

同一种液体却会在不同的固体表面上表现出不同的浸润性质，有些能够轻易地润湿，而有些则十分难以浸润。这一现象的原因，可以从分子能量的角度来解释。当液体分子在附着层内部的附着力大于分子内部的内聚力时，分子所受的合力会垂直于附着层，指向固体。这时，液体分子在附着层内的势能比在液体内部的势能更小，因此液体分子会不断地向附着层内部挤入，从而使附着层不断扩展。随着附着层中液体分子的不断增加，系统的能量不断降低，状态也变得越来越稳定，从而形成了液体在固体表面上的浸润现象。然而，当液体的内聚力大于其与固体之间的附着力时，液体分子就很难挤入附着层内部，从而导致液体在固体表面上出现不浸润现象。举个例子，我们可以在洁净的玻璃板上滴一滴水银，它会在玻璃表面上滚动，而不会附着在上面。这是因为水银与玻璃之间的附着力相对较小，而水银分子内部的内聚力却很大，所以它不能被轻易地挤入附着层内部，从而表现出了不浸润的性质。这一现象的探究，不仅有助于我们更好地理解自然现象，也有助于我们在实际生活中更好地应用液体的性质。

接触角是指在气、液、固三相交点处所作的气—液界面的切线，此切线在液体一方的与固—液交界线之间的夹角 θ，是润湿程度的量度（见图4-42）。

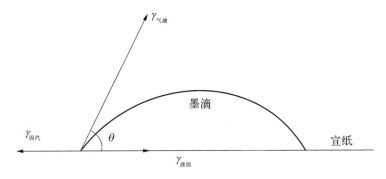

图4-42 液滴在固体表面

润湿过程与体系的界面张力有关。一滴液体落在水平固体表面上，当达到平衡时，形成的接触角与各界面张力之间符合下面的杨氏公式：

$$\gamma_{汽固} = \gamma_{固液} + \gamma_{汽液} \times \cos\theta$$

一般来说，90度的固液接触角为是否浸润的界限，角度越小，浸润性越好。

构成宣纸的纤维，能够传输水和溶于水中的无机养料，水分可以完全润湿纤维。此时，能够引导水分流动的是毛细作用，即液体表面对固体表面的吸引力。毛细管插入浸润液体中，管内液面上升，高于管外；毛细管插入不浸润液体中，管内液面下降，低于管外。这些现象以及毛巾吸水、地下水沿土壤上升都是毛细现象。

从材料化学的角度来看，墨汁是一种碳黑颗粒胶体，其最重要的添加剂是典型的高分子材料——动物胶和少量植物胶，这些大分子吸附在碳黑颗粒表面上，通过空间位阻效应，来阻止碳黑颗粒发生絮凝以增进墨汁的稳定性；通过隔离碳黑颗粒而消除其直接接触产生的摩擦，以提高墨汁的书写性。墨汁中胶的另外一个作用是增加墨汁的黏度，也可减慢炭黑颗粒的沉降，从而保持墨汁的稳定均匀。

显然，碳黑浓度越高、碳黑粒度越大，墨汁越不稳定。其中的布朗运动对提高墨汁稳定性也有一定作用。

绘画时，生宣中，由于存在毛细现象，墨汁快速地向纤维间扩散，

墨汁被生宣快速吸收（洇墨）的同时向下面和侧面扩散（见图4-43）。由于纤维的分布和纤维间的空隙不均，造成墨扩散时的羽毛状边缘。书画家经常追求的是水墨淋漓的效果，这就涉及墨汁中不同组分的扩散移动速度。水分扩散到最远处时，越大的颗粒扩散越慢。炭黑颗粒扩散的驱动力来源于水分对其的黏滞力，类似于液体静止、颗粒移动所受的阻力。

图4-43　墨汁在生宣（左）和熟宣（右）中的扩散

通过斯托克方程可以仔细分析墨汁中不同组分的扩散移动情况。由于炭黑颗粒扩散的驱动力来源于水分对其的黏滞力，当其与液体静止时，颗粒移动所受的阻力正好与之相反。如果采用水液为参考系，即回到斯托克方程，则对于直径为d_p的碳黑颗粒，受到墨汁对其的黏滞力，即扩散的驱动力F_d为

$$F_d = 3\pi\eta u d_p$$

式中，η为墨汁黏度；ρ为碳颗粒密度；u为相对速度。

对于直径是d_p的球形颗粒，其有效面积A为

$$A = \frac{\pi}{4}d_p{}^2$$

扩散过程中，炭黑颗粒的质量为

$$m = \frac{\pi}{6} d_p{}^2 \rho_p$$

从中可见，扩散过程中，颗粒获得的推动力随碳黑颗粒直径的一次方增大，但是由此伴随的颗粒质量以炭黑颗粒直径的三次方增大。由牛顿第二定律可知，水分扩散到最远处时，越大的颗粒扩散越慢，较粗的颗粒移动距离较小，细微的颗粒得以扩散得更远。在此过程中，纸纤维也会阻挡碳黑颗粒运动，但对大颗粒的影响远大于对细小颗粒的影响。

虽然驱动力正比于水液黏度，但是宣纸纤维会与碳黑颗粒表面的胶分子发生强烈的黏附作用，阻止碳黑颗粒移动。因此，墨晕的形成受多种因素的影响，主要有：碳黑浓度、碳黑粒度、碳黑粒度分布以及胶的浓度等。因此，为了避免洇墨，应当降低水对宣纸的浸润性，增大二者的接触角，传统上是在生宣上刷涂胶矾水。

明矾在水中可以电离出两种金属离子：

$$KAl(SO_4)_2 = K^+ + Al^{3+} + 2SO_4^{2-}$$

而 Al^{3+} 很容易水解，生成胶状的氢氧化铝（$Al(OH)_3$）：

$$Al_{3+} + 3H_2O = Al(OH)_3（胶体）+ 3H^+$$

在胶矾水干燥后，宣纸表面附着一薄层胶膜，胶膜中分布有均匀的细小矾颗粒，成为熟宣。在书写墨汁中，矾颗粒遇水时，分解出 $Al(OH)_3$（胶体），构成细密的薄膜覆盖宣纸表面，以达到防止水分扩散和避免洇墨的目的。但是，由于矾颗粒不具备变形的能力，熟宣因此变脆，如果长时间存放，矾颗粒可能脱落，造成漏矾。

明矾是中国传统裱画中的重要材料，历史悠久。早在明代，周嘉胄就在《装潢志》中详细记载了明矾的应用。明矾的功能多样，有药用、填充、配色和加固纸性等多种作用。将明矾加入糨糊中，可以使糨糊收敛、凝结，同时还具有防虫、防腐等功效。此外，明矾也可以作为纸张

的填充物，与胶一起使用可以提高纸张的抗水性，使其更加耐久。在配制颜料时，明矾被视为固定颜色的配剂，可以使颜色更加鲜艳持久。同时，明矾也可以加固纸性，使纸张更加结实耐用。在中国传统裱画中，明矾的应用可以说是无所不在，是传统裱画不可或缺的重要材料。

另外，胶矾水的使用有加速纸张老化的作用，从延长纸张寿命的角度考虑，应尽量少用或不用胶矾水。明矾吸潮后会分解产生硫酸，从而加速纸张的酸性降解，使纸张寿命缩短。

绘制国画工笔画时，常采用的另一种材料是绢。绢系脱脂后的蚕丝织成。绢也可分为生绢和熟绢两种。岩彩和墨汁在绢上的扩散与宣纸类似，不再赘述。

4.5　绘画艺术品的保护和修复

4.5.1　油画的保护和修复

油画作品在保存过程中难免会发黄变暗，这是由于表层光油被氧化了。至今还没有一种不会被氧化的光油，高温和强光会加速氧化，画作最好保存在黑暗恒温恒湿的环境中。

1.清洗画面

当我们想要恢复一幅艺术作品的原貌时，清除掉旧的光油层并重新上光是不可或缺的一步。但是，在清洁溶剂的选择上，必须格外谨慎。我们需要了解溶剂的强度，因为过强的溶剂会给作品所使用的材料造成严重损害。这些过强的溶剂，如醋酸、氨、丁酸胺等，可能会侵蚀作品的涂底层，使其质地变软。因此，在调制清洁溶剂时，我们必须仔细斟酌，选择合适的溶剂，以保护艺术作品的完整性和美观性。

对于艺术品的修复而言，清洁旧光油层是一个必不可少的步骤。但是，不同的溶剂强度不同，如果使用过强的溶剂，可能会对作品所使用的材料造成不可逆转的损害，因此在调制清洁溶剂时必须十分慎重。常

见的溶剂包括白酒精、纯松节油、酒精、丙酮、苯、二甲苯等，这些溶剂可以混合使用，但每种溶剂都有其独特的特性与溶解功能，因此需要根据作品的材料污染程度与承受程度来选择使用哪些溶剂。无论使用何种方式进行清洁，最基本的原则是先在作品的边缘局部试验溶剂的清洁功能，确定没有问题后再全面使用。清洁过程需要将调制好的溶剂用棉花沾起，轻轻涂抹在作品表层，并逐渐摩擦，直到棉花不再沾染任何污点时，表明作品已经彻底干净。在此过程中，一定要注意不要伤及颜料层。总之，清洁工作的成功与否，完全取决于修复者的个人经验与判断。

2. 填补白浆

当修复一件艺术品时，有时会发现表层有许多严重的龟裂剥落或破损，这些凹陷的空白会使整个作品显得不完整。这时，我们需要用白浆填补这些空白，恢复表面的平整和完整性。为制作白浆，我们首先需要准备适量的水性动物胶，并将其隔水加热溶解。然后，我们逐渐加入少量的蜂蜜、酚和熟石灰，这些材料可以增加白浆的黏稠度和硬度，使其具有更好的填充效果。一旦白浆调制完成，我们就可以将其涂抹在凹陷的空白处，然后用手指或小刷子塑造与周围相应的笔触，使其与周围的颜色和纹理相匹配。填好的白浆处呈现出明亮的白色，使整个作品的表面恢复了平整和完整性。

3. 补色

补色的工作曾经引起许多艺术家的争议，补色前先要对颜色层进行分析，确保还原的效果。补色使用的材料，应采用优质的水彩，这种水彩应用便利又无风险，因为可以随时用水洗涤，底色干后，可上凡尼斯，而后上修复专用油彩，这种油彩可以轻易地用松节油去除。补色处原则上应比四周颜色淡一度，以便日后辨别，经过以上一系列的工作，一幅破旧作品即基本修复了。

4. 拍照存档

每一幅艺术作品都是独一无二的，其色彩、构图和纹理都是难以复制的。在进行修复之前，保存作品的原貌就显得尤为重要。为了能够准

确地还原作品的原貌，我们需要记录下所有的细节。这时，拍照便成为一个不可或缺的步骤。拍摄作品时，不仅需要拍摄整幅作品的正反背面和内外框，还需要应用微距镜头，以分割的方式进行局部特写性的拍照。这样，我们才能更加清晰地观察每一个细节，并在修复的过程中进行精准的还原。拍摄的照片不仅是修复过程中的重要参考，也可以作为日后比对的见证，帮助我们准确地评估修复的成果。因此，在修复任何一幅艺术作品之前，先进行拍照存档，是维护艺术作品原貌的重要一环。

4.5.2　水墨画的保存和修复

水墨画应当避光保存，避免紫外线损伤基底，周围保持适当湿度和温度，注意防虫蛀。

中国书画作为传统艺术的代表之一，经过几千年的历史洗礼，至今仍能保持其独特的魅力和价值。然而，古旧书画在传承的过程中，往往面临着不同程度的磨损和损伤，而修复和装裱则成为其保护和传承的重要环节。不良的保管条件，如潮湿、虫蛀、鼠咬等都会让书画表面出现斑驳污秽的情况，而绫绢和纸的自然老化也会令其产生破洞、断裂等问题，这些问题都需要及时的修复和保养。古旧书画修复的目的不仅是让其恢复原貌，更重要的是使其寿命更长久，价值更加稳定，以便将其流传给后人。因此，古旧书画修复是一项十分重要的工作。在修复过程中，需要采用专业的技术和工具，对书画进行彻底的分析和评估，并针对不同的问题采取不同的修复方案。同时，对于每一次修复，都应该保留修复前的痕迹，以保持书画的历史完整性。通过正确的修复和装裱，古旧书画得以得到保护和传承，让后人可以更好地欣赏和研究中国传统文化的艺术瑰宝。

一般来说修复过程包括：

（1）洗画芯。将旧画洗净。热水洒烫后，用羊肚毛巾挤吸出画中脏水，而后揭去腹背纸。操作要点是要小心缓慢，不伤及命纸及画芯。

（2）揭命纸。揭取命纸是古画修复过程中最为关键的一步。命纸作

为画芯的托纸，是古画能够延续百年不倒的关键所在。但在揭取时必须极其小心，以免伤及画芯，毁掉古画的珍贵价值。因此，在古画修复的过程中，揭取命纸是最为关键的程序之一。在揭取命纸时，必须小心翼翼，不可草率从事，一旦粗暴地揭取命纸，将会对画面的细节和纤维造成不可逆的损伤。因此，在揭取命纸的同时，需要及时修复画芯，以确保画面的完整性和一致性。在修复古画的过程中，水力修补是非常重要的步骤。通过利用工具滴水的方式，可以精准地修补古画中极小的漏洞，让画面呈现出更为完美的效果。这一步骤的精细程度决定了古画修复的成功与否，也是保护古画珍贵价值的关键之一。

（3）托命纸、补洞。画芯处理好后，重新托上命纸，需要托得平整，没有一丝褶皱。画芯若有破损处，如破洞等，予以修复，随后按照正常工艺装裱。

本章参考文献

［1］黄飞松.简析古今宣纸研究[J].中华纸业，2017，38(21)：80-85.

［2］何秋菊，王丽琴，张亚旭.基于光谱分析技术的宣纸用铝盐施胶沉淀剂作用机理研究[J].光谱学与光谱分析，2018，38(2)：418-423.

［3］曹天生.中国宣纸传统制作技艺之"传统"探析[J].自然辩证法研究，2012，28(5)：122-126.

［4］李举纲，张蒙滋.中国古代的制墨业[J].碑林集刊，2001(1)：243-252.

［5］李丹丹.宋代墨研究[D].保定：河北大学，2019.

［6］江佳钰.基于坦培拉材料与技法对当代油画艺术影响的研究[J].北极光，2019(9)：101-102.

［7］刘璐瑶.浅谈西方古典油画的美与色[J].美术教育研究，2019(11)：18-19.

［8］许刚.绘画中的规范与偏离[D].济南：山东师范大学，2019.

［9］洪利标，王天琪.浅析欧洲古典油画的色彩语言特征[J].艺术教育，2018(17)：162-163.

［10］陈荣芳.古典油画中关于古希腊传说和神话题材的解读和赏析[J].美术教育研究，2016(7)：19.

［11］陈艺鑫.西方古典油画光影造型研究［J］.美术教育研究，2015(8)：45.

［12］孙海佳.欧洲古典油画透明画法的技术美［J］.艺术科技，2014，27(4)：40.

［13］易善炳，刘玉祥.悲剧与崇高——西方古典绘画耶稣基督受难题材探析［J］.齐鲁艺苑，2014(3)：46-49.

［14］项仕中.欧洲古典油画技术美的精神因素［J］.大舞台，2012(11)：106-107.

［15］王春明.古典绘画构图中的黄金分割与视觉中心［J］，大舞台，2010(6)：63.

［16］茅昌兰.西方绘画发展阶段之我见——材料发展对西方绘画变革之影响［J］，商业文化(学术版)，2010(7)：90-91.

［17］［德］马克思多耐尔.欧洲绘画大师技法和材料［M］.杨红太，杨鸿晏，译.北京：清华大学出版社.

［18］孙衍.从雪舟艺术看禅宗思想对古代日本水墨画之影响［D］.青岛：青岛科技大学，2016.

［19］周斌.中国古代水墨画"墨色"审美及其文化意蕴［J］.温州大学学报(社会科学版)，2007(3)：70-75.

［20］吴世新.宣纸生产工艺与润墨［J］.中华纸业，2007（7）：66.

［21］吴世新.论宣纸生产三大工艺［J］.中华纸业，2010（7）：76.

［22］夏回.中国古代水墨画墨色审美及其文化意蕴［J］.美术教育研究，2019(4)：15-16.

［23］于琪琦.赏析《阿尔诺芬尼夫妇像》［J］.流行色，2020(4)：151-152.

［24］邓佳丽.解读《阿尔诺芬尼夫妇像》［J］.美与时代：美术学刊（中），2018(10)：67-68.

［25］孟星星.米勒《拾穗者》的图像学解读——兼论当代农民题材绘画［J］.美术大观，2015(7)：68-69.

［26］佚名.中国画意境之美与西方油画艺术完美结合的人物画——徐悲鸿的《箫声》作品鉴赏［EB/OL］. 环球网校.2019-12-04 钟华邦. 奇丽的孔雀石［J］.中国宝玉石，1998(3)：40-40.

［27］龚建培.中国传统矿物颜料、染色方法及应用前景初探［J］.南京艺术学院学报(美术与设计版)，2003(4)：80-84.

［28］谢意红.刚玉族宝石的多色性及形成机理［J］.珠宝科技，2003(5)：44-47.

［29］刘伟冬.关于欧洲文艺复兴时期蛋彩画的技法与制作［J］.艺苑(美术版)，1998(2)：46-49.

［30］邬建.外师造化　中得心源——范宽《溪山行旅图》赏析［J］.中原文物，2006(4)：85-87.

［31］文梅钫.徐渭绘画作品中的情感探析［J］.美术教育研究，2018(2)：27-27.

［32］ 佚名.《桃源仙境图》赏析[J].中国中小学美术，2018(3)：-I0004.

［33］ 苍旬.百年一缶翁 苦铁吴昌硕[J].艺术品鉴，2021(1)：78-87.

［34］ 玮珏.妙笔传神——中国人物画欣赏[M].北京：新世界出版社，2015.

［35］ 陶青.《爱痕湖》的审美现代性[J].绵阳师范学院学报，2013(10)：77-80.

［36］ 刘俊贤.浅谈矿物颜料[J].丹东化工，1995(1)：15-16.

［37］ 王啸然，葛若雯.彩色自然：从矿物到颜料[J].地球，2020(11)：76-80.

［38］ 梅娜芳.文人趣味与制墨工艺[J].新美术，2016(9)：88-93.

［39］ 张炜，刘红兵，郭时清.古墨的制作工艺及保存问题的探讨[J].文物保护与考古科学，1995(1)：21-27.

［40］ 晏扬，陈美英.古墨琐谈[J].南方文物，2000(2)：115-116.

［41］ 张锐.浅谈油画保护与修复[J].文物世界，2016(6)：50-51.

［42］ 恒之.古画修复有良医[J].上海工艺美术，1996(4)：16-17.